自己玩電吉他

一人玩專
西洋搖滾選曲

Electric Guitar PLAY-ALONG

MP3 INCLUDED

劉旭明 著

序

組個樂團在台上奔放的演出是許多朋友學習熱門樂器的初衷，但是實際上「玩團」似乎並不是口頭上說說那麼的輕而易舉，我們常碰到組團的障礙包含有：缺咖（徵不到某個樂器的樂手）、團員間程度差異太大、音樂風格上無法志同道合、練個團需要打兩百通電話才能搞定練團時間、某團員未在家練習而浪費大家練團的時間、某團員忘了練團時間而放大家鴿子、某團員甲看某團員乙不合⋯等，「人」的問題總是令人頭痛，而樂團也總是分分合合。

所以，我們推出了「一人玩團系列」叢書，精選了數十首玩團必練的經典歌曲，除了為了兼顧初級、中級程度的樂手而設計的精美且化繁而簡的樂譜外，我們在每首歌曲前增加了該曲的演奏解析，在彈歌之餘順便學習各個樂團經典名曲的編曲手法，對於日後練歌的效率與創作的靈感都會有很大的幫助。另外在歌曲的伴奏音樂檔方面，麥書文化大手筆的斥資邀請國內頂尖的樂手（吉他手劉旭明、貝士手盧欣民、鼓手方翊瑋、鍵盤手鍾貴銘）實際彈奏錄製（並非坊間許多的MIDI backing tracks），練習上會更有實際練團或演出的臨場感，更可以體驗與國內超強樂手組團的感覺。

這套「一人玩團系列」叢書有電吉他、電貝士、爵士鼓三個版本，如果您已經有個穩定發展的樂團，這套書非常適合作為各個樂手練團前的「預習教材」，每個樂手可以先行在家跟著伴奏音樂練習，直到順暢，這麼一來練團的效率即可大大提升；另外三個樂器版本的同一曲目裡的段落都是相互對應的，對於練團時對該樂曲的及時討論也非常方便。希望藉由這套「一人玩團系列」叢書，幫助大家更有效率、更有趣的練習，祝大家「玩團愉快」！

作者簡介 劉旭明

Musicians Institute Hollywood（MI）畢業，多所大專院校與高中音樂教師，為國內極少數能夠勝任從重金屬到爵士樂等各種音樂類型的吉他手。除了吉他教學外，錄音的作品也遍及各廣告、電視電影配樂、唱片單曲與專輯等。出版的吉他教材包含「前衛吉他」、「現代吉他系統教程」、「電吉他完全入門24課」等。

團員

【貝士手】盧欣民
Musicians Institute Hollywood（MI）畢業，第九屆熱門音樂大賽最佳貝士手，多位流行與創作藝人唱片錄音與演唱會樂手，包含「王宏恩」、「潘瑋柏」等，為國內少數能夠跨足演奏低音大提琴的貝士手，目前積極參與跨界音樂的創作與製作，作品包含「西尤樂團」、「空弦樂團」等。

【鼓　手】方翊瑋
Los Angeles Music Academy（LAMA）畢業，1998年全國熱門音樂大賽最佳鼓手，擅長多項非洲與拉丁打擊樂器。除了擔任學校與音樂中心的教師外，同時也擔任多位國內外藝人唱片錄音鼓手與巡迴演唱會鼓手，包含「阮丹青」、「謝宇威」等，亦長期擔任「約書亞樂團」鼓手一職。

【鍵盤手】鍾貴銘
集錄音師、編曲家、導演、樂手於一身，也是資深的唱片製作人。其編曲與錄音的作品遍及於國內各大偶像劇與商業廣告，亦有多支執導的廣告作品與MV。目前仍積極從事紀錄片的拍攝工作。

目錄 CONTENTS

01 Ain't Talkin' 'Bout Love

by Van Halen

　　彈奏本曲前先把所有弦調降半音，從低音弦到高音弦為「E♭、A♭、D♭、G♭、B♭、E♭」。這首曲子是Van Halen在1978年同名專輯的作品，吉他手Eddie Van Halen使用當年開始流行的高增益（High-Gain）音箱錄製，當時的所謂的高增益音箱不像現代的音箱音色那般的緊實，而是低頻略糊且鬆散的音色，極易產生雜訊，所以以這種音色彈奏的難度較高。本曲的A段前奏前八小節部分，左手儘可能以按壓和弦的方式，並注意高音弦仍然必須使用右手悶音（P.M.）的音符，原曲每一個偶數小節的第二拍加入了Flanger效果器。

　　A段前奏的Am和弦基本上以開放和弦的指型為主（圖一）加上周圍的音符作旋律線上的變化，而第九小節第四拍的G5和弦的按法請參考（圖二）。B段與D段和前奏前八小節類似，左手儘可能以按壓和弦的方式，並且盡量表現較為弱小的音樂力度。F段與K段的吉他Solo是一模一樣的。這首曲子聽覺上的主和弦為Am和弦，而整首曲子的和弦都在A小調的順階和弦（圖三）範圍裡，當然Solo也是使用A小調音階構成，比較特別的是吉他Solo的前半段使用第一弦空弦音E（A小調的第五級音符）搭配第二弦的A小調音階旋律建構而成。H段可以直接將吉他音量扭轉小，讓破音減少，使得每個音符可以較清楚而不會因為超強破音而變得糊掉。

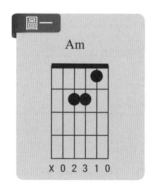

圖一

Am

X 0 2 3 1 0

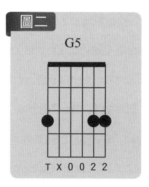

圖二

G5

T X 0 0 2 2

圖三：A小調順階和弦

級數	I m	II dim	♭III	IVm	Vm	♭VI	♭VII
和弦	Am	Bdim	C	Dm	Em	F	G

　　Eddie Van Halen喜歡大量使用搖桿（Tremolo bar）的演奏技巧，因為使用搖桿並沒有一定絕對的音程、拍子等音樂性質，記譜的表示也很困難，但這卻是造成電吉他獨特的音樂演奏風格，搖桿的使用可以自由發揮甚至參考原曲。吉他音色的調整方面要注意的則是使用較High Gain的Distortion音色。

Ain't Talkin' 'Bout Love

by Van Halen

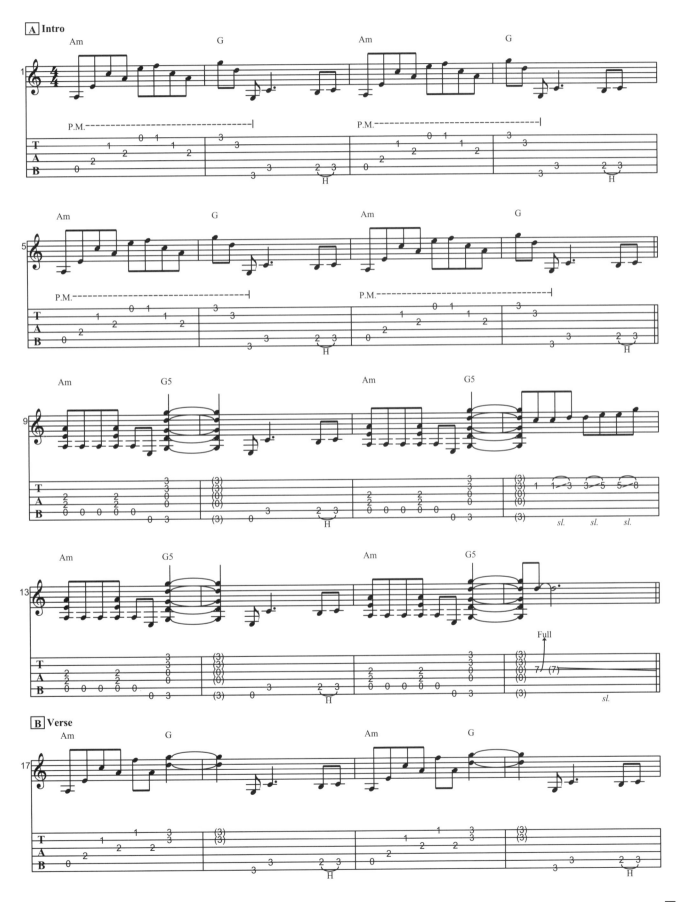

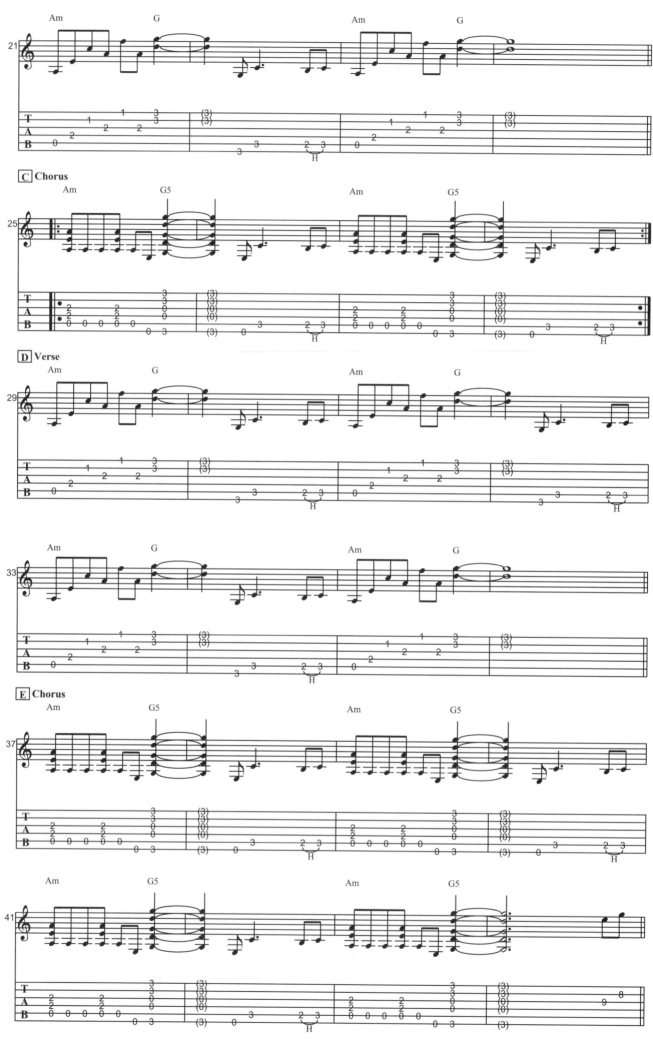

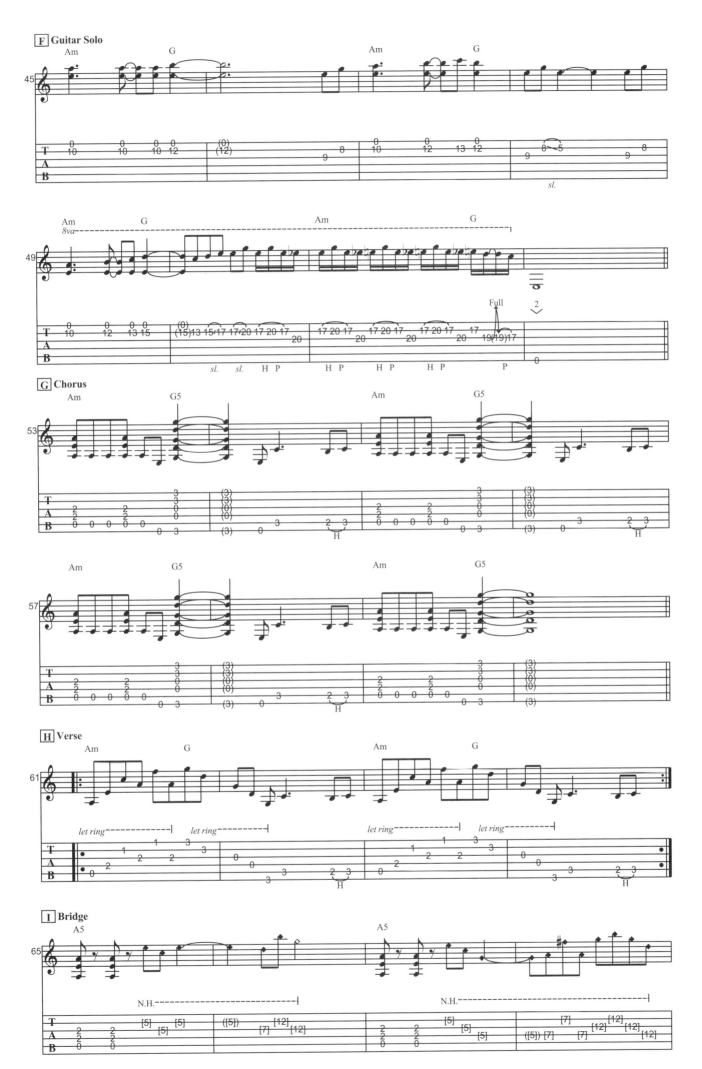

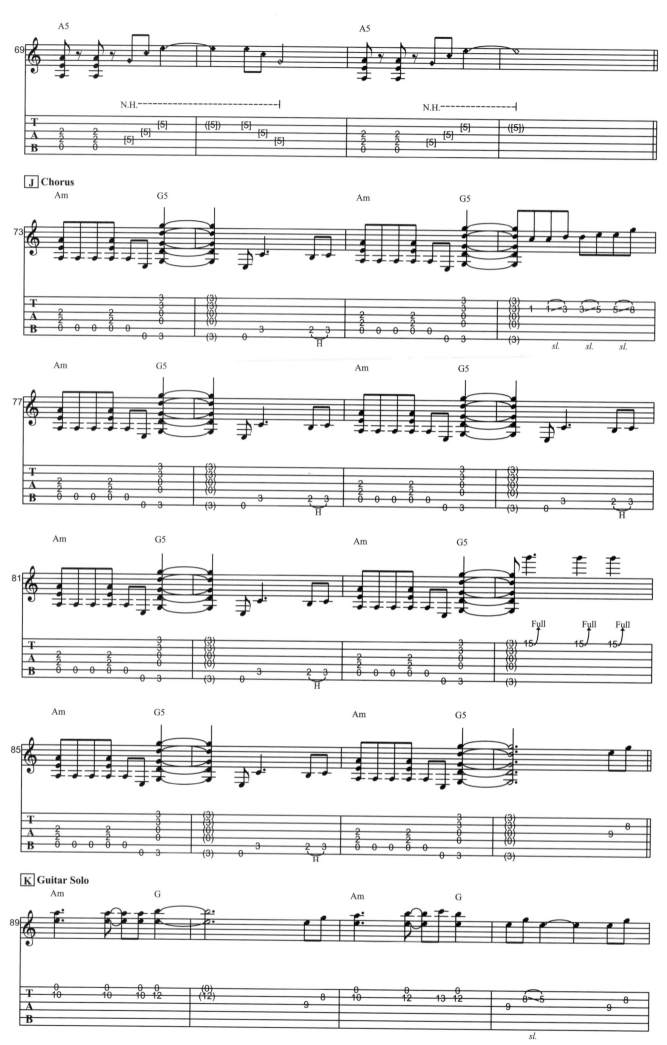

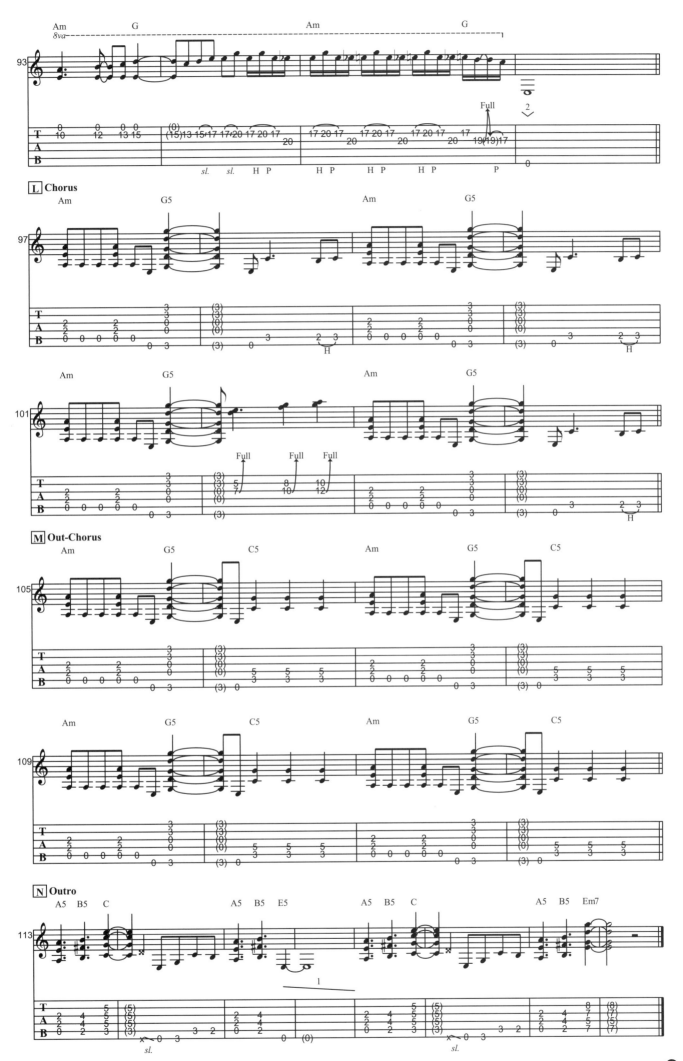

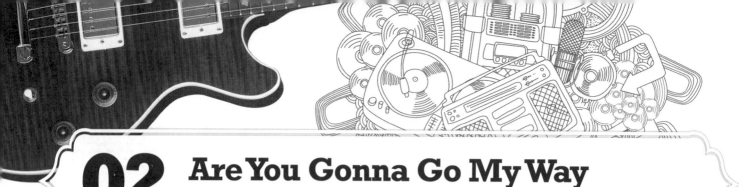

02 Are You Gonna Go My Way

by Lenny Kravitz

　　這首曲子是Lenny Kravitz的經典成名作，Lenny Kravitz的歌曲多帶有濃厚的Funk、R&B、靈魂樂的味道。

　　〈Are You Gonna Go My Way〉整首的主副歌部份的和弦是採用James Brown Style的結構，僅只有E7#9與G7#9，而且是使用E小調五聲音階Pattern #4開放把位（圖一）以及高八度把位（圖二）於E7#9；G小調五聲音階Pattern #4（圖三）於G7#9，編織成一個強烈的Riff貫穿全曲。

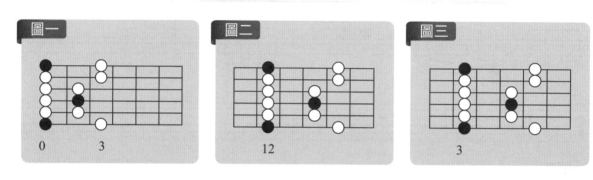

　　C段與G段的第四小節拍子較為複雜，而且這一小節的節拍與鼓手、Bass手彈奏的內容有極緊密的配合，宜分解或放慢速度力求正確與精準。在旋律上這一小節的音符沒有太特別的意義，僅是以G為主，半音下行再半音上行回到G音。

　　吉他Solo使用的音階和許多的藍調歌曲一樣，E小調五聲音階與E大調五聲音階並用，而且十六分音符的律動極強烈，加上速度稍快，建議先放慢速度跟著節拍器或Drum Machine一拍一拍分解練習，待熟練後再套用Backing Track。

　　Solo的第一小節至第四小節使用E小調五聲音階，指型請參考圖四，第五小節至第六小節前半段使用E大調五聲音階，指型請參考圖五，而從第六小節後半段至Solo結束使用E小調五聲音階，指型請參考圖二。

　　K段第十小節有一個兩拍的小節必須小心。

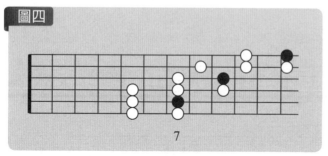

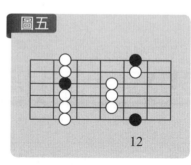

Are You Gonna Go My Way

by Lenny Kravitz

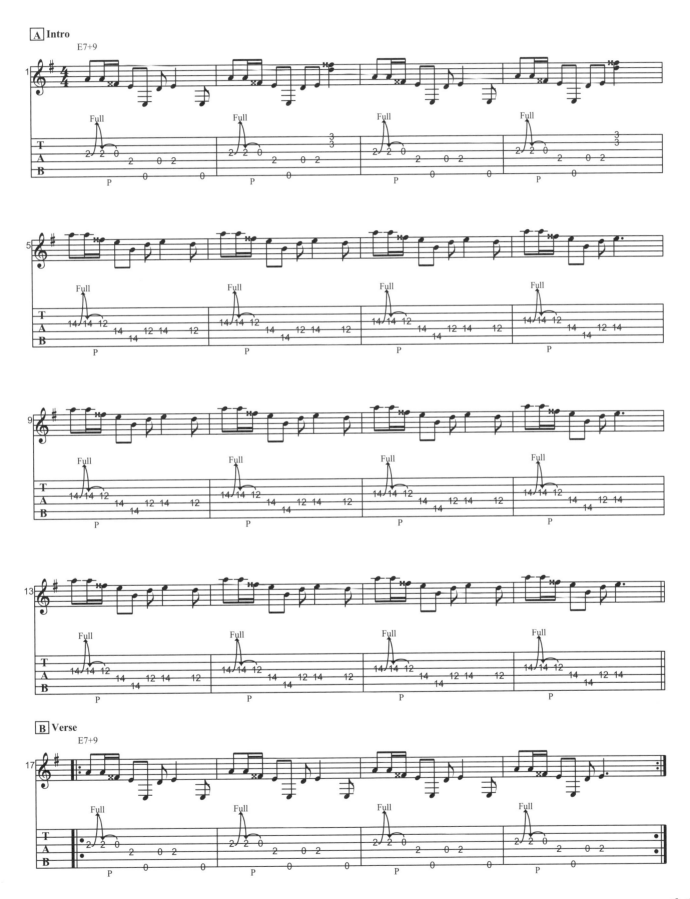

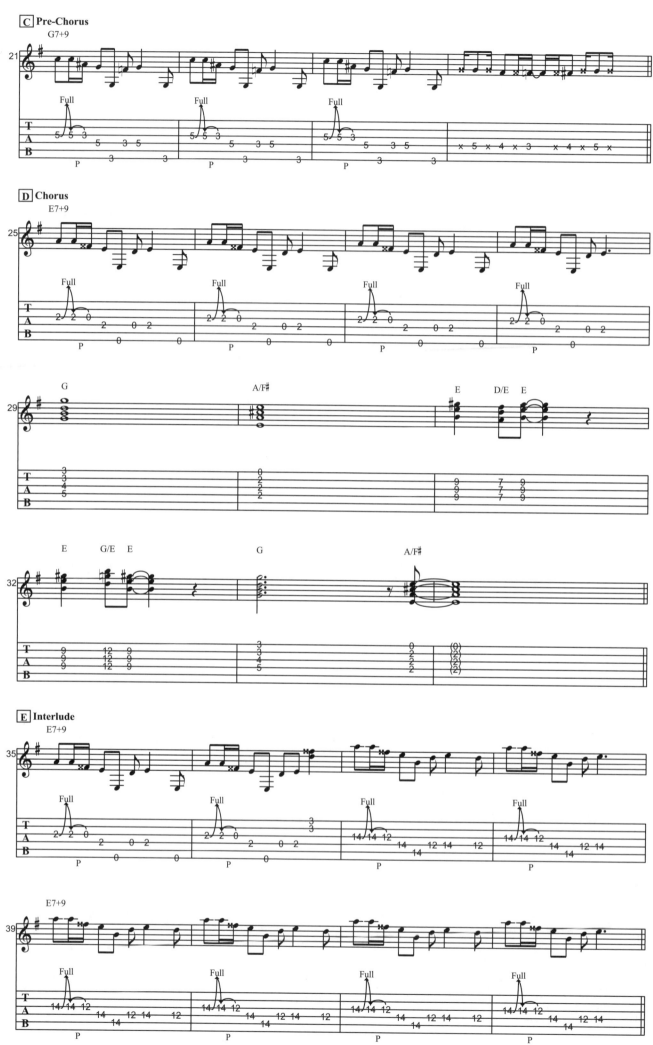

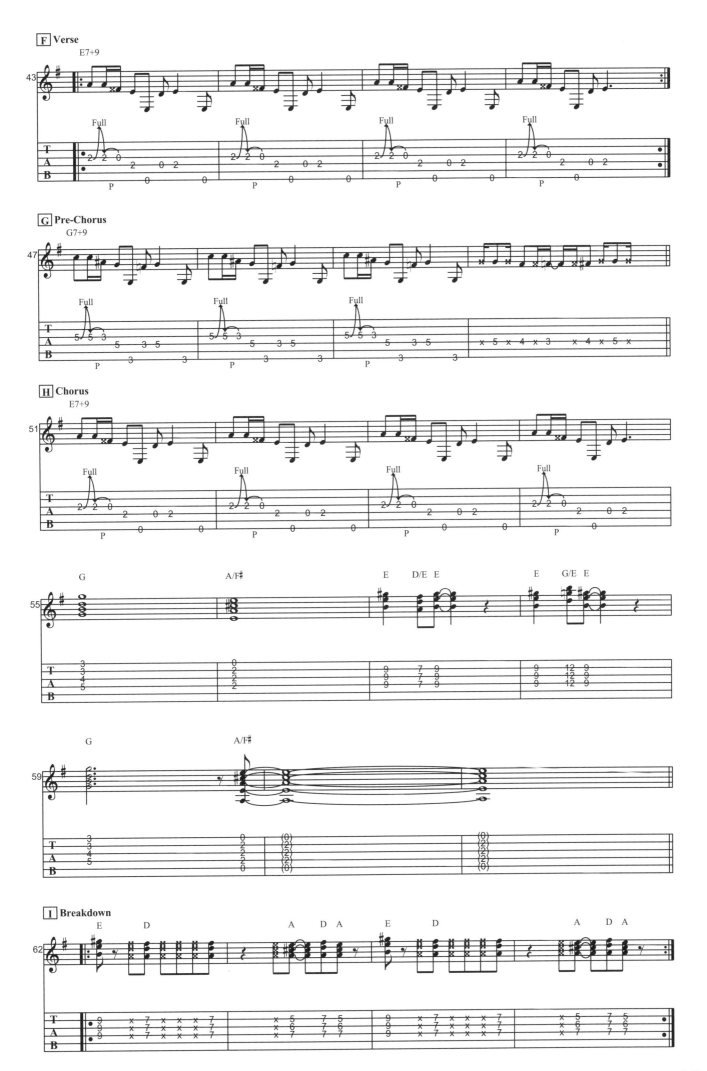

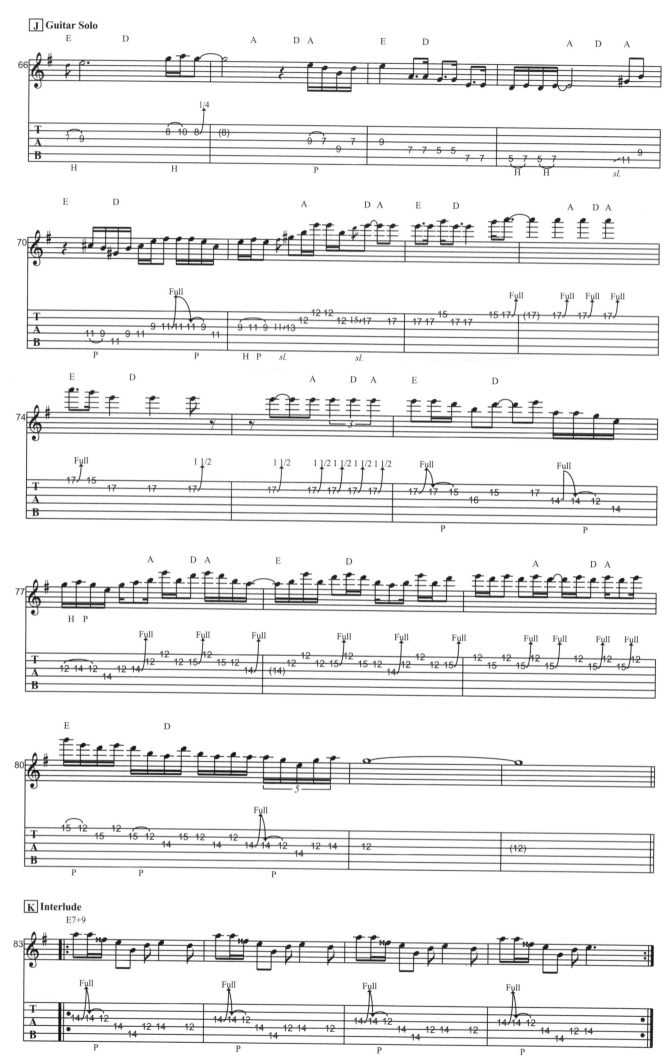

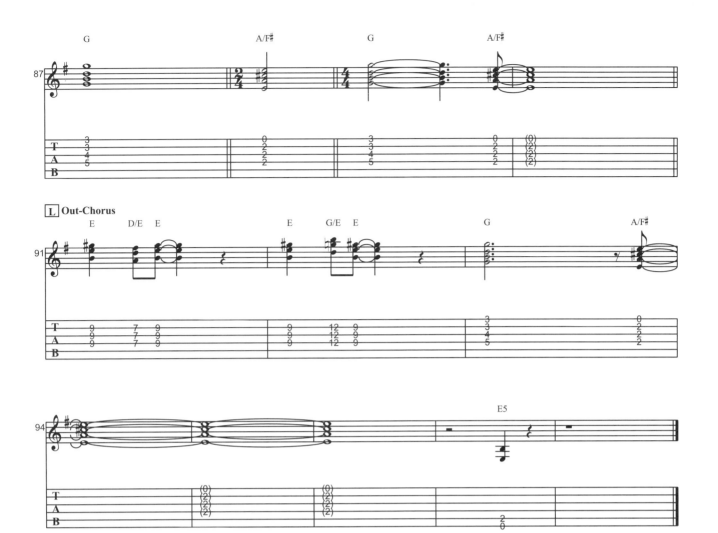

03

By The Way

by Red Hot Chili Peppers

　　Red Hot Chili Peppers樂團自八零年代後期成軍以來，就一直以Funk＋Punk＋Rock為主要的曲風，這首歌曲選自於2002年《By The Way》專輯的主打歌曲，彈奏Red Hot Chili Peppers的歌曲須具備基本的Funk Rhythm吉他的彈奏能力，穩定的十六分音符律動。

　　這首曲子的副歌部份使用了F、C、Dm、Am、B♭等和弦，聽覺上的主和弦是F，所以依據F大調的順階和弦表（圖一），C是F大調的五級和弦；Dm是六級和弦；Am是三級和弦；B♭是四級和弦，所以證明副歌這段基本上是F大調；主歌的部分僅由單一的Dm（F大調的六級和弦）構成，而主歌的第四小節的和弦按法僅是Dm額外用左手小指加入一個小七度音變成Dm7，見（圖二）。

圖一：F大調順階和弦

級數	Ⅰm	Ⅱm	Ⅲm	Ⅳ	Ⅴ	Ⅵm	Ⅶdim
和弦	F	Gm	Am	B♭	C	Dm	Edim

　　彈奏這首曲子除了副歌（E段、K段、L段）外，使用單純的Clean Tone，可能會導致音場略感單薄，建議可以使用一點點的Over Drive音色，如果可以使用具有單線圈拾音器的吉他彈奏的話，將會更加傳神，Over Drive的破音程度不必刻意的轉小，雖然這樣音色很髒，但將音量旋扭轉小可以得到非常好的「Clean Up」效果，音色介於破音與Clean Tone之間，稱為「Crunchy」的音色，許多藍調吉他手都這麼做。

　　當然，副歌（E段、K段、L段）的地方必須要使用稍強的破音音色，吉他的破音程度依然不宜太強，因為大部分副歌節奏不是使用Powerchord，而是採用完整的和弦按法，太強的破音將會導致和弦的聲響過於渾濁。

By The Way

by Red Hot Chili Peppers

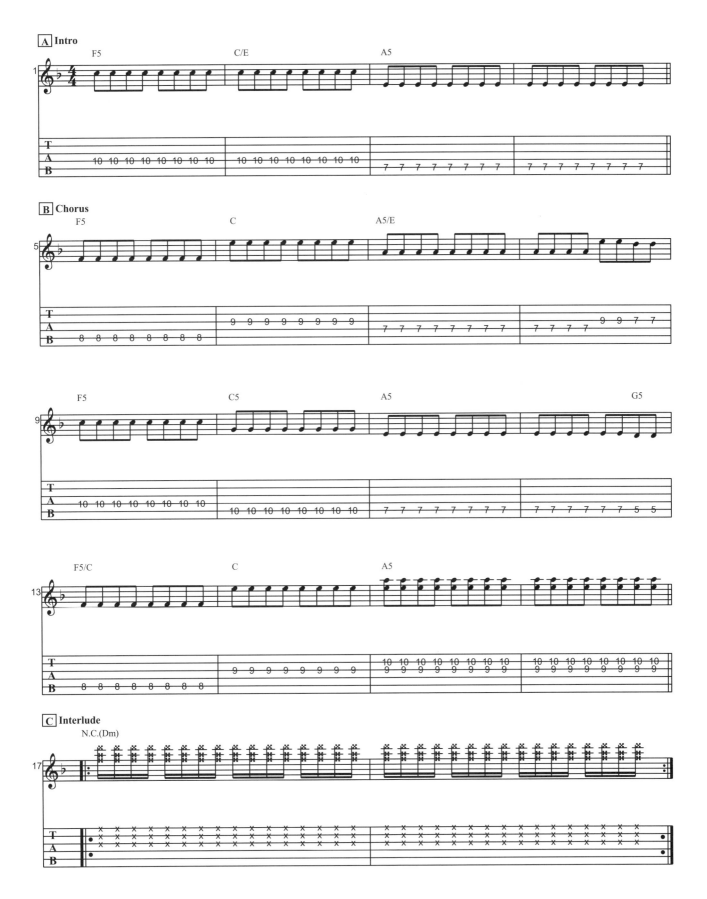

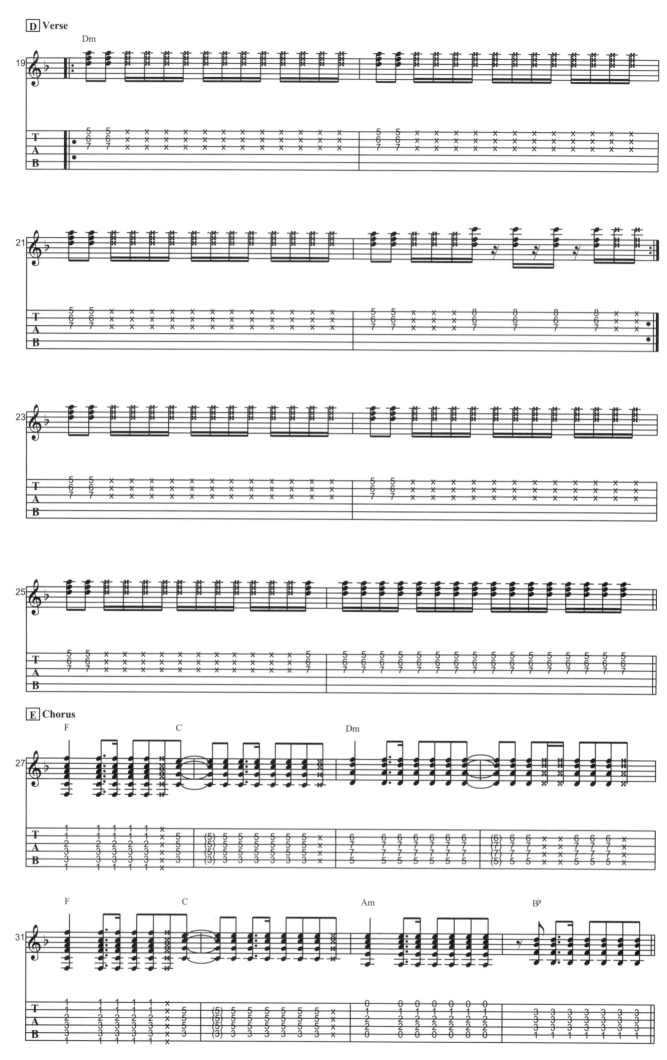

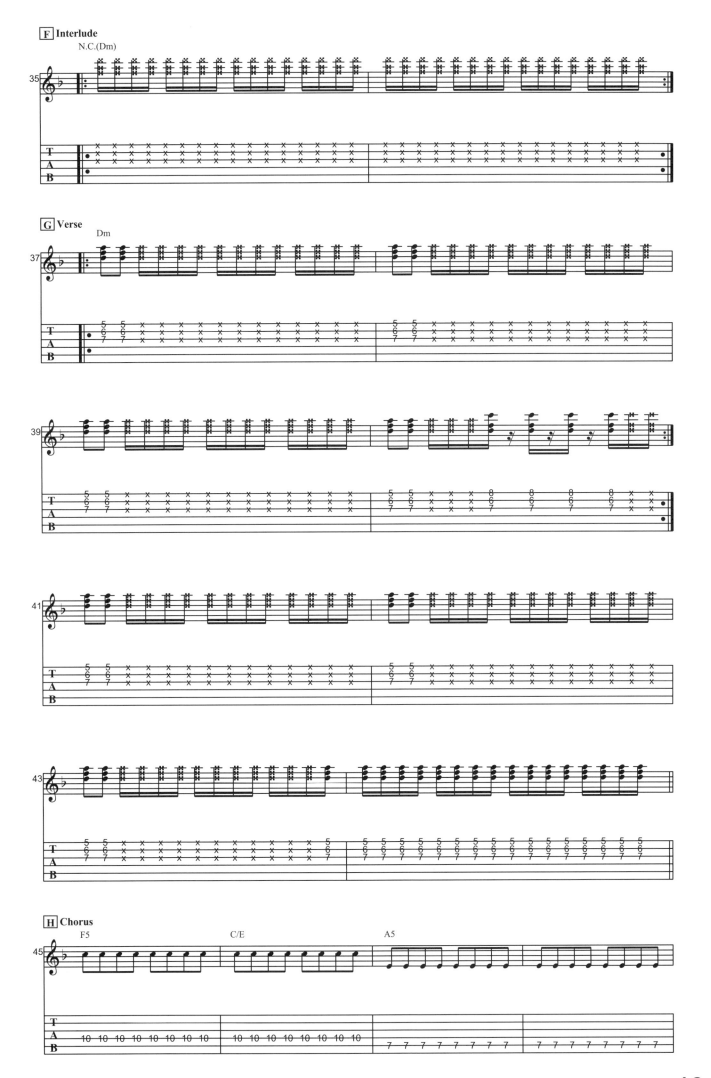

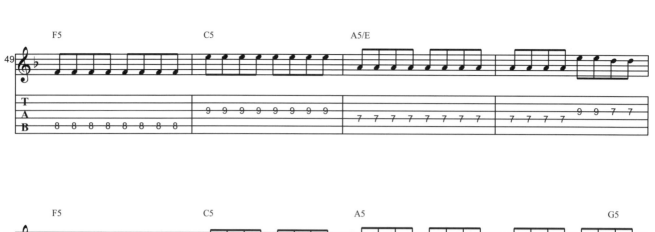

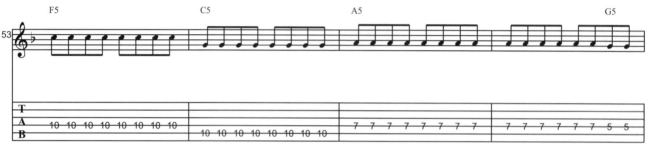

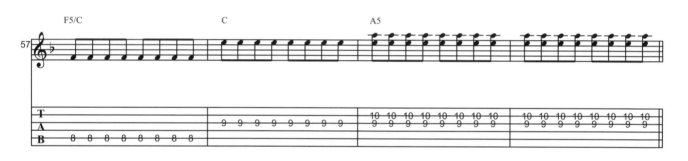

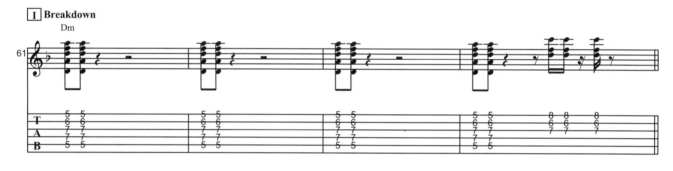

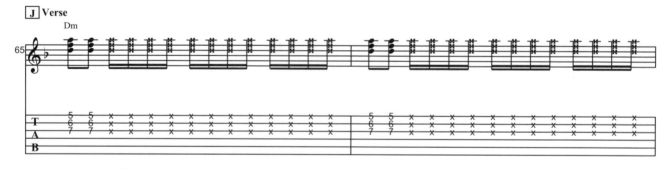

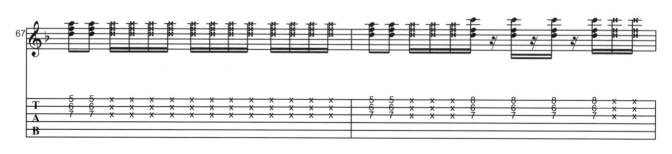

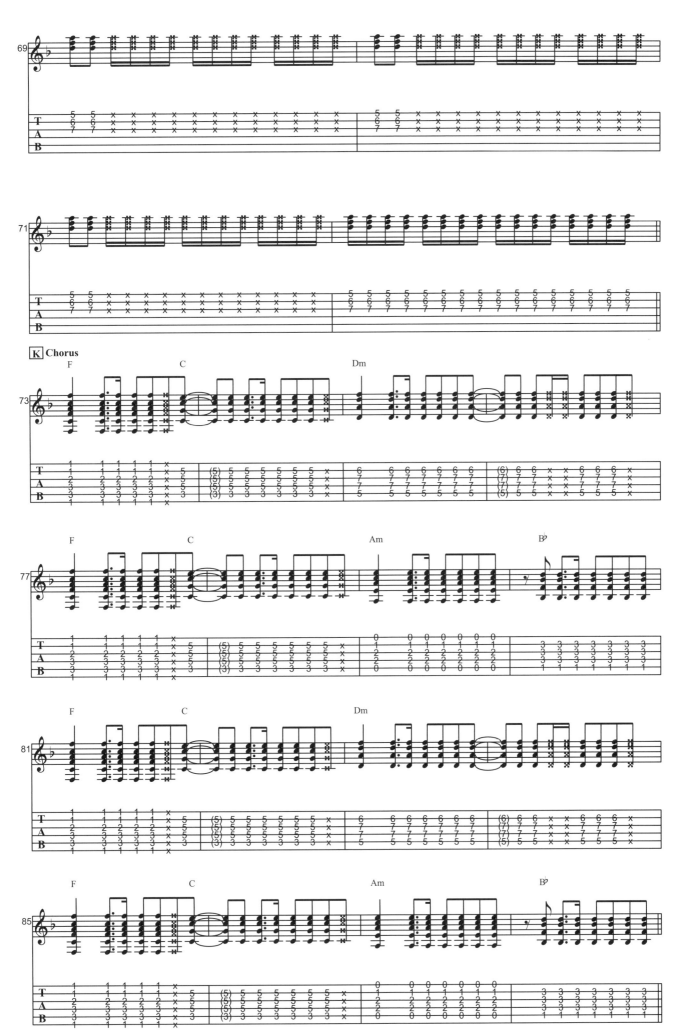

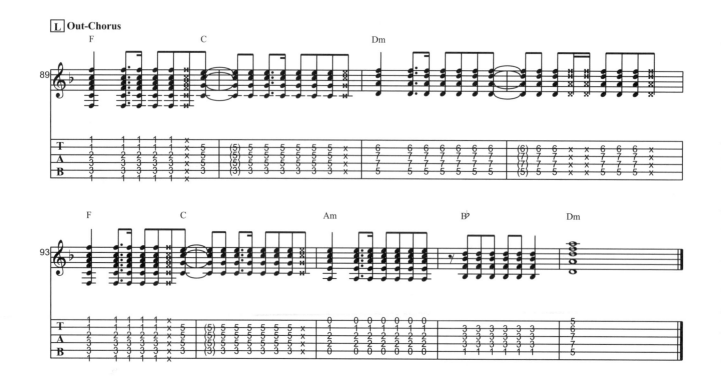

04 Cherokee
by Europe

　　這是Europe樂團在1986年《The Final Countdown》專輯裡的歌曲,整曲的節奏部份很多八分音符反拍,是很好的練習反拍的機會,可參考的練習方法就是加上腳打拍子,若是遇到手腳不協調或混亂的情形就必須以分解動作慢慢練習,但必須小心趕拍的問題。

　　主歌(B段、D段)的部份幾乎都是由每個和弦的Powerchord組成,唯一要注意的就是主歌的第六小節有一個D/F♯和弦類似Powerchord的按法(圖一),原曲使用一個F♯加上小三度音(D和弦的五度音)以連接前後的Powerchord,這是一個值得參考的編曲手法。

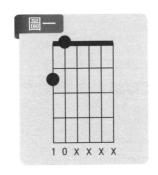

圖一

1 0 X X X X

　　Solo的部份由Em、Bm、C、G、D/F♯構成,聽覺的主和弦是Em,依據E小調順階和弦(圖二)來印證,Bm是五級和弦;C是♭6級;G是♭3級;D/F♯的級數是♭7/2,完全符合E小調,原曲Solo使用 E小調音階(圖三)加上一點E Blues(圖四)(Solo段的第五、六小節處)的手法,Solo最後一小節是均等的十六分音符稍快的音階上下行進,建議加強E自然小調音階的音階上下行練習,整體來說這首曲子的拍子整齊,速度中等,很適合初中級程度樂團練習。

圖二:E小調順階和弦

級數	I m	II dim	♭III	IVm	Vm	♭VI	♭VII
和弦	Em	F♯dim	G	Am	Bm	C	D

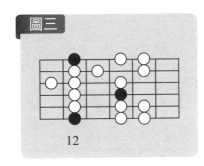

圖三

12

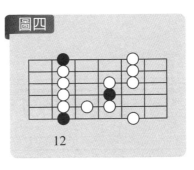

圖四

12

Cherokee

by Europe

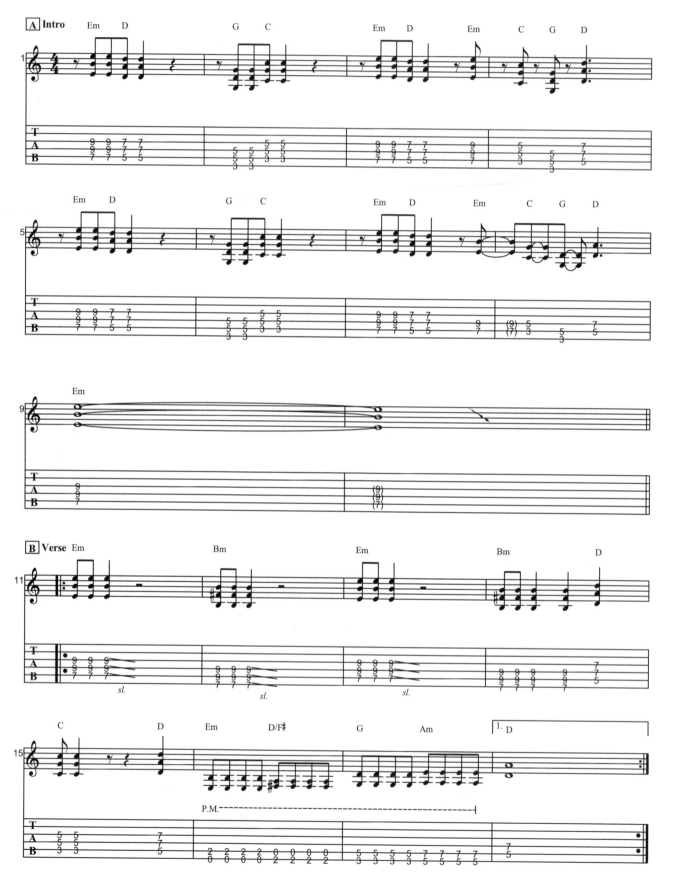

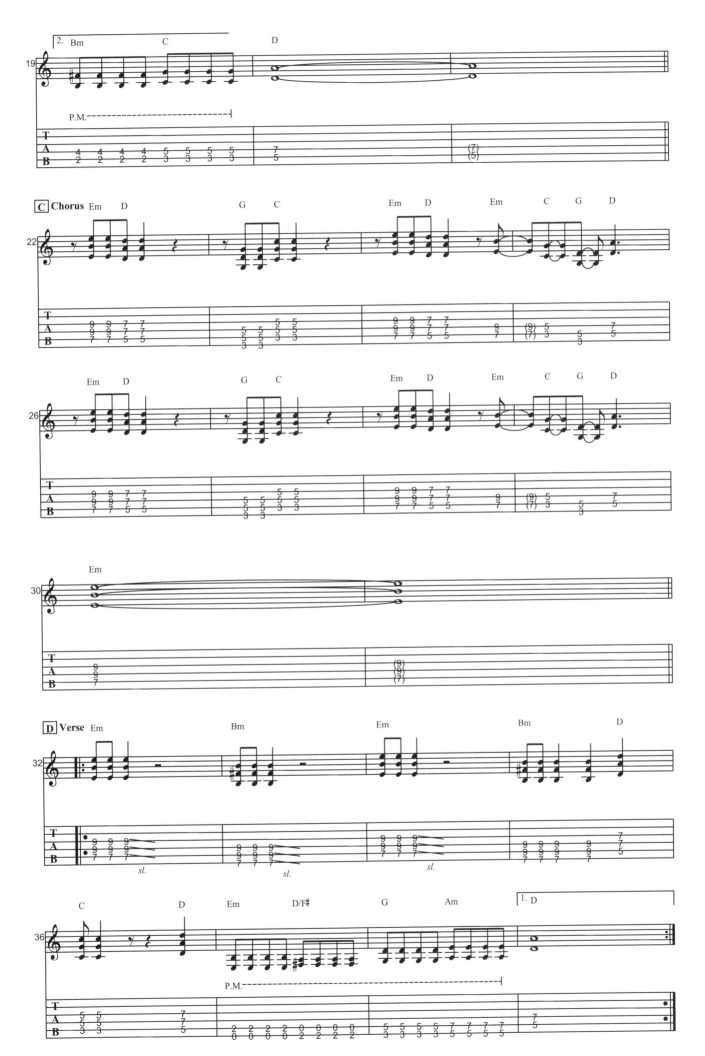

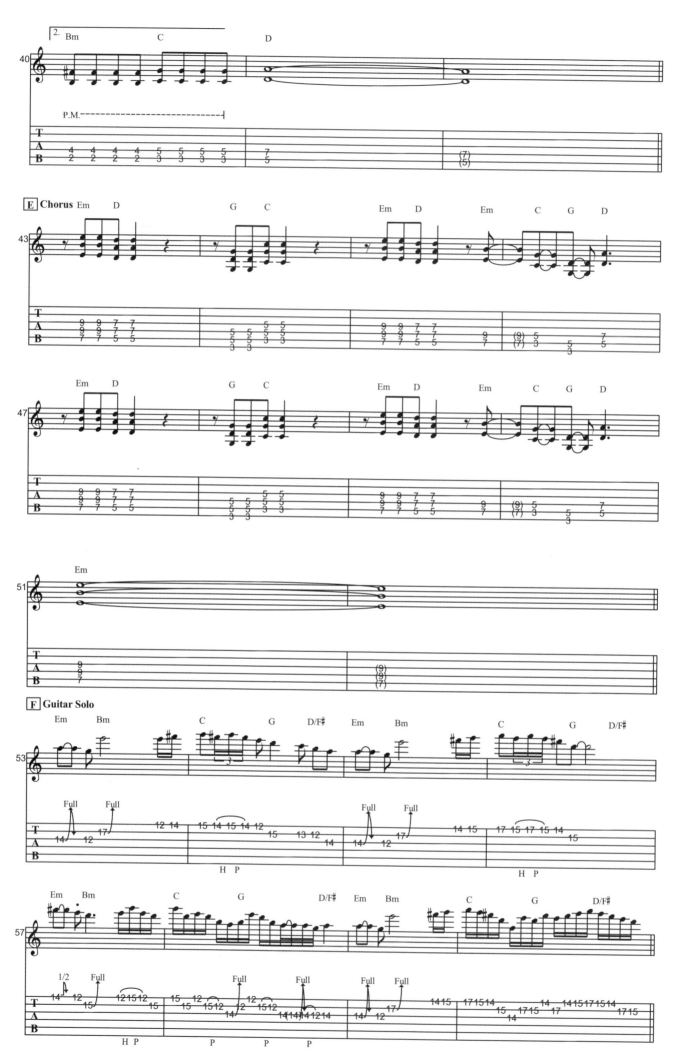

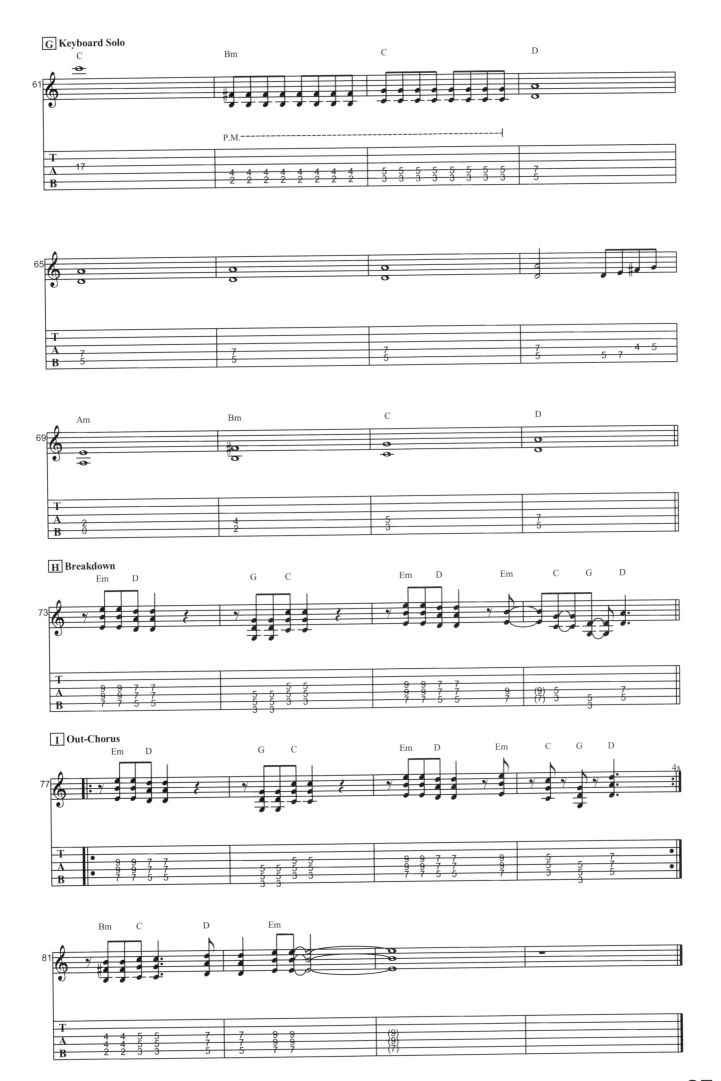

05 Come As You Are

by Nirvana

　　原曲源自於Nirvana樂團1991年《Nevermind》專輯，彈奏本曲前請先將吉他六條弦調降全音，所以吉他弦從低音弦到高音弦分別為「D、G、C、F、A、D」。

　　前奏僅使用兩個和弦F#m與E，聽覺上的主和弦是F#m，而E和弦相對於主和弦是♭7級，所以前奏使用F#小調的五聲音階（圖一）。第六弦第一格的音符僅視為經過音。

　　首歌的A、B段雖然有和弦進行，但吉他部份則是以明顯的、重複的Riff貫穿整個和弦進行，段落C、E、F、I、J都是彈奏和弦，但可能只有彈奏和弦部份的聲部，也務必注意節拍的正確性。

　　副歌的和弦原結構是F#m與A，也就是F#小調的一級和弦與♭3級和弦，但為了營造較虛無飄渺的感覺，所以將F#m改成無三度音的F#sus4（圖二）。

　　Bridge段的和弦原結構是Bm與D，也就是F#小調的4級和弦與♭7級和弦，也是為了營造較虛無飄渺的感覺，所以將Bm改成無三度音的Bsus4（圖三）；D也改成Dadd9（圖四）。

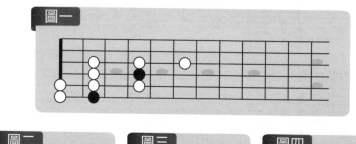

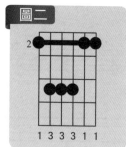

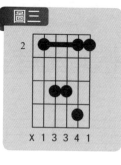

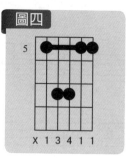

　　整曲的彈奏技巧方面非常容易，很適合初學者練習，唯一必須注意的是整首歌情緒的高低起伏變化，相同的Riff可能使用不同的音色或力度彈奏，本曲的音色方面除了單純的Clean Tone與Distortion切換外可以額外加入一點Chorus效果器。

Come As You Are

by Nirvana

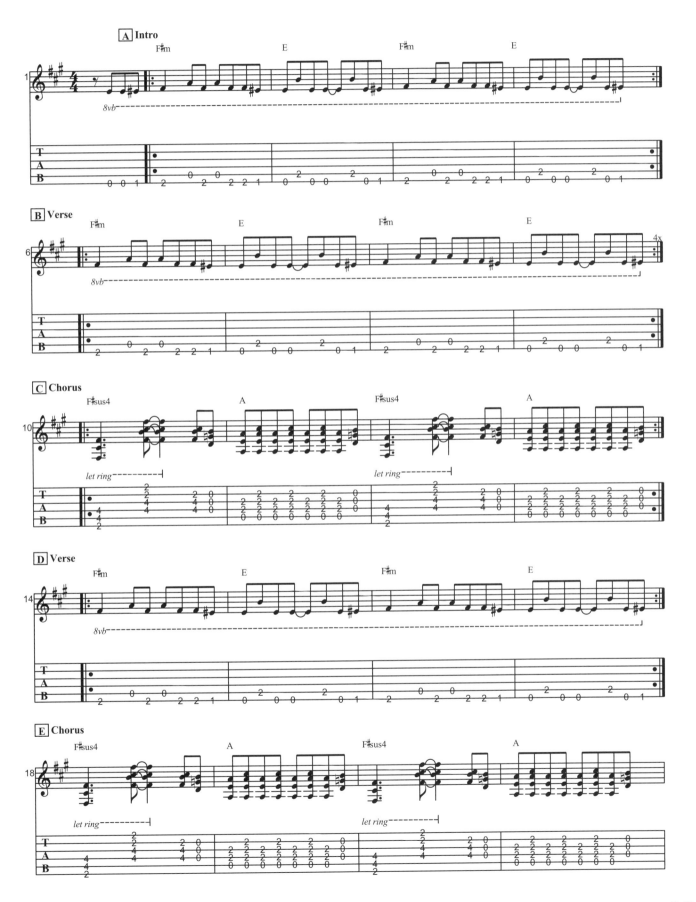

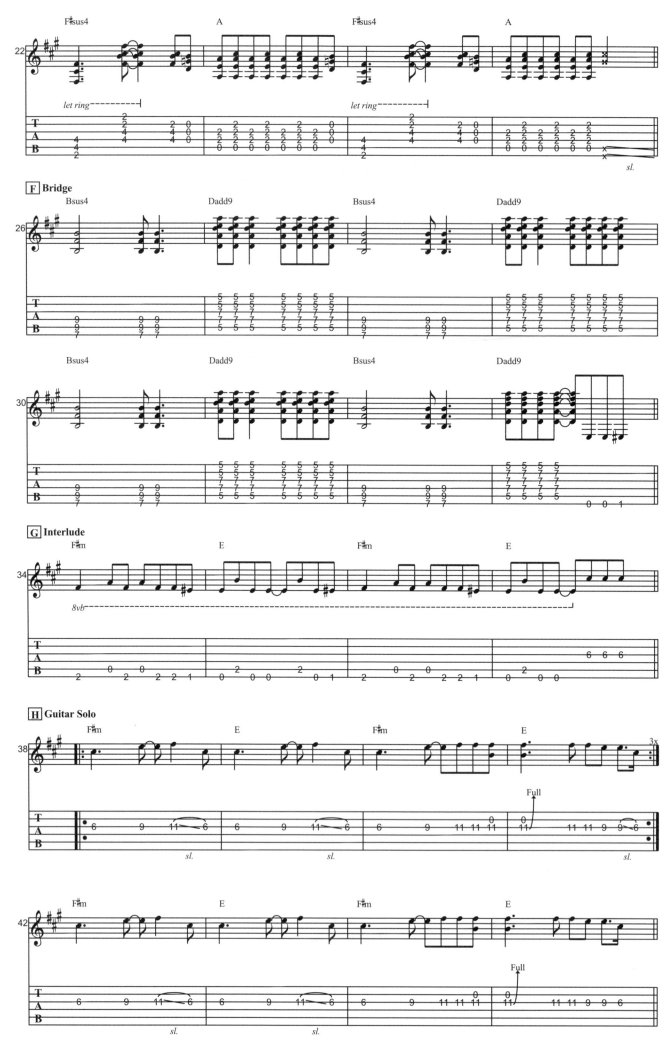

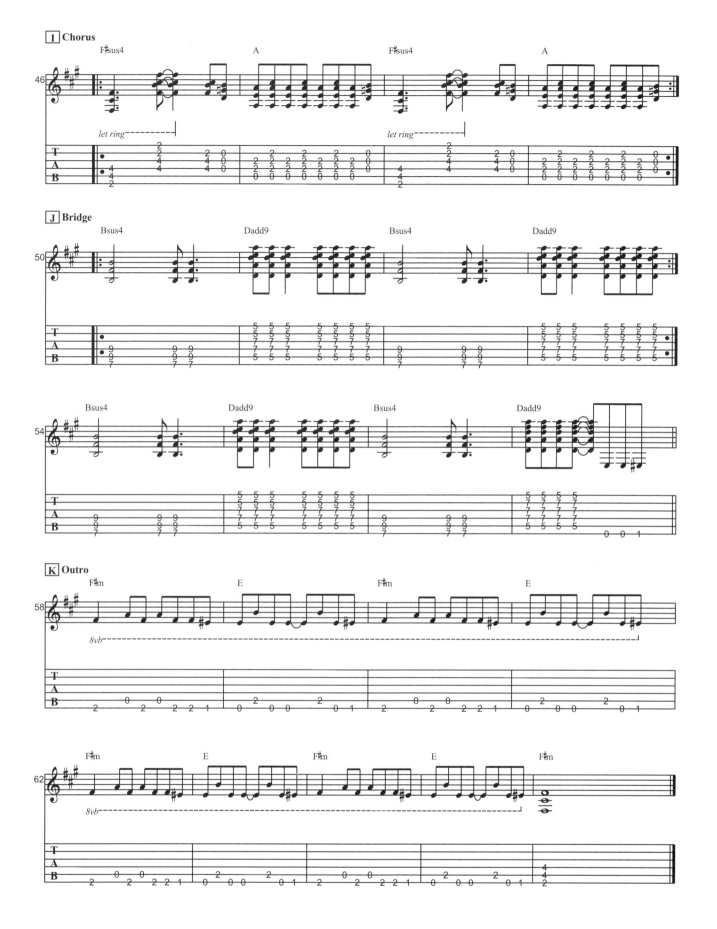

06

Don't Cry

by Guns n' Roses

　　彈奏本曲之前先把所有弦調降半音，六條弦從低音弦到高音弦為「Eᵇ、Aᵇ、Dᵇ、Gᵇ、Bᵇ、Eᵇ」。這首曲子是源自於Guns n' Roses樂團在1991年《Use Your Illusion》專輯的暢銷金曲，從前奏起一直到E段的第五小節這個區間都是使用Clean Tone的音色彈奏分散和弦，使用Pick彈分散和弦會遭遇到的困難頗多，尤其是彈撥錯弦，〈Don't Cry〉這首曲子是很好的練習機會。因為許多搖滾樂的曲子多是以Powerchord當作節奏吉他的主要材料，所以完整的和弦按法常常會被遺忘或忽略，這首歌使用一些常見的開放式和弦，亦是復習和弦的好機會。

　　這首曲子將會使用的和弦幾乎都是開放把位的和弦，有Am、Dm、G、C、F、G/B，圖表如下：

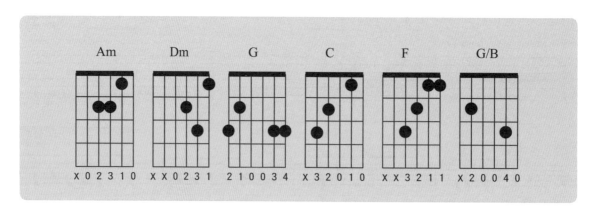

| Am | Dm | G | C | F | G/B |
| X 0 2 3 1 0 | X X 0 2 3 1 | 2 1 0 0 3 4 | X 3 2 0 1 0 | X X 3 2 1 1 | X 2 0 0 4 0 |

　　原曲有兩把吉他同時依照相同的和弦彈奏不同的節奏組（Rhythm Pattern），我們這裡的版本將其簡化成一把吉他就可以大致呈現原曲的感覺，相同的段落也盡量使用相同的節奏組伴奏。

　　依據整首曲子所使用的和弦Am、Dm、G、C、F、G/B，聽覺上的主和弦是Am和弦，其餘的和弦均落在A小調的順階和弦（圖一）範圍裡，所以可以判定這首曲子是A小調。

圖一：A小調順階和弦

級數	I m	II dim	ᵇIII	IV m	V m	ᵇVI	ᵇVII
和弦	Am	Bdim	C	Dm	Em	F	G

　　而吉他Solo段使用的是A小調五聲音階，第三小節處有一小段拍子很密集的音符，建議先分解動作熟練其運指。G段又再度切換回Clean Tone，一直到H段的前一小節再次切換成Distortion的音色。I 段能以Free Tempo的方式自由彈奏。

Don't Cry

by Guns n' Roses

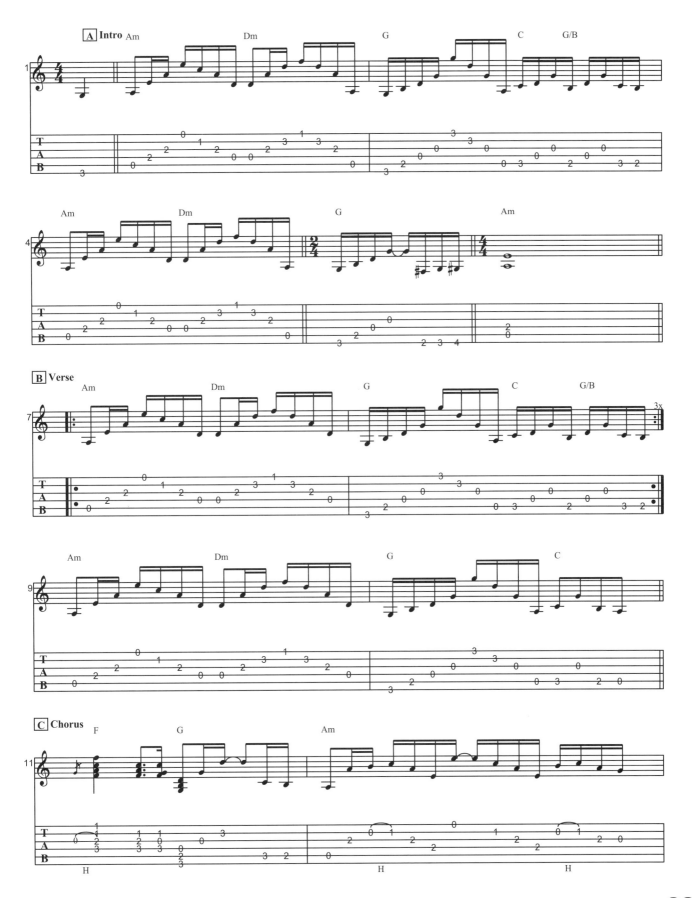

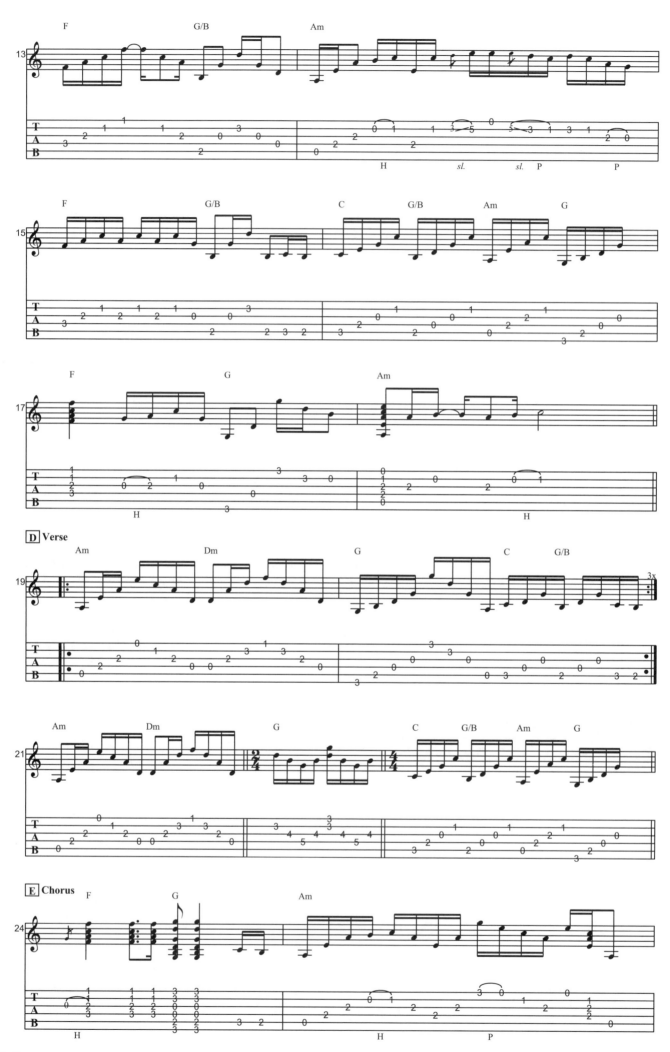

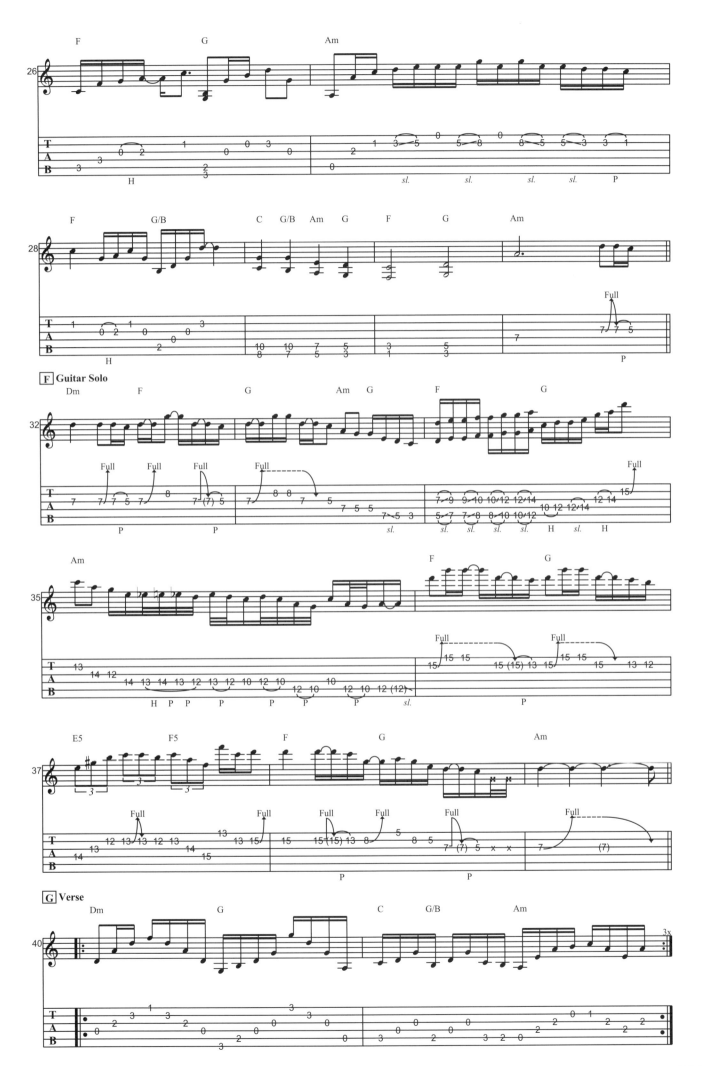

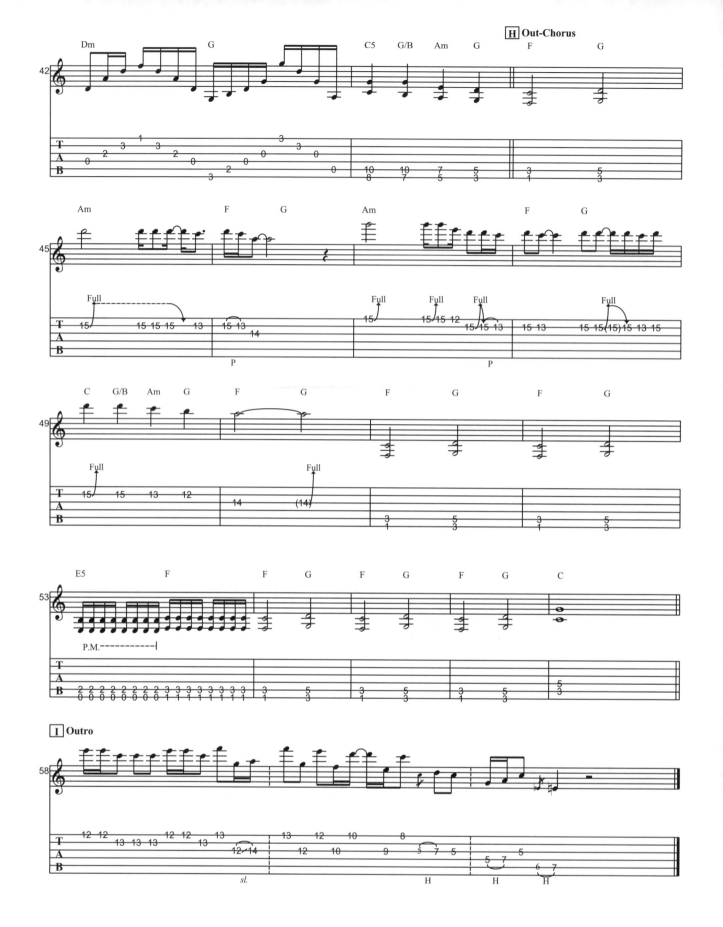

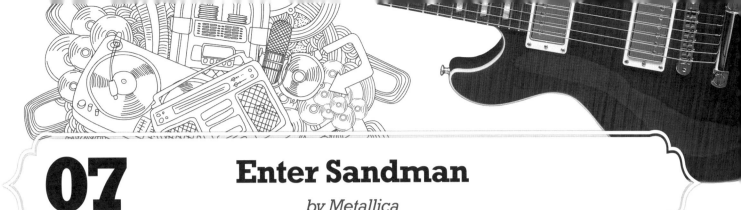

07 Enter Sandman

by Metallica

　　這首曲子是源自於Metallica樂團1991年同名專輯，這張專輯是Metallica樂團有史以來商業成績最好的一張，該專輯的製作人為Bob Rock，他也曾為The Cult、Bon Jovi和Motley Crue擔任過製作人。這張專輯大賣，售出了1485萬張，並且在1991年The Billboard 200上排到第1名，目前在美國歷史上銷量最好的專輯中排第26名。

　　〈Enter Sandman〉是該專輯的主打歌，也是非常受歡迎的樂團練習曲，彈奏這首歌第一個會遇到的問題是段落較複雜，反覆的次數也較多，必須熟知歌曲的結構，第二個需要注意的是整首曲子有極大量且固定的八分音符Riff，彈奏時的穩定度不易控制。

　　A段前奏使用Clean Tone音色彈奏接近Em和弦的分散和弦，一直到第十二小節第四拍反拍切換成Distortion的音色，D段的部份也可以盡量使用分散和弦的方式表現。

　　吉他Solo前八小節是圍繞著E小調五聲音階（圖一），第九到第十二小節雖然是F#m和弦的狀態下，旋律線使用B藍調音階（圖二），第十三至第十八小節幾乎是到F#小調，一直到第十九小節後在回到E小調，另外原曲的Solo加入Wah-Wah踏板效果器，練習時也可以試試看。

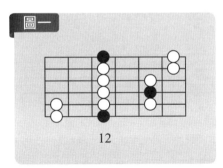

圖一

12

圖二

7

Enter Sandman

by Metallica

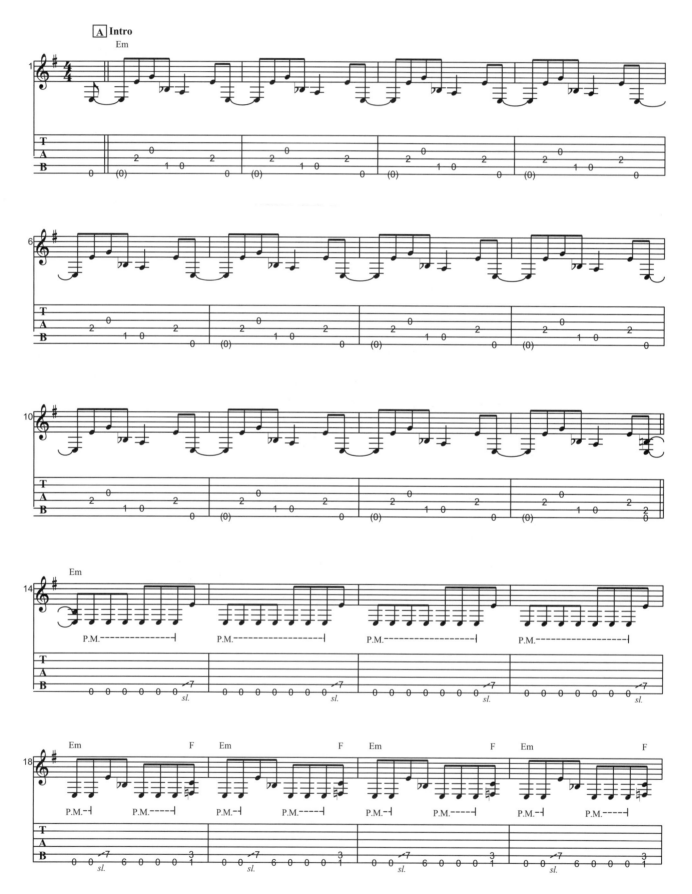

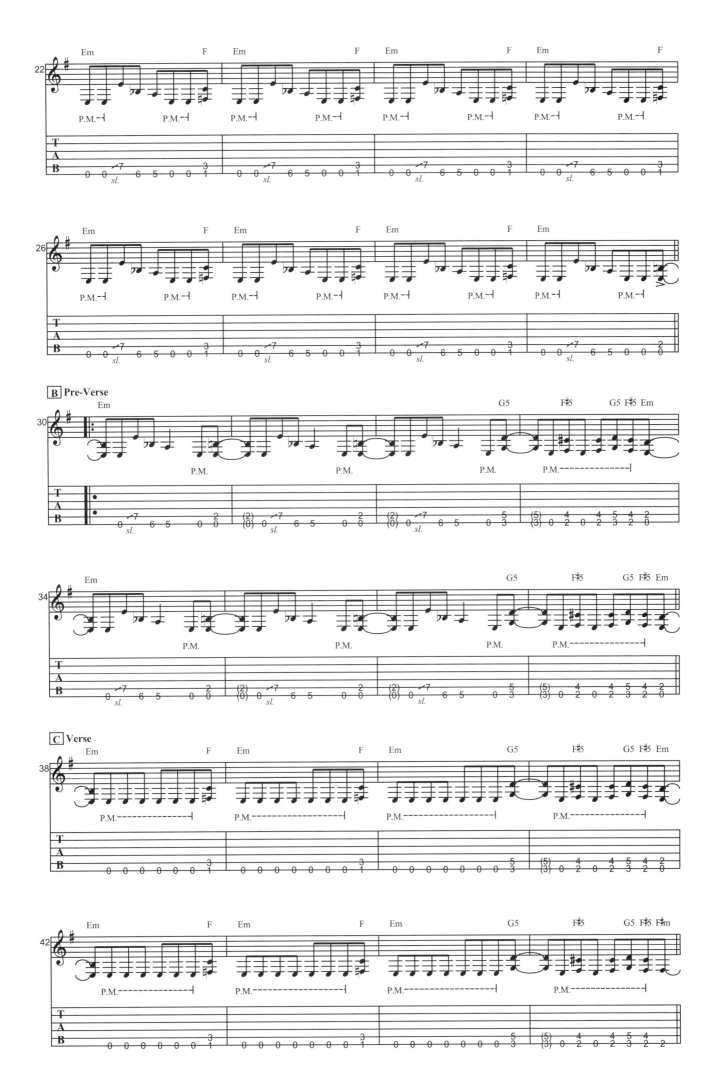

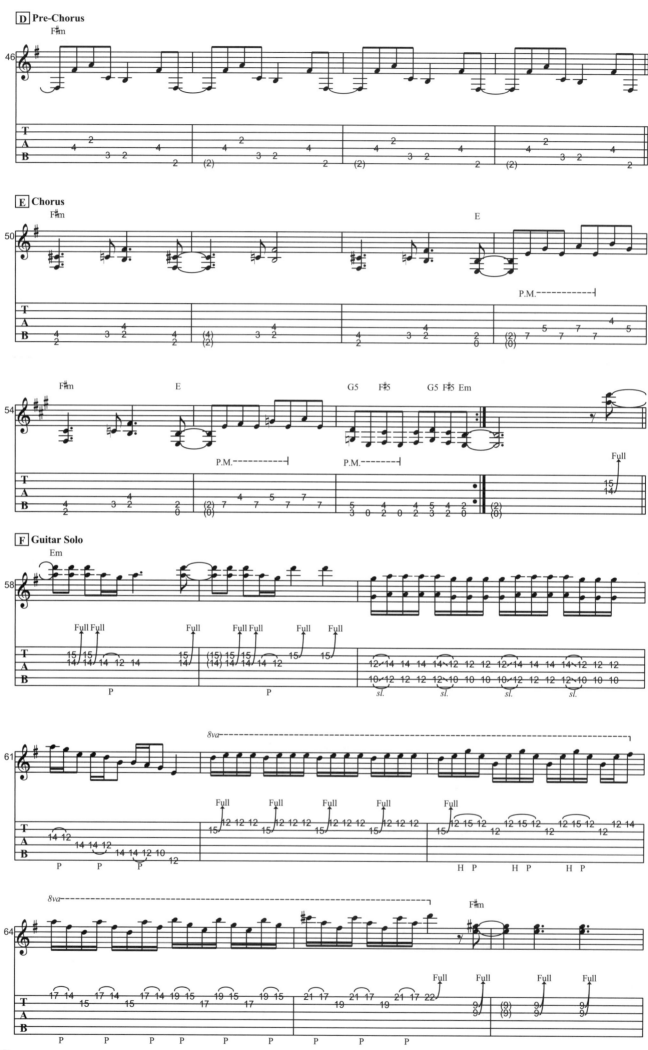

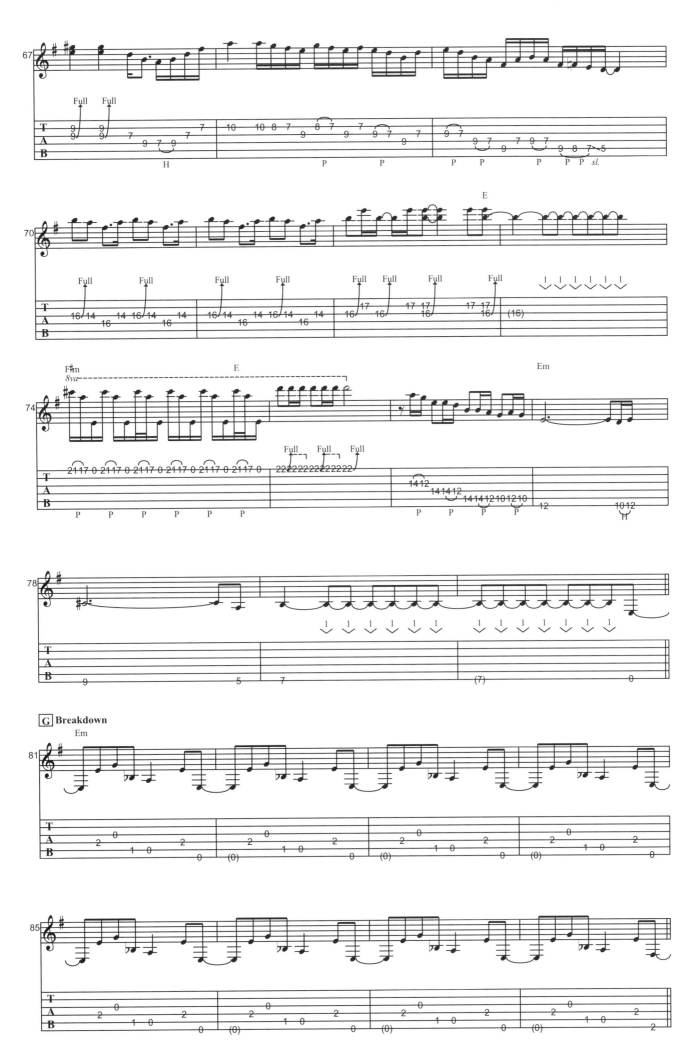

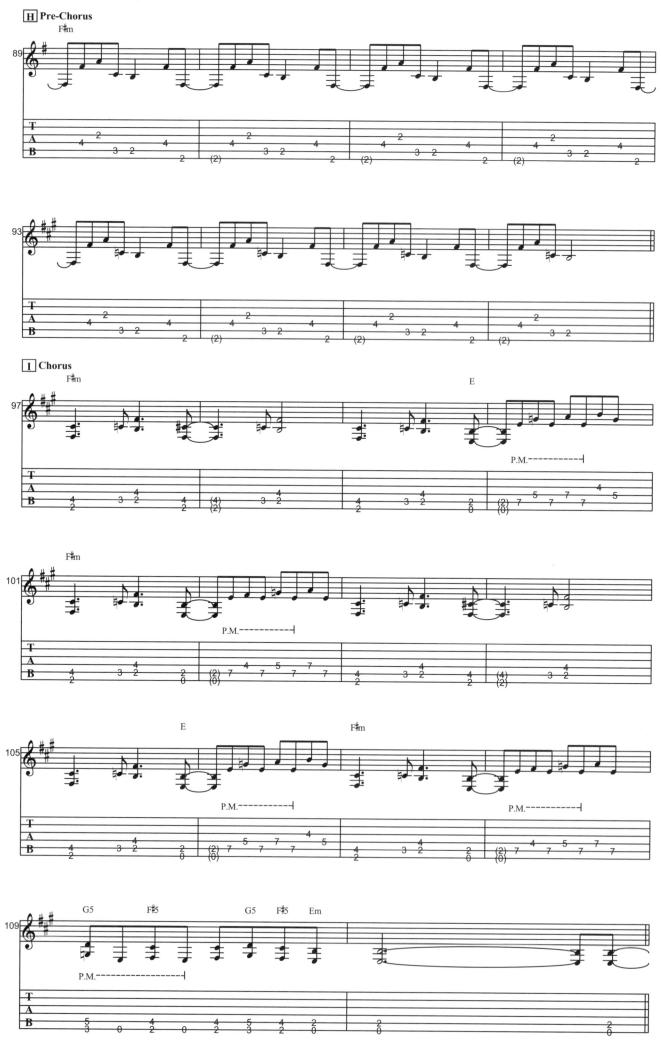

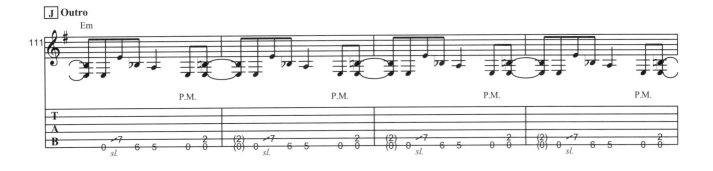

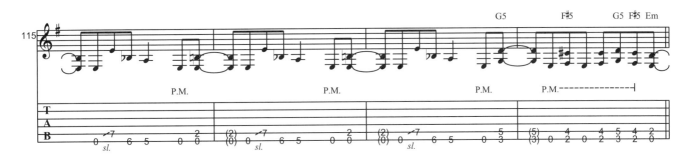

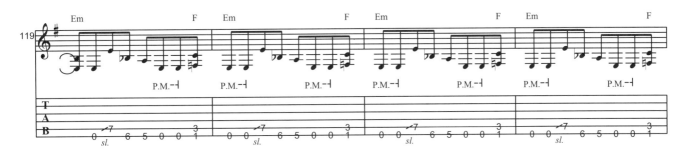

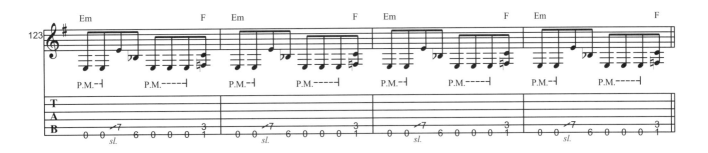

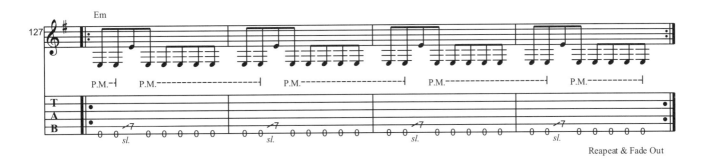

Reapeat & Fade Out

08 Green-Tinted Sixties Mind

by Mr. Big

　　Mr. Big是1980年代後期至1990年，曾活躍於北美及亞洲樂壇的美國硬式搖滾樂團。創團於1988年，1992年推出的不插電（Unplug）抒情單曲〈To Be With You〉是銷售最佳也最廣為人知的作品。2002年解散之後於2009年重新復出。

　　本曲源自於1992年Mr. Big樂團第一張專輯《Learn Into It》，也是使得Mr.Big樂團一夕間爆紅的專輯。這首曲子最炫的部份就是前奏與尾奏，旋律使用的音符其實是各個和弦的組成音，練習前奏的要訣就是一拍一拍的熟練每一拍的動作，並且練習確實以腳打拍子，如此一來才能讓自己在複雜的彈奏動作裡能夠感覺到節拍。

　　主、副歌部分大多是彈奏每個和弦，建議先熟知歌曲每個和弦的按法以找到適合的彈奏指法。
　　吉他Solo的部份難度不高、速度也不快，唯一要小心的則是Solo段的第七小節開始的5/8拍與最後一小節的6/8拍，要掌握這些拍子變化的最簡單的方法是腳打八分音符。

　　值得順便一提的是吉他手Paul Gilbert在1997年退出該團，而後他的位置則由Richie Kotzen替補。該團也因為Richie Kotzen的加入，而使音樂增加了更多藍調的韻味，直到樂團在2002年解散為止。在所有團員中，除了鼓手Pat Torpey之外，其他人仍然活躍在音樂界。

主歌使用的和弦完整按法如下：

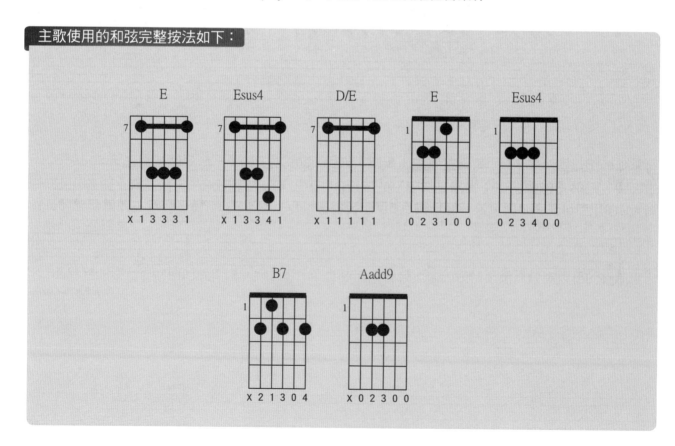

Green-Tinted Sixties Mind

by Mr. Big

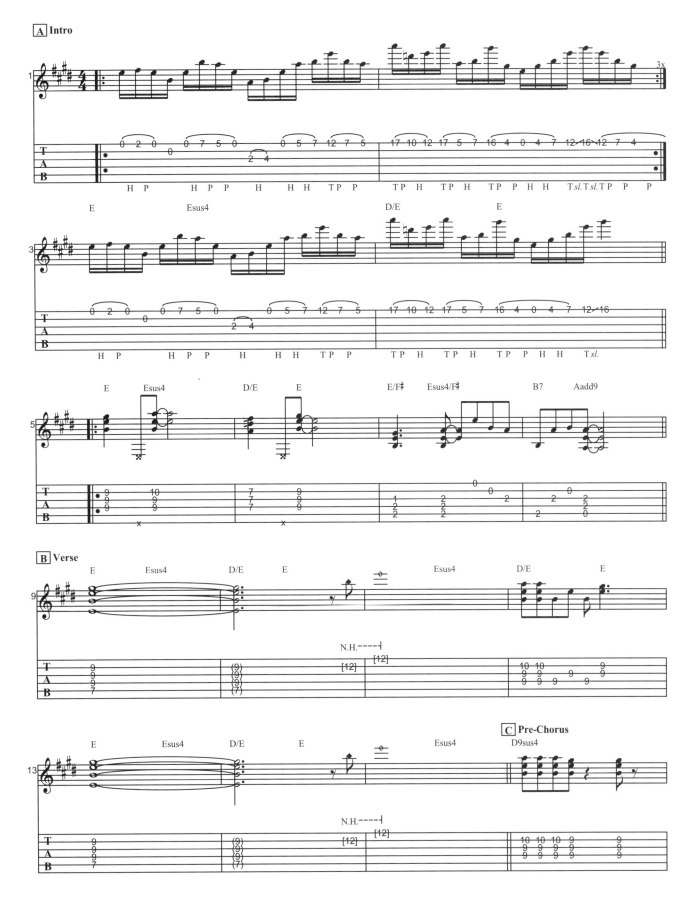

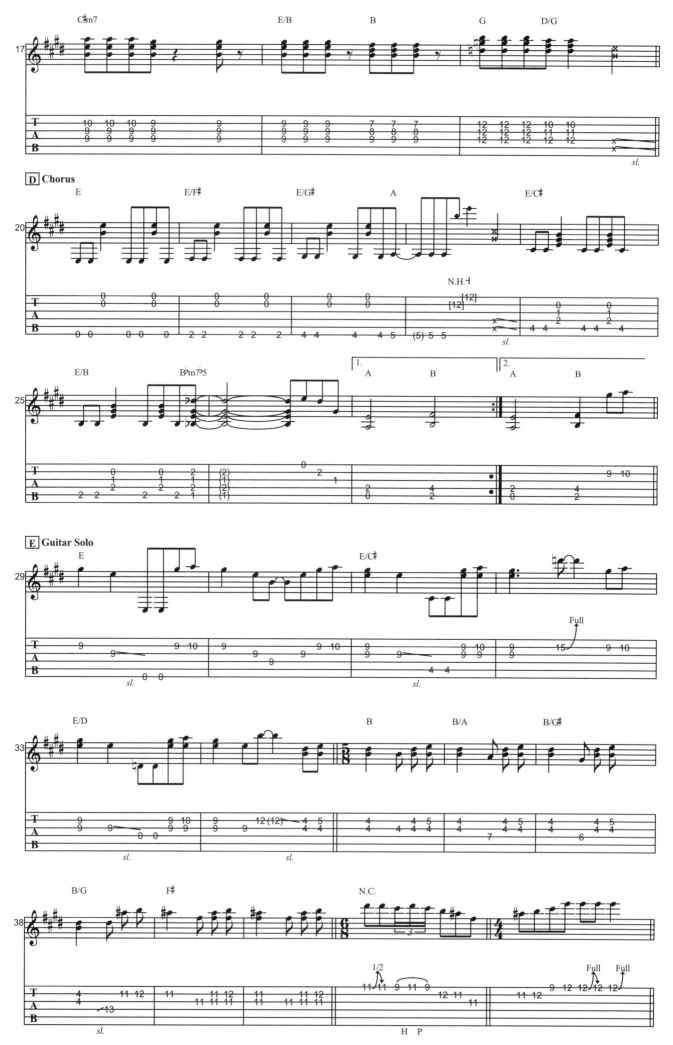

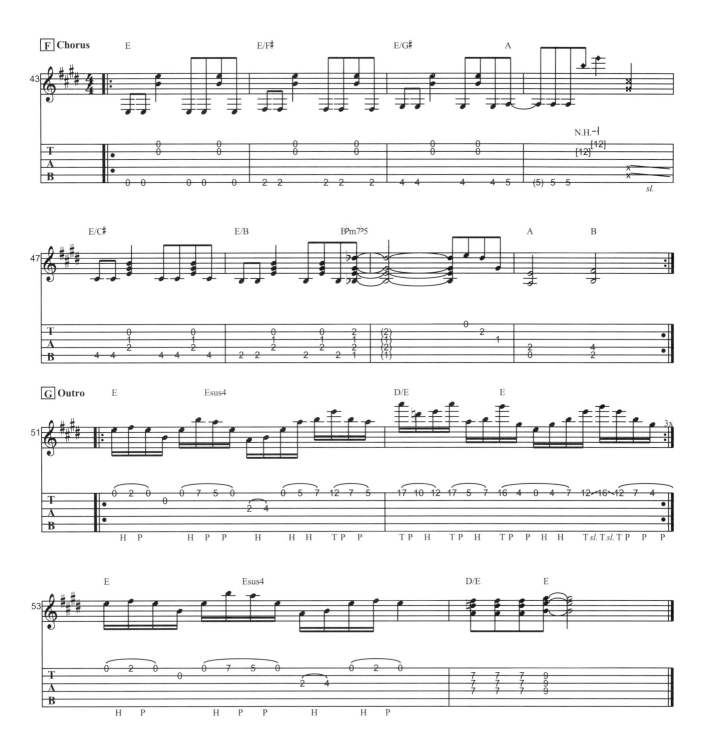

09

Here I Go Again
by Whitesnake

原曲是White Snake樂團在1987年的《1987》專輯的作品，是White Snake樂團最為經典的歌曲之一。當時的吉他手為John Sykes，John主要的吉他音色是Gibson Les Paul加上Marshall或MesaBoogie音箱，是標準的八零年代重搖滾的音色。

這首歌在幾年之後的White Snake精選輯中推出本曲的Remix版本，編曲大為不同，因為1987年的版本鍵盤的部份較多；而Remix版本的吉他部分太單調，所以我們綜合兩個版本，但大致上維持John Sykes的手法。

這首曲子基本上除了E段Bridge部分使用Em與Am兩個和弦，是E小調（圖一）外，其餘段落都是G大調（圖二）。吉他Solo部分當然維持使用G大調音階，Solo的第三小節第三拍與第四拍的部份暫時使用G大調的五級和弦D major大三和弦的琶音（圖三）製造旋律上的張力，隨即拉回G大調音階將旋律張力釋放；最後一小節快速音階上行較困難，John Sykes喜歡將單一弦裡使用四個音階音符，建議宜分解動作慢慢練習。

圖一：E小調順階和弦

級數	I m	II dim	♭III	IVm	Vm	♭VI	♭VII
和弦	Em	F#dim	G	Am	Bm	C	D

圖二：G大調順階和弦

級數	I m	II m	III m	IV	V	VIm	VIIdim
和弦	G	Am	Bm	C	D	Em	F#dim

圖三

10

Here I Go Again

by Whitesnake

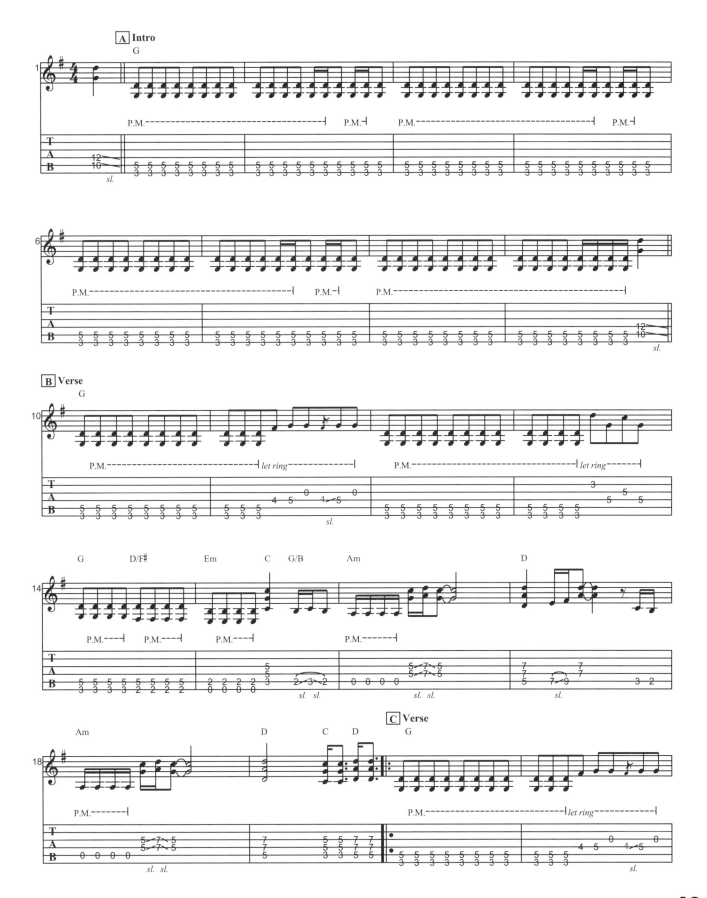

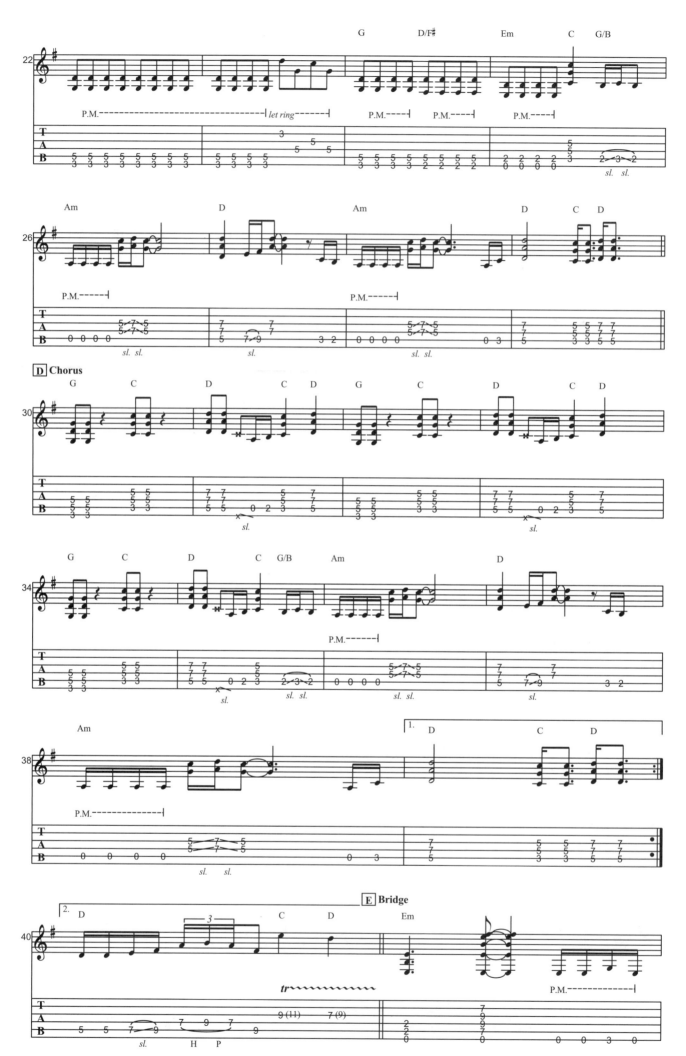

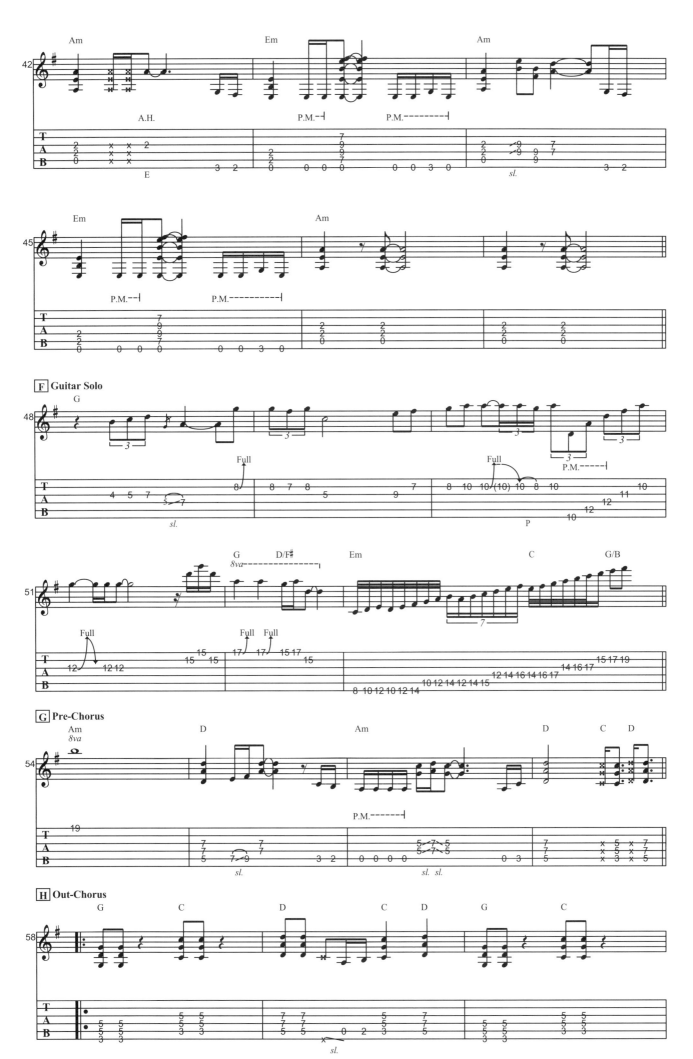

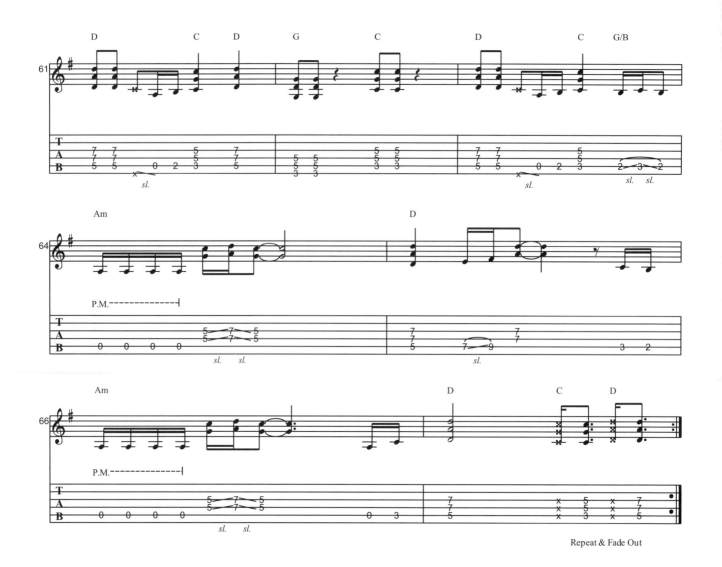

Repeat & Fade Out

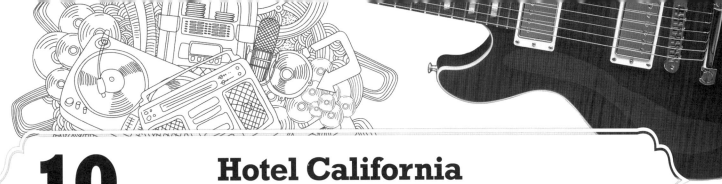

10 Hotel California

by Eagles

　　這首曲子幾乎是Eagles樂團最受歡迎的曲子,也是樂團練習演出常出現的曲子,前奏(A段)與前半段主歌(B段前8小節)彈奏的內容相同,都是八個和弦的分散和弦,請注意和弦的按法。

　　後半段主歌(B段後8小節)改由雙吉他雙音來彈奏,第二把吉他的聲音已被錄製在伴奏曲中,C段副歌的最後兩小節則回復如同前奏般的分散和弦。

　　Solo的部份就必須較費神來練習,因為Eagles是一個以鄉村音樂為主的樂團,鄉村音樂的吉他彈奏常使用比較特殊的推弦技法,所以本曲Solo某些推弦可能不是這麼的順手,多練習即可,Solo基本上是圍繞在B小調的八個和弦的和弦進行,唯一要注意的是這八個和弦進行循環的第二與第八個和弦F#7,這個和弦將導致B小調裡多出一個A#的音符,所以音階也將從B小調音階(1-2-♭3-4-5-♭6-♭7)調整成B合聲小調音階(1-2-♭3-4-5-♭6-7);然而第四個和弦E7則是導致B小調多出一個G#的音符,所以音階也將從B小調音階(1-2-♭3-4-5-♭6-♭7)調整成B Dorian調式音階(1-2-♭3-4-5-6-♭7),Solo的最後(H段)則是以各個和弦的琶音(和弦組成音)編排。

以下是前奏等八小節的和弦按法:

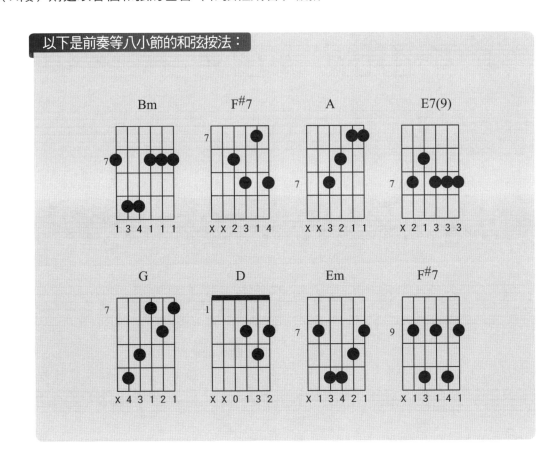

Hotel California

by Eagles

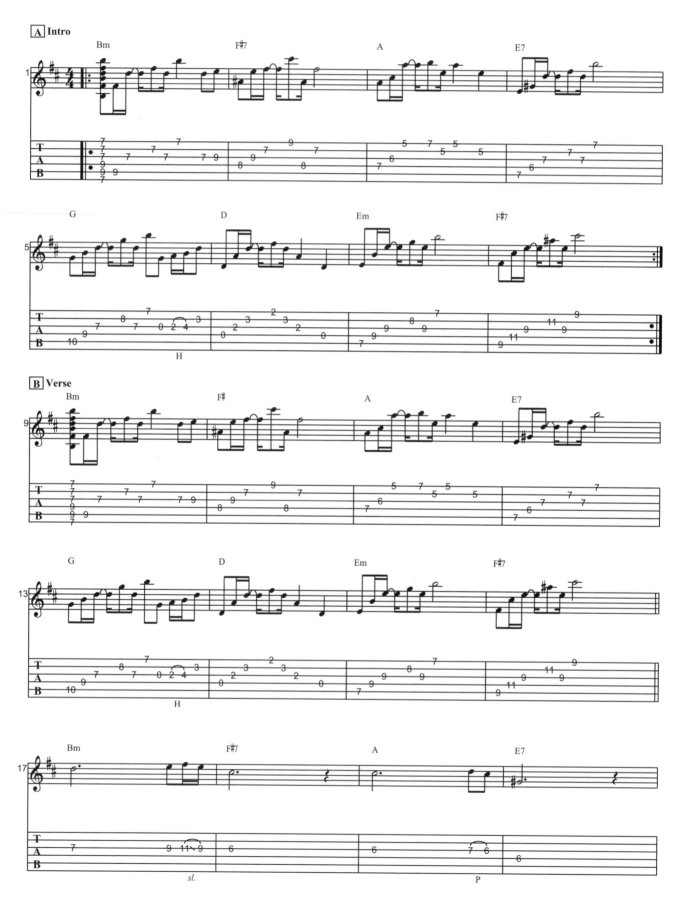

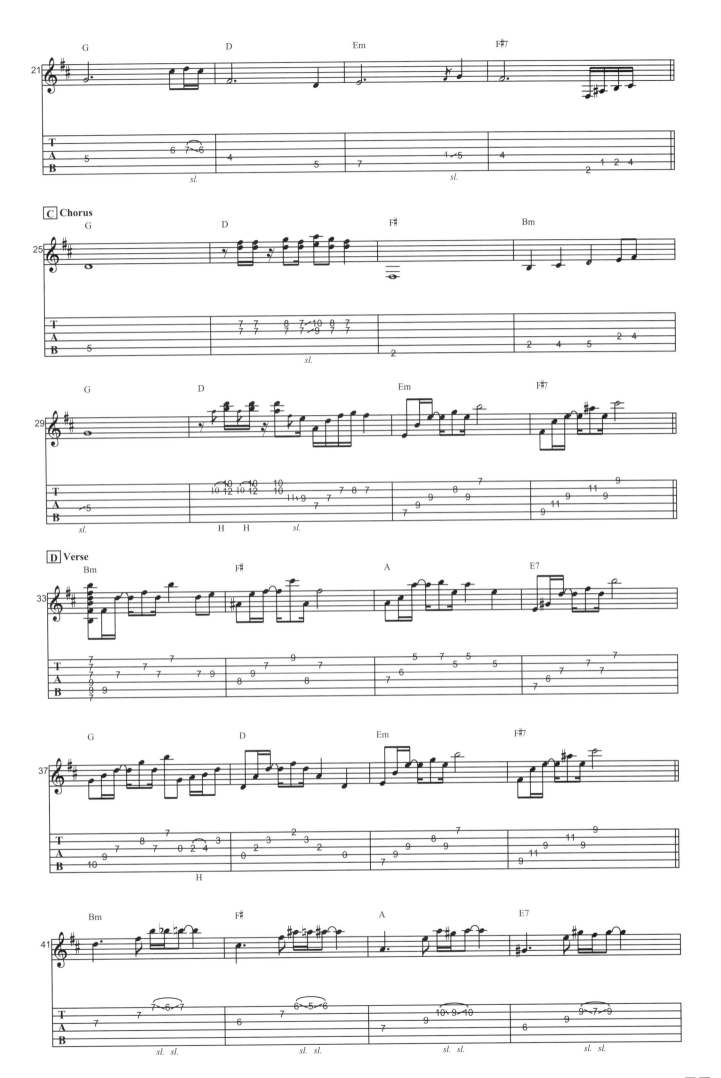

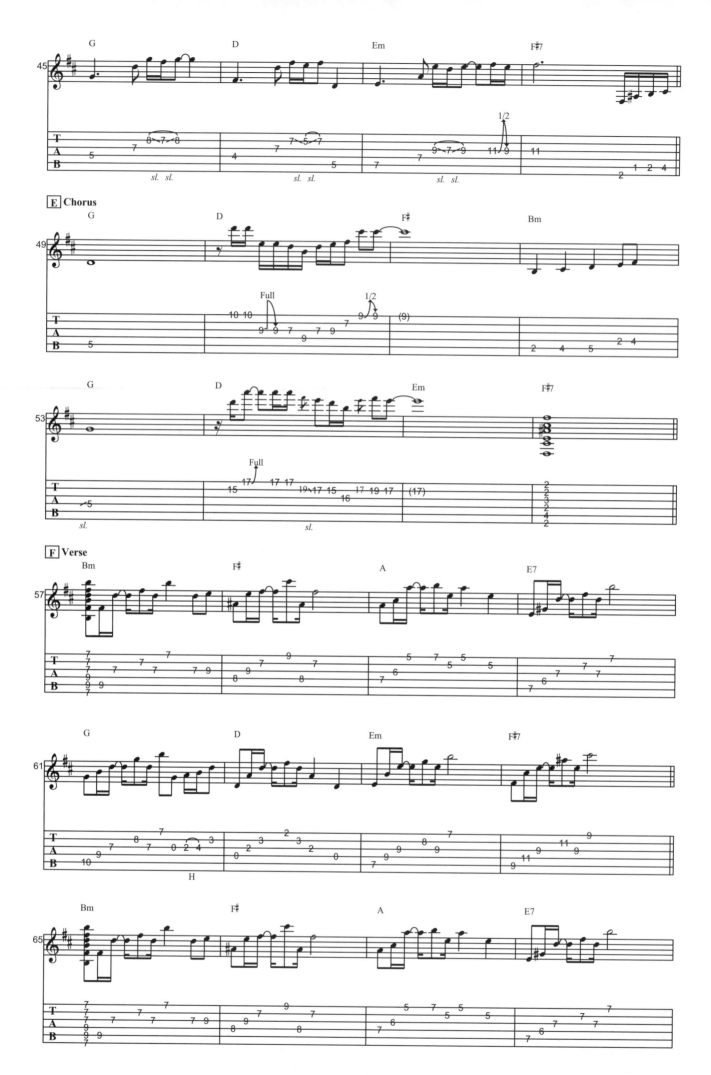

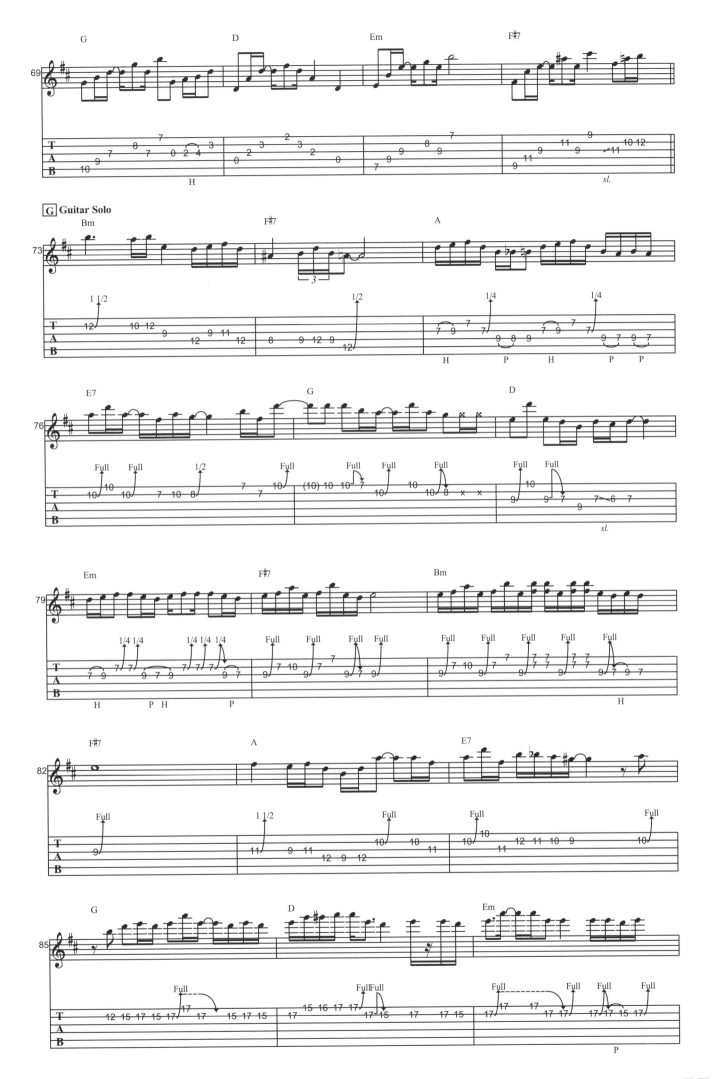

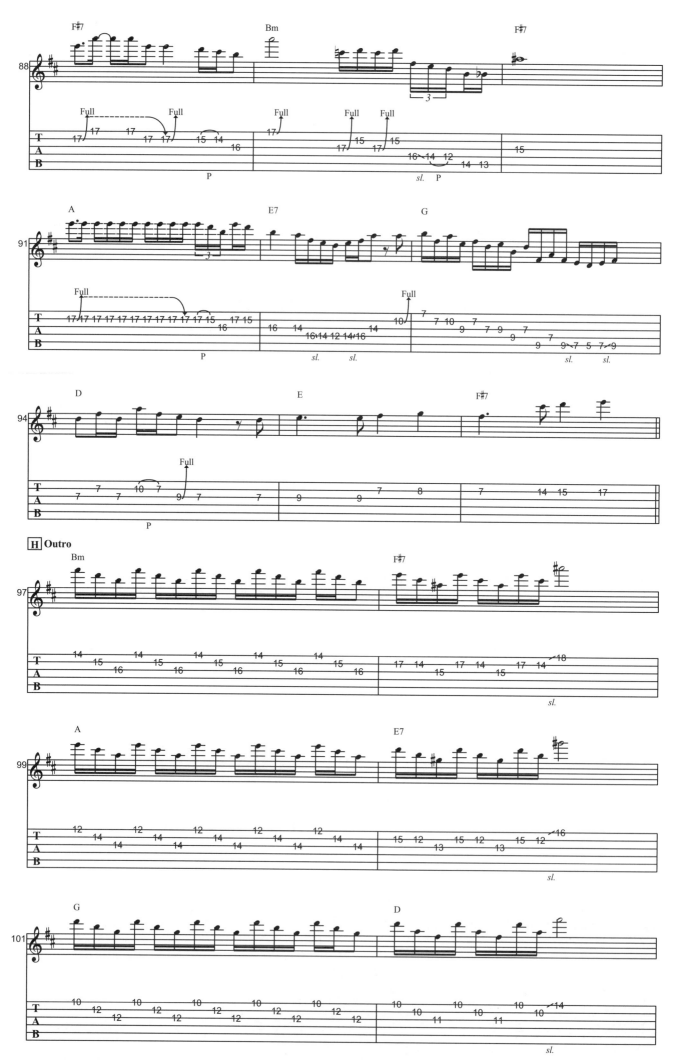

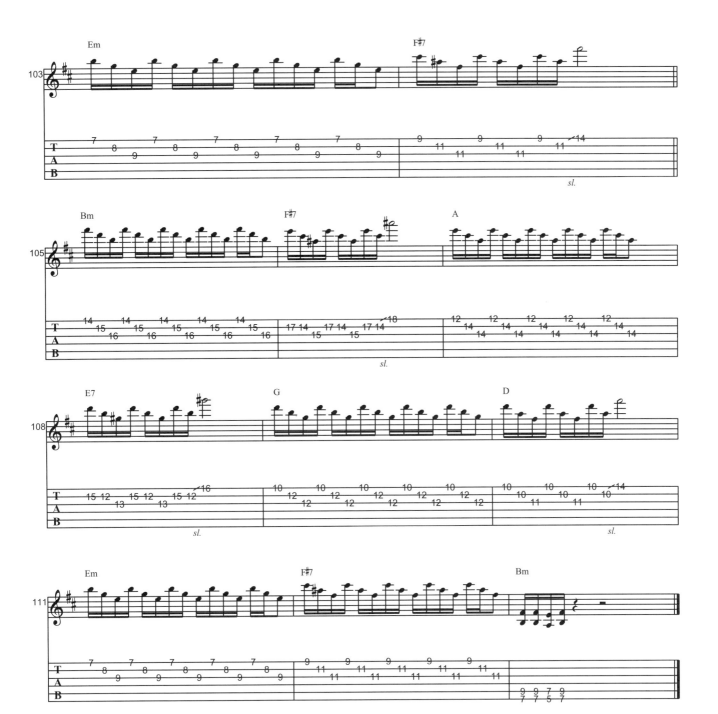

I Can't Tell You Why

by Eagles

　　這是Eagles樂團的經典名曲，和其他重搖滾歌曲不同的是本曲比較是商業流行歌曲的彈奏方式，歌曲中的伴奏部分幾乎都是和弦，而比較特別的是在同一小節相同和弦的區間內使用兩個不同的和弦轉位，這確實是使這首曲子的伴奏聽起來具有比較豐富的色彩，尤其是B段、D段主歌，建議先熟之每個和弦的基本按法再了解其合聲轉位，以避免僅是死背六線譜的位置，而喪失了學習其編曲手法的機會。

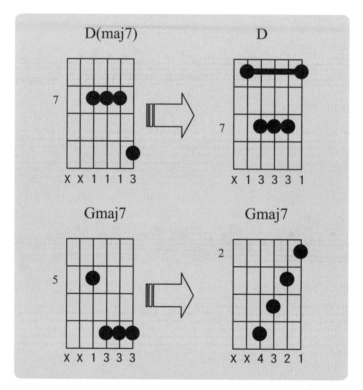

　　G段Solo部分因為和弦幾乎是由D與Gmaj7組成，聽覺上的調性較接近D大調，所以Solo旋律使用的是D大調五聲音階；另外I段的和弦只有Gmaj7與F#m7，似乎感覺不出明顯的主和弦，但吉他Solo的旋律線的主音幾乎都落在B，所以可以看得出使用B小調五聲音階（與G段Solo使用的D大調音階的指型相同）。

　　因為整曲沒有很快速的旋律線，所以每一個推弦、滑音或捶勾的表情必須以較高規格的細膩度來處理。

I Can't Tell You Why

by Eagles

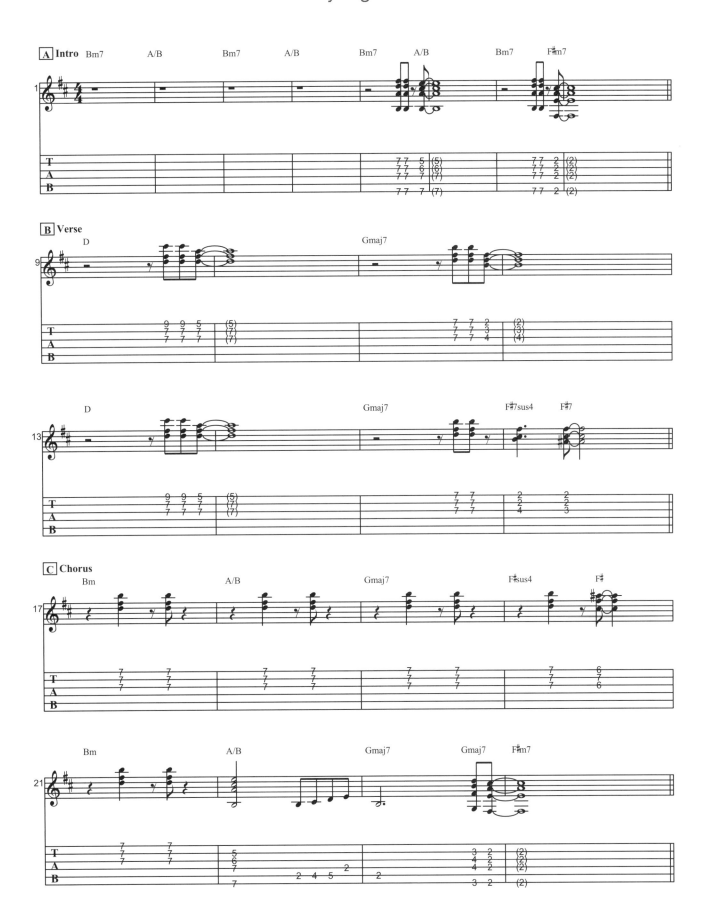

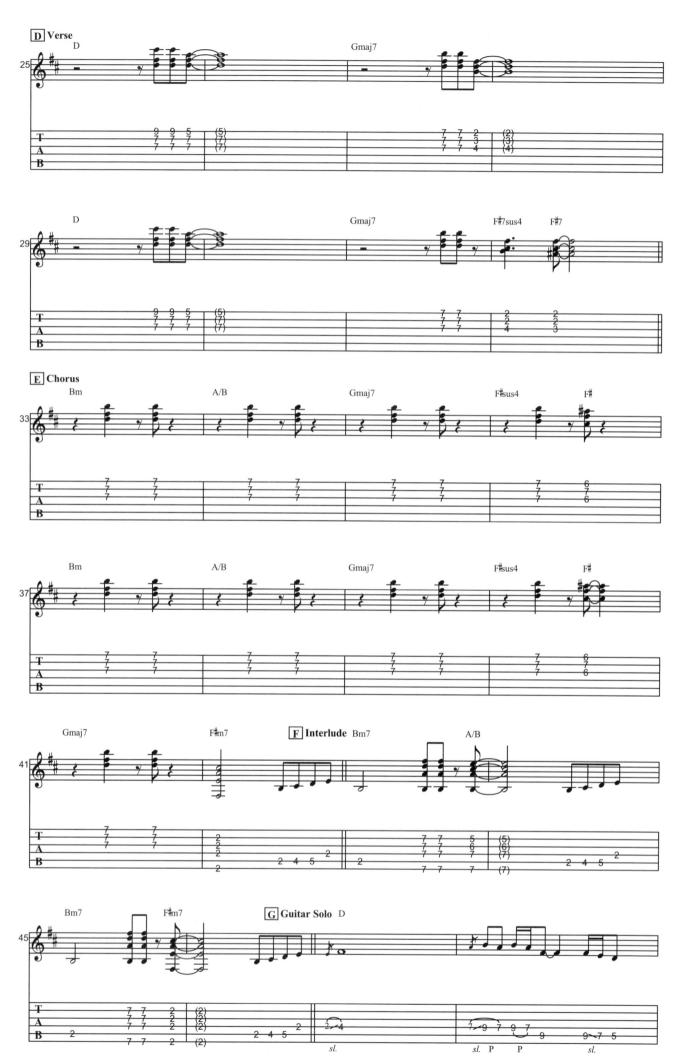

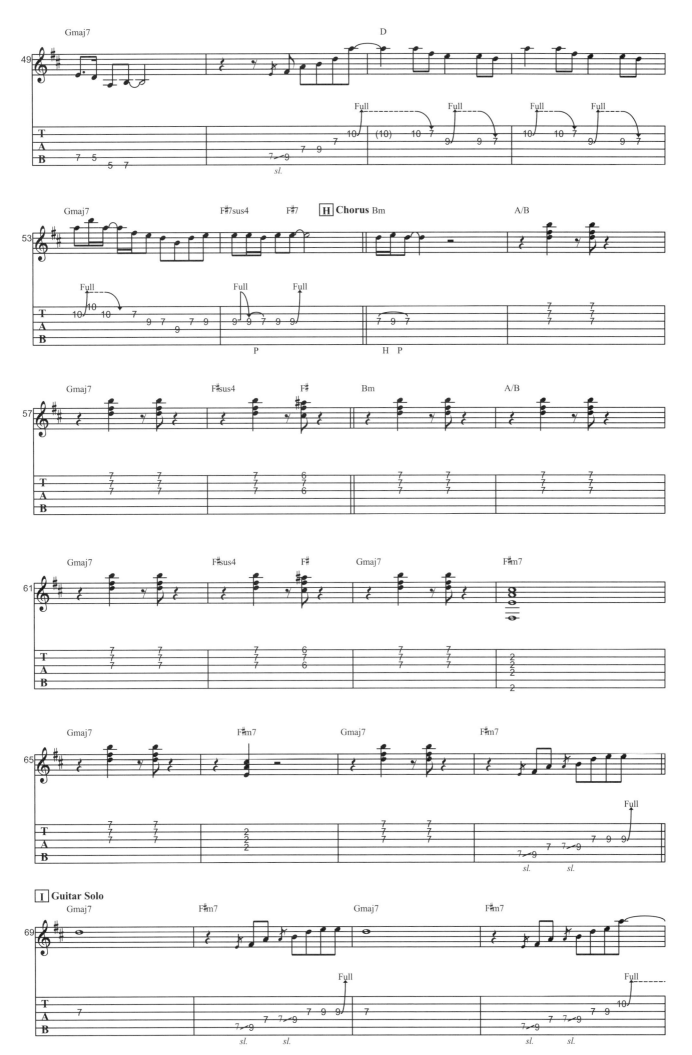

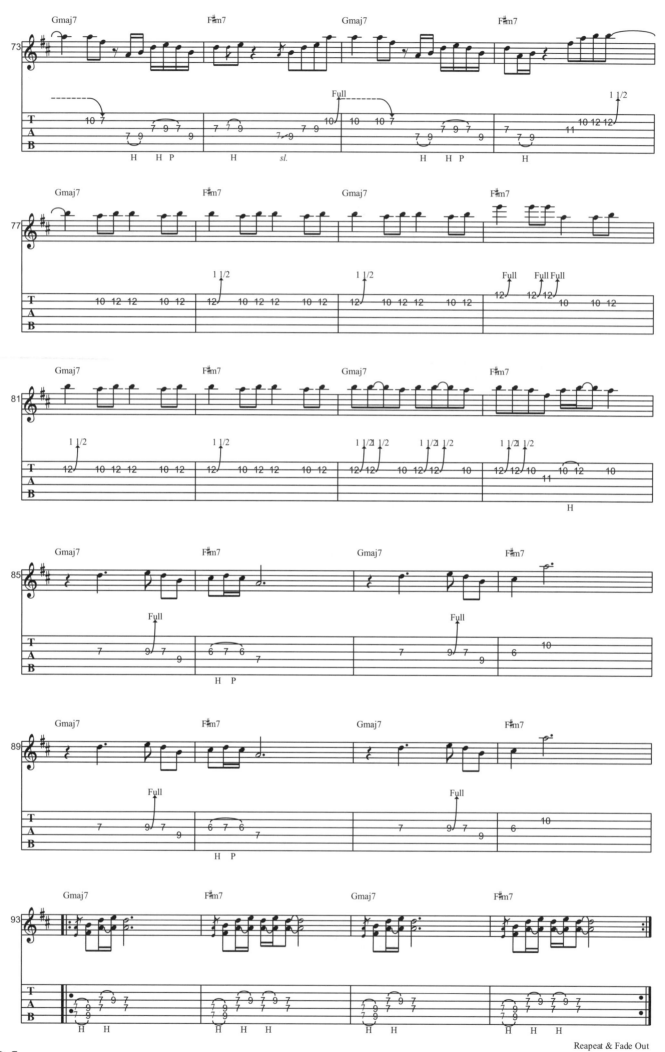

Reapeat & Fade Out

12 In The End
by Linkin Park

　　彈奏本曲之前先把六條弦從低音弦到高音弦調為「D♭、A♭、D♭、G♭、B♭、E♭」。這首曲子是源自於Linkin Park樂團的經典暢銷作品，彈奏技巧極為單純，適合初學者練習。

　　整首歌大部份由一個四小節長度的自然泛音旋律構成主要的Riff，其餘的副歌部份幾乎都是和弦的Powerchord，比較特別的是因為第六弦比正常調音法降低了共小三度音程；而第五弦比正常調音法降低了半音，因此以第六弦為根音的Powerchord的按法將會變成可以使用單一手指在同一琴格同時按出根音、五度音與八度音，俗稱為「Drop-D powerchord」，這極適合某些重搖滾的Riff編曲與Slide Bar的使用。

關於Linkin Park樂團的介紹如下：
　　1996年，學校同窗的Mike Shinoda與Brad Delson在Mike的臥室型迷你錄音室錄下第一首歌，聯合公園Linkin Park樂團就這樣在南加州播下音樂的種子，兩人隨後結識鼓手Rob Bourdon，過了一陣子，Mike與同在帕莎迪納市藝術中心學院研習繪畫的DJ Joseph Hahn搭上線，唸UCLA的Brad Delson碰巧跟貝斯手Phoenix Dark-Dirk同為住校室友，Phoenix曾在大學畢後曾一度離團，一年後重新歸隊，組團拼圖中的最後一塊就是來自亞利桑那州的主唱Chester Bennington。

　　Linkin Park團員認為大家對Linkin Park最大的誤解就是以為Linkin Park只是個搖滾樂團，Linkin Park認為他們的音樂是由很多類型音樂交錯而成，一種伴著Linkin Park六個人成長的綜合體。Linkin Park的音樂風格融入重口味的另類搖滾、Hip-Hop式的街頭派對節奏、炫麗的電子音符，再加上Linkin Park嗆聲表態的強勢詞曲神采，很迅速的成為年輕世代的偶像。

In The End

by Linkin Park

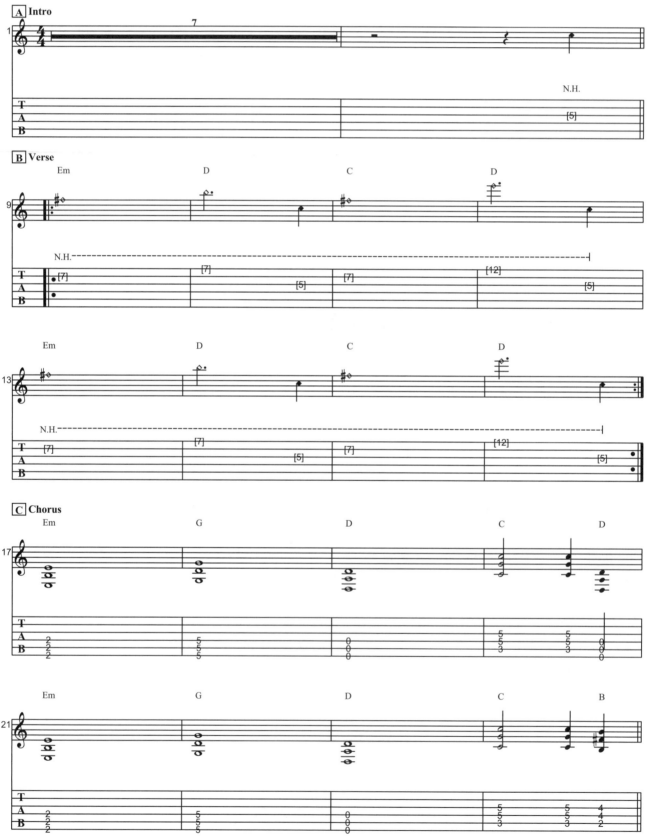

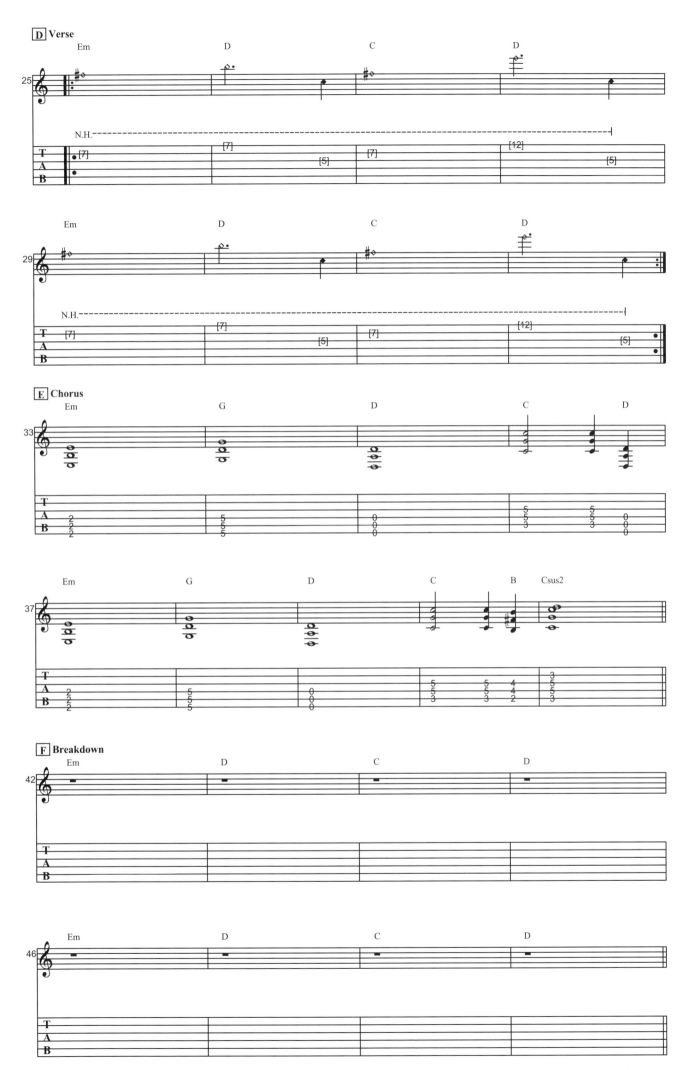

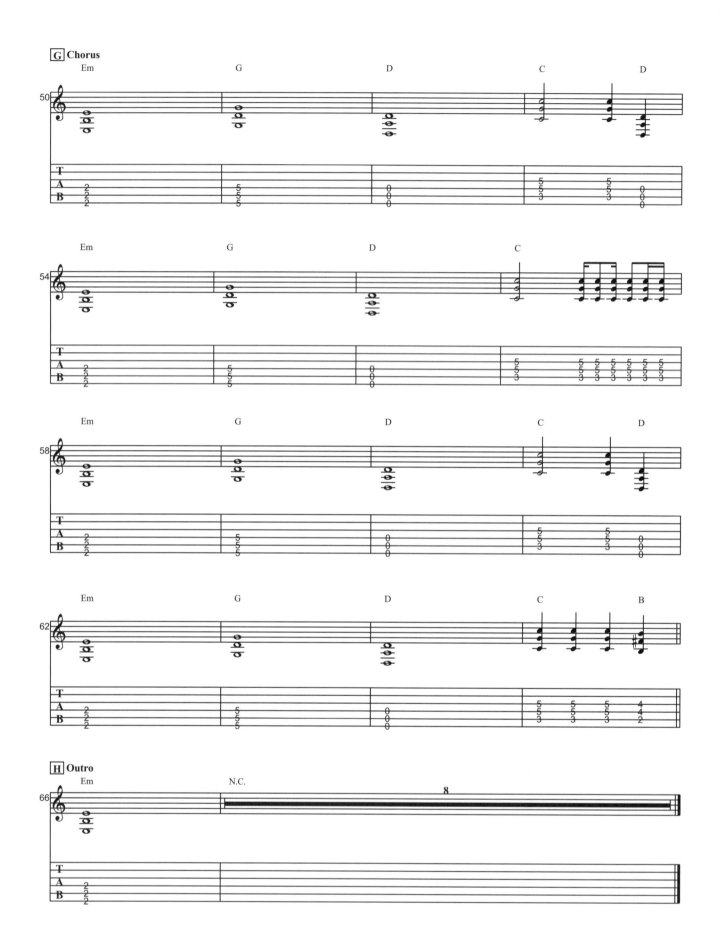

13 It's My Life
by Bon Jovi

　　這是選自於Bon Jovi樂團2000年《Cruch》專輯的主打歌曲，本曲彈奏技巧極為單純，僅需要注意主歌部份的節拍，是一首極適合初學者練習的歌曲。

　　Bon Jovi樂團在跨越九零年代之後的編曲風格愈趨商業手法，捨棄了八零年代那般的高超吉他彈奏技巧，但卻依然能打造出一首一首的暢銷金曲，本曲著實是最好的典範。

　　前奏一開始Cm和弦，吉他手Richie Sambora將Cm的Powerchord的五度音符移動至根音以下，製造出超重低音的聲響效果（圖一），當然這是一個Powerchord，和弦記號也可以標示為C5，而前奏那如同人聲的特殊效果器是Talk Box。

　　整首歌使用Cm、Fm、E♭、A♭、B♭等和弦，聽覺上很明顯的可聽出主和弦為Cm，所以依據順階和弦表（圖二）可判斷整首歌的調性是C小調。所以F段吉他Solo使用的是C小調音階（圖三），音符極為單純、簡單。

圖一

C5

1 1 X X X X

圖二：C小調順階和弦

級數	I m	II dim	♭III	IV m	V m	♭VI	♭VII
和弦	Cm	Ddim	E♭	Fm	Gm	A♭	B♭

圖三

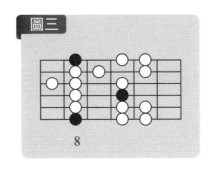

8

It's My Life

by Bon Jovi

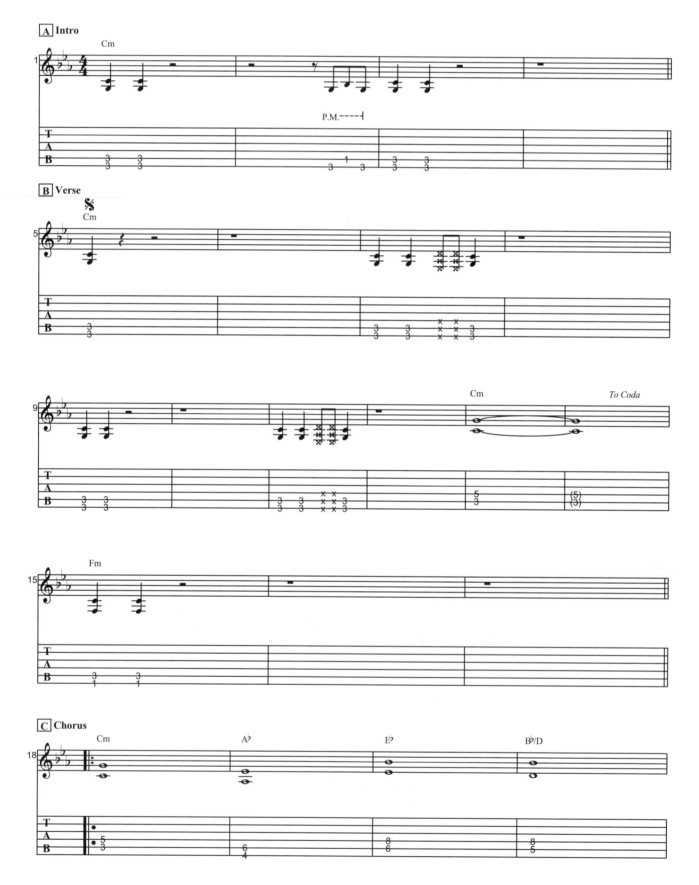

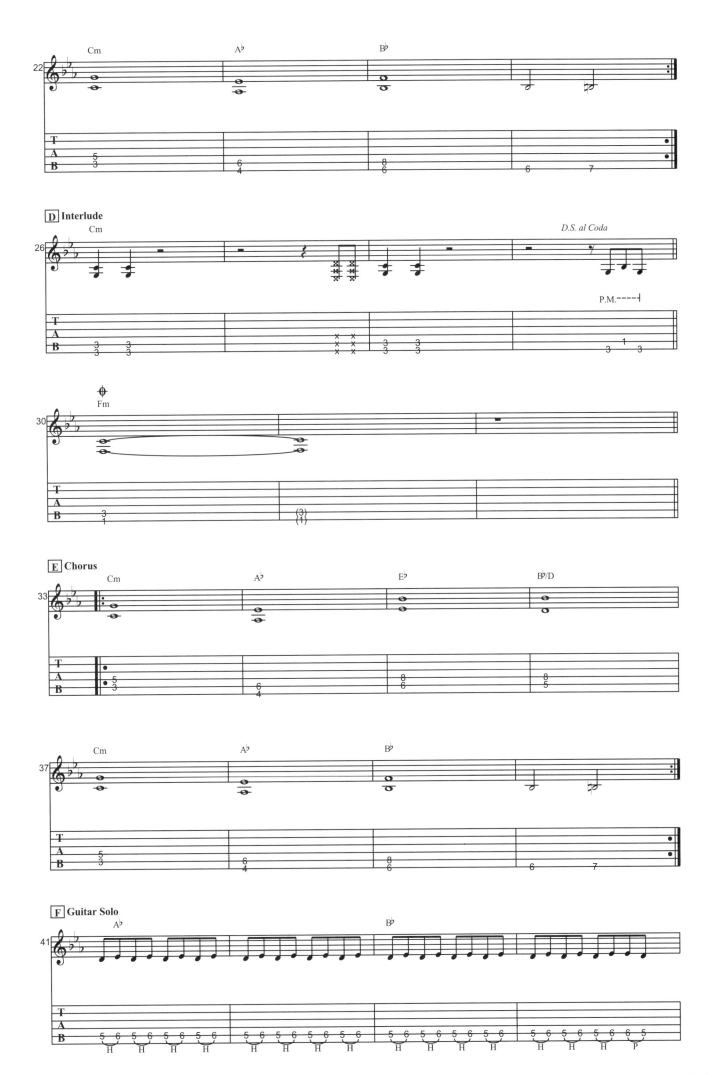

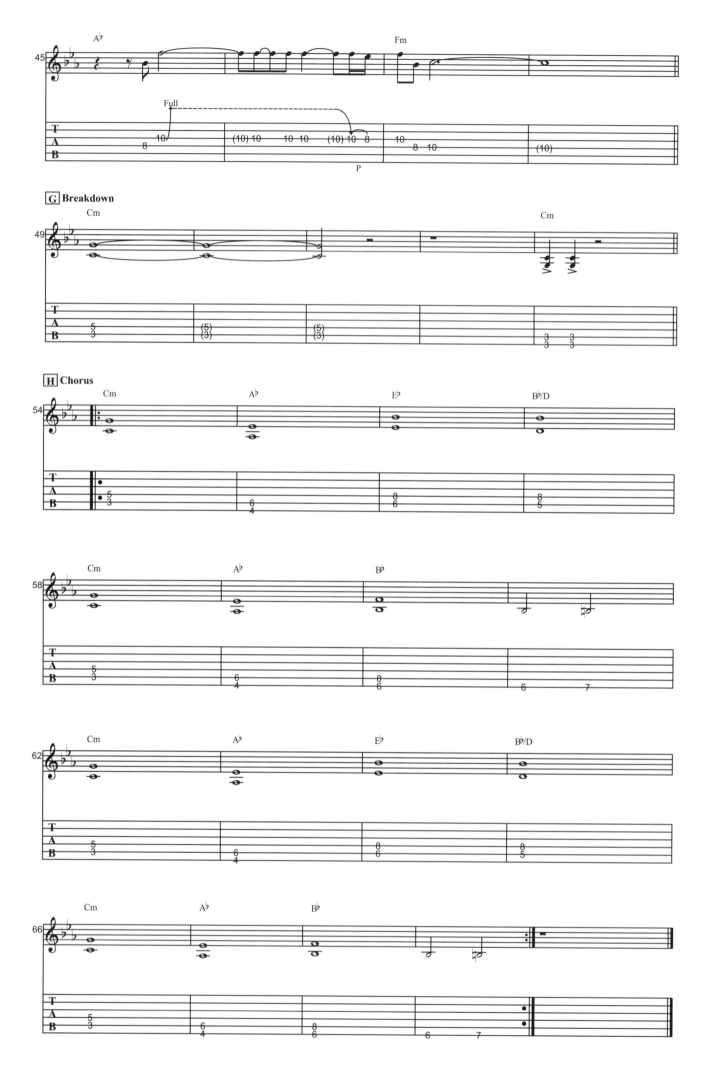

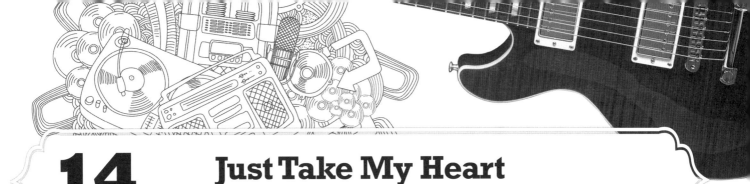

14 Just Take My Heart

by Mr. Big

　　本曲源自於1992年Mr. Big樂團第一張專輯《Learn Into It》，也是使得Mr.Big樂團一夕間爆紅的專輯，Mr. Big樂團四位成員在組成這個樂團之前就都已經是彈奏技巧超強的樂手，吉他手Paul Gilbert在加入Mr. Big之前的團「Racer X」早就已經是世界知名的搖滾樂團，Paul Gilbert的彈奏特色為又快又精準，雖然這首曲子不太是Paul Gilbert個人的彈奏風格，但Paul依然將這首抒情曲表現的可圈可點。

　　原曲的錄音方式是疊加多把吉他音軌，而每一個吉他音軌都只彈奏一點點片段，所以我們將吉他的重點部分加以修改成適合一把吉他彈奏的版本，練習時別忘了隨時參考和弦，已找到自己最舒服的節奏吉他指法。

　　吉他Solo部分的前四小節使用的是C Mixo-Lydian音階（1-2-3-4-5-6-♭7）（圖一）；後四小節使用的是C小調音階（圖二）與C小調五聲音階（圖三）。

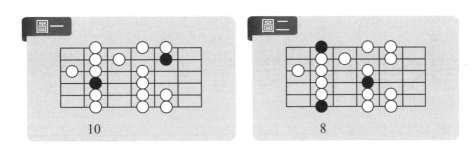

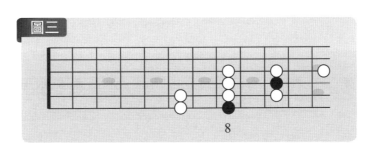

Just Take My Heart

by Mr. Big

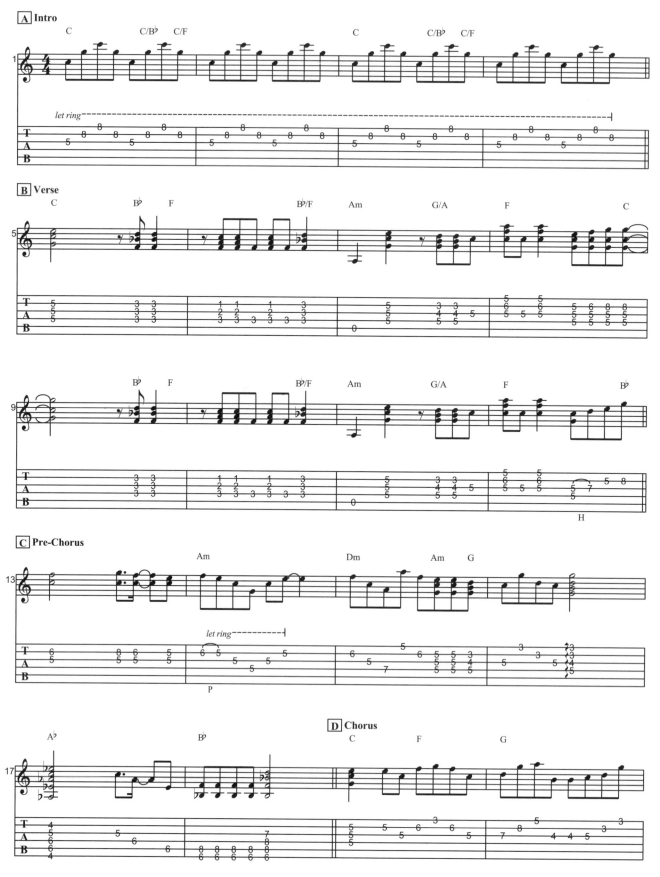

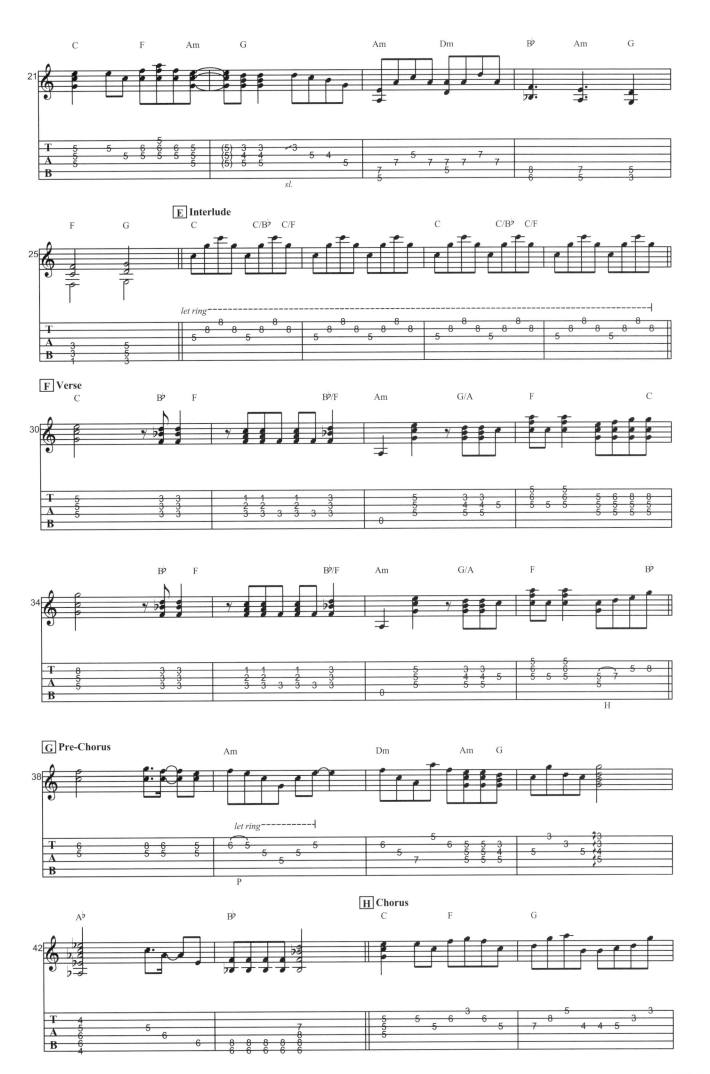

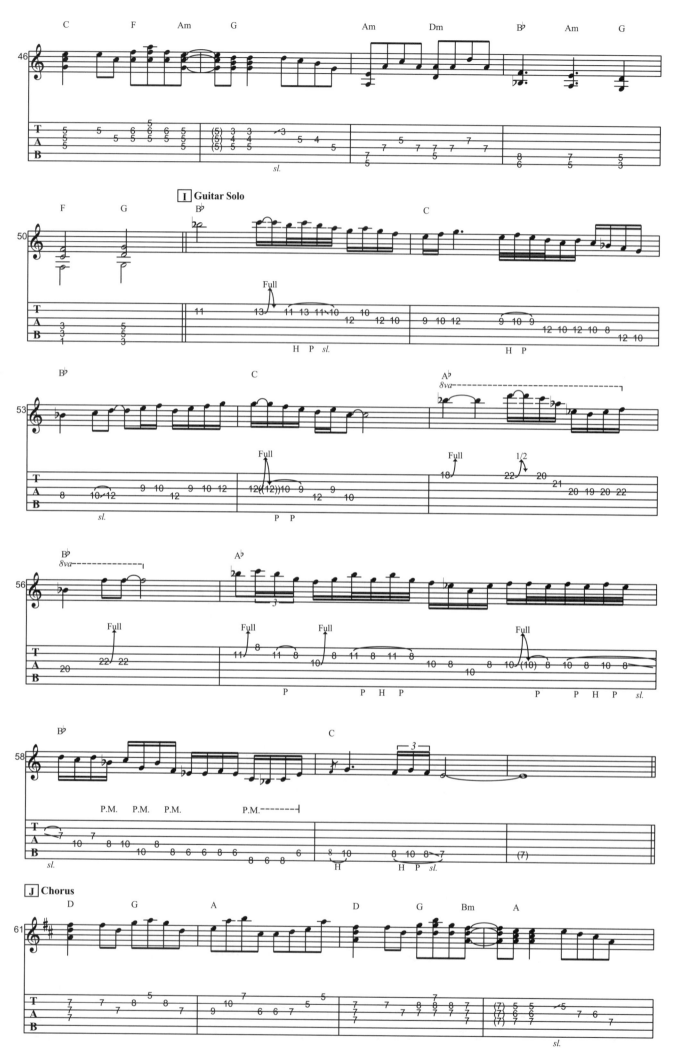

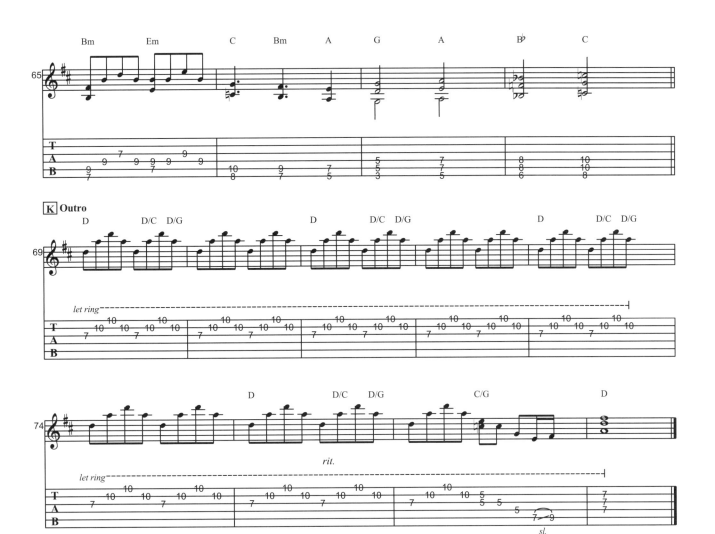

K Outro

15 Living On A Prayer
by Bon Jovi

這是1986年Bon Jovi樂團的暢銷金曲之一，這首曲子除了最後一段 I 段外，整首歌只用了C、D、Em、G四個和弦，而聽覺上的主和弦為Em，所以依據順階和弦表（圖一）可確定是E小調，前奏Riff部分使用的素材是E小調五聲音階（圖二）的音符，彈奏這個Riff可以將右手手刀置於第六弦，就可以輕易做出譜面指定的第六弦悶音第五弦不悶音的標準表情，另外原曲前奏的吉他音色並非使用Wah-Wah踏板，吉他手Richie Sambora使用的效果器是Talk Box。

圖一：E小調順階和弦

級數	I m	II dim	♭III	IV m	V m	♭VI	♭VII
和弦	Em	F#dim	G	Am	Bm	C	D

這首歌的第一次主歌部份（B段）依然幾乎是圍繞著和前奏相同的Riff組成，第一次的Pre-Chorus（C段）與副歌部份（D段）都是Powerchord，只要拍子掌握穩定，上述部分應該不又有太大的障礙。然而第二次的主歌（F段）完全就是由如同前奏般的Riff組成。

G段Solo使用E小調音階（圖三），唯一要注意的是，最後一小節所使用的音符僅是營造繁密的音符上行而已，沒有特別的意義。整首曲子並無特別困難之處，適合初學程度的樂團練習。

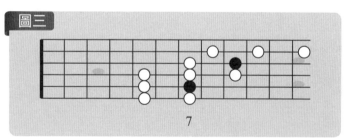

圖三

7

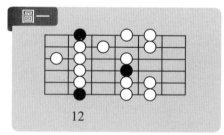

圖一

12

Living On A Prayer

by Bon Jovi

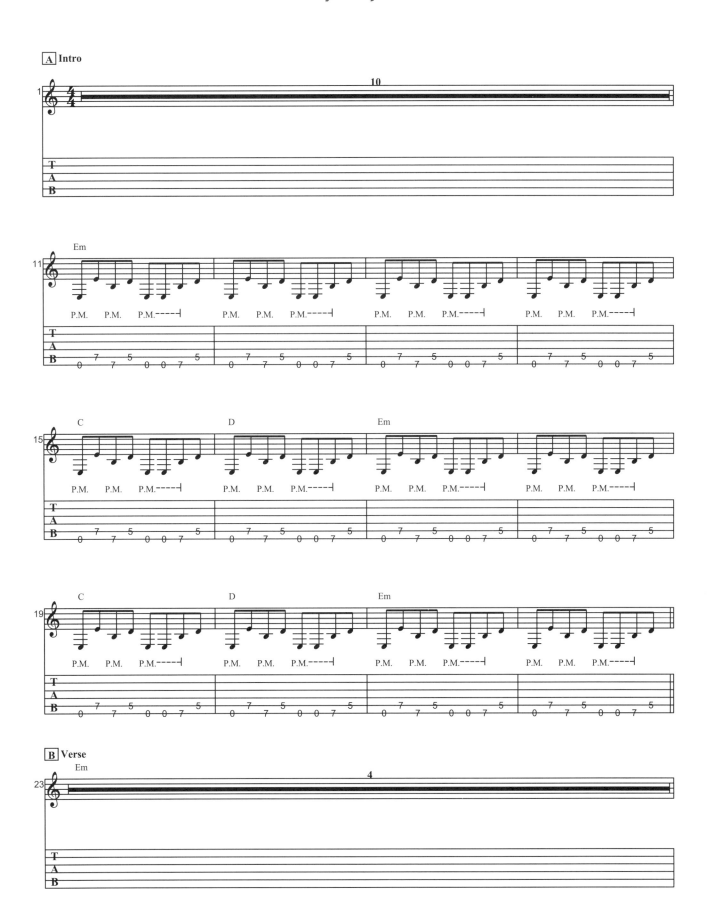

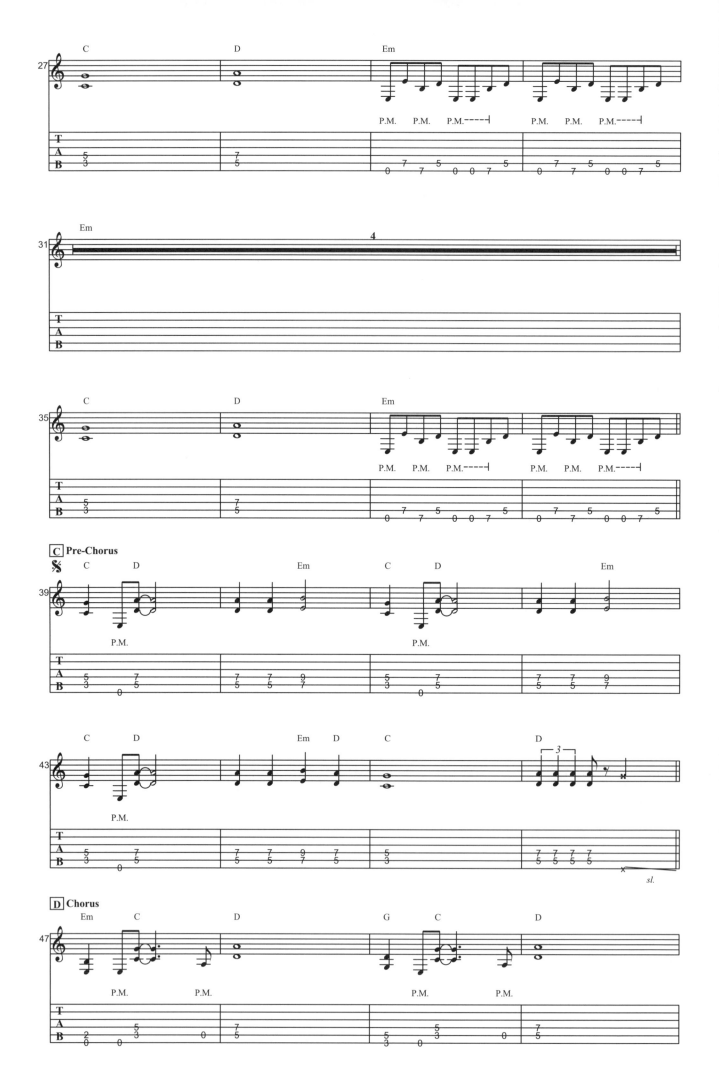

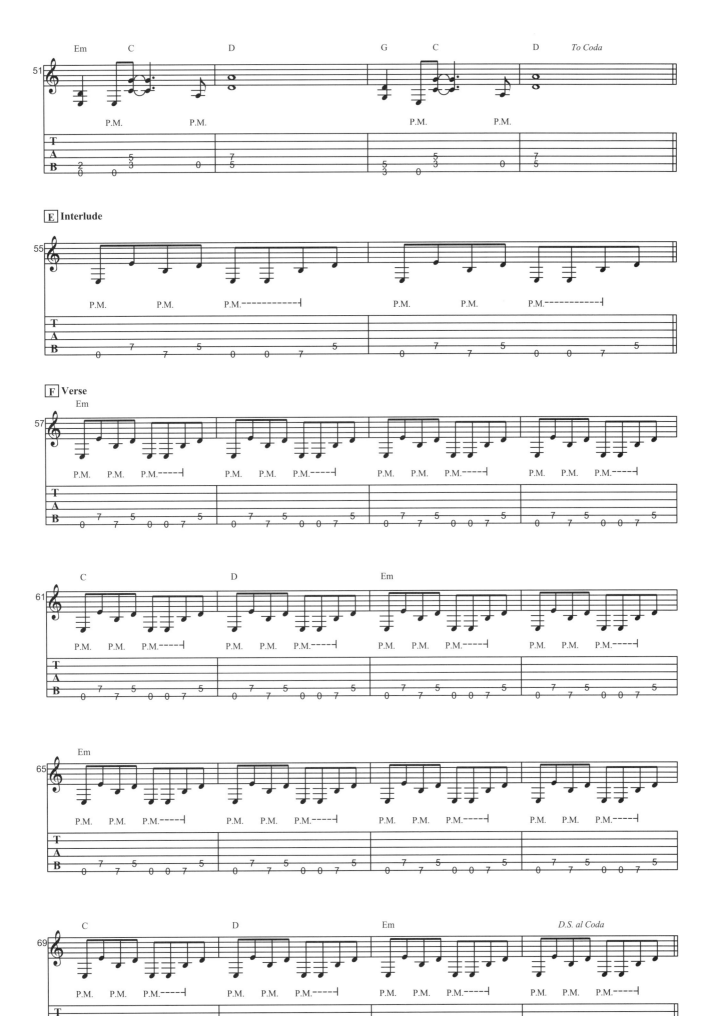

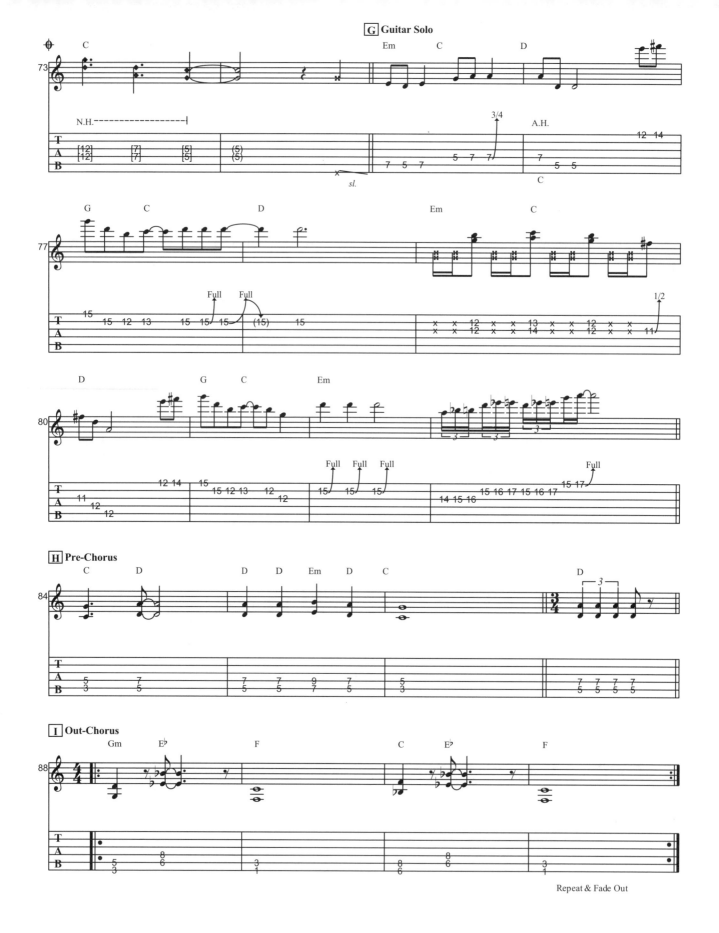

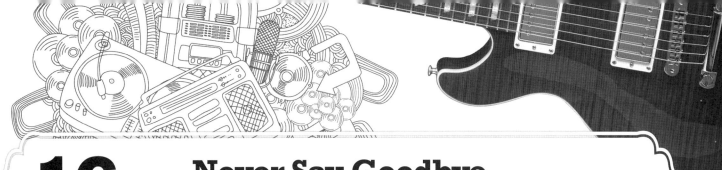

16 Never Say Goodbye

by Bon Jovi

這是1986年Bon Jovi樂團的暢銷金曲之一，整首曲子的主和弦幾乎落在A和弦，而依據大調順階和弦（圖一）得知這首曲子基本上是A大調，大調A段前奏旋律部分使用A大調音階（圖二），必須小心半音推弦的音程是否準確。

圖一：A大調順階和弦

級數	I	II m	III m	IV	V	VI	VIIdim
和弦	A	Bm	C#m	D	E	F#m	G#dim

進入主歌後的吉他部份是彈奏較為點綴性的東西，請務必參考和弦，以找到較合理的按法。

D段副歌部份的吉他都是Powerchord長音，因為這是一首抒情歌曲，速度很慢，所以一定要盡量將音符的長度彈滿，和弦與和弦間若有太明顯的斷點將會破壞整首曲子的情緒。

I 段Solo依然是使用A大調音階，一開始右手掌心輕握搖桿邊搖邊彈的方式確實有點困難，宜分解動作練習數次。Solo最後譜面上「tr~」是在指定的兩個琴格間做快速連續的搥勾弦。

圖二

2

另外這首曲子有一個地方容易被忽略，就是副歌部份的第四與第八小節和弦暫時性的轉為A小調（A大調的平行小調），但是隨即又轉回原A大調，製造暫時性的張力變化，在樂理上稱為「Modal Interchange」（圖三），因為吉他只彈Powerchord，所以和前一小節（第三、第七小節）的按法相同，L段第四小節的和弦F與G和弦也屬於A小調，也是典型「Modal Interchange」的手法。

圖三：A平行大小調順階和弦

大調級數	I	II m	III m	IV	V	VIm	VIIdim
和弦	A	Bm	C#m	D	E	F#m	G#dim
小調級數	I	II dim	♭III	IVm	V	♭VI	♭VII
和弦	Am	Bdim	C	Dm	Em	F	G

Never Say Goodbye

by Bon Jovi

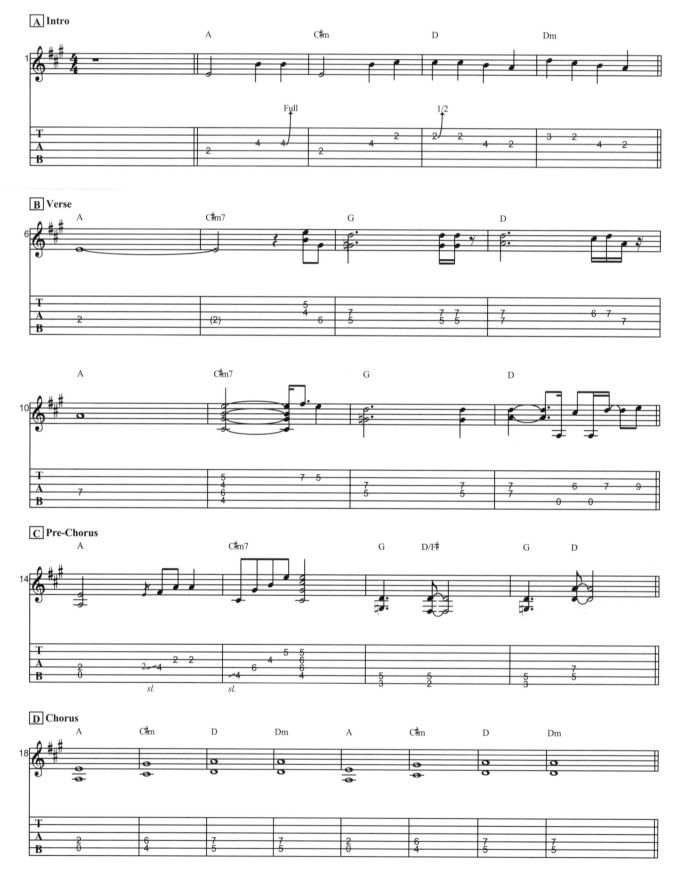

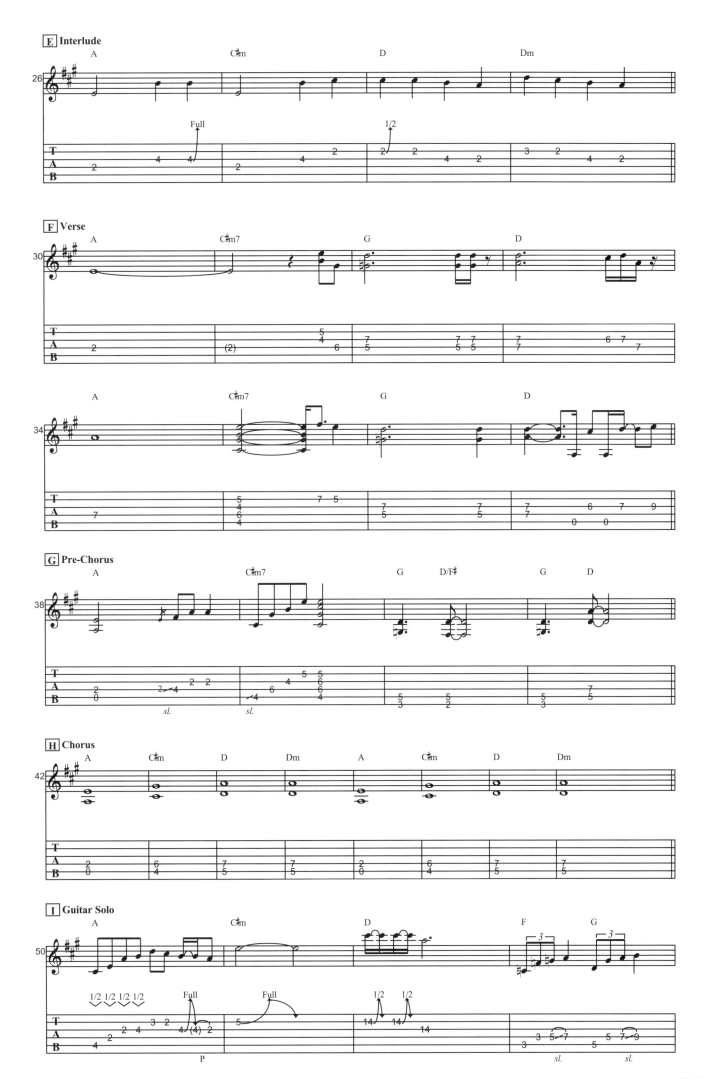

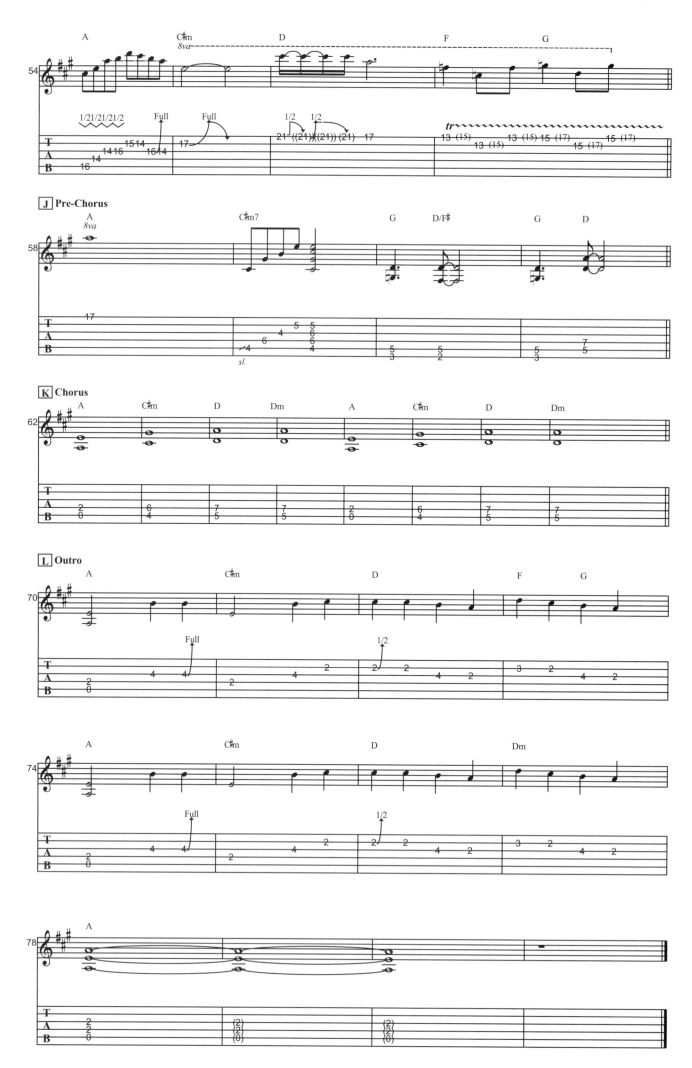

17 Nothing But a Good Time

by Poison

彈奏本曲之前先把所有弦調降半音，六條弦從低音弦到高音弦為「E♭、A♭、D♭、G♭、B♭、E♭」。

這首曲子是Poison樂團《Open Up And Say …Ahh》專輯裡的經典名作，幾乎也是Poison樂團最常被傳唱的曲子。

這首曲子的風格較為狂野奔放，所以彈奏時也儘可能按壓妥每個和弦，讓右手的彈奏可以使用較放肆的方式彈奏而不必擔心產生多餘的雜音，而整首歌幾乎由A、G、D三個和弦組成。

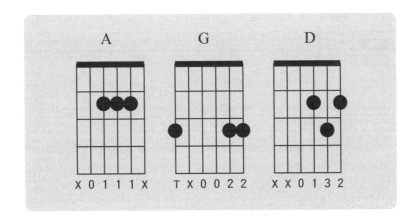

因為整首歌幾乎由A、G、D三個和弦組成，聽覺上的主和弦為A，所以D和弦為4級和弦；G和弦為♭7級和弦，這樣的調性遊走於A大調與A小調間，比較常見的分析方式是將其視為A Blues，或者旋律使用A Mixo-Lydian調式音階（1-2-3-4-5-6-♭7）（圖一）。

前奏的部份使用高八度的開放A和弦，搭配常見的藍調裝飾手法，也就是以暫時性的D和弦與A和弦的低音小三度、大三度音作裝飾，熟練其手法後，這首曲子其餘的大部份節奏就是以類似的手法彈奏。

吉他Solo部份是使用A Blues的邏輯彈奏，使用的音階包含了A小調五聲音階或藍調音階、A大調五聲音階與A Mixo-Lydian調式音階。

Nothing But a Good Time

by Poison

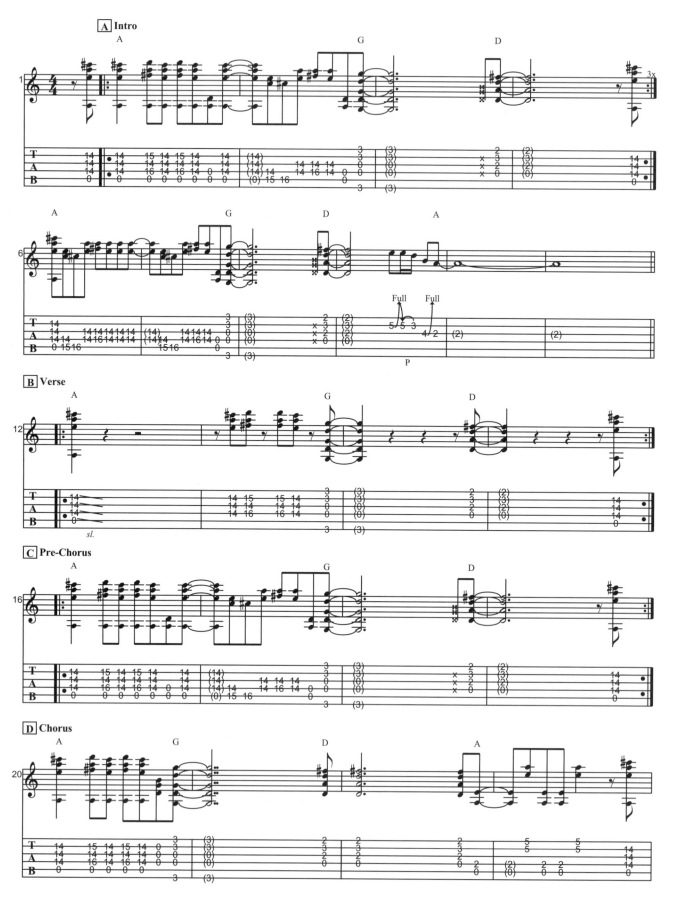

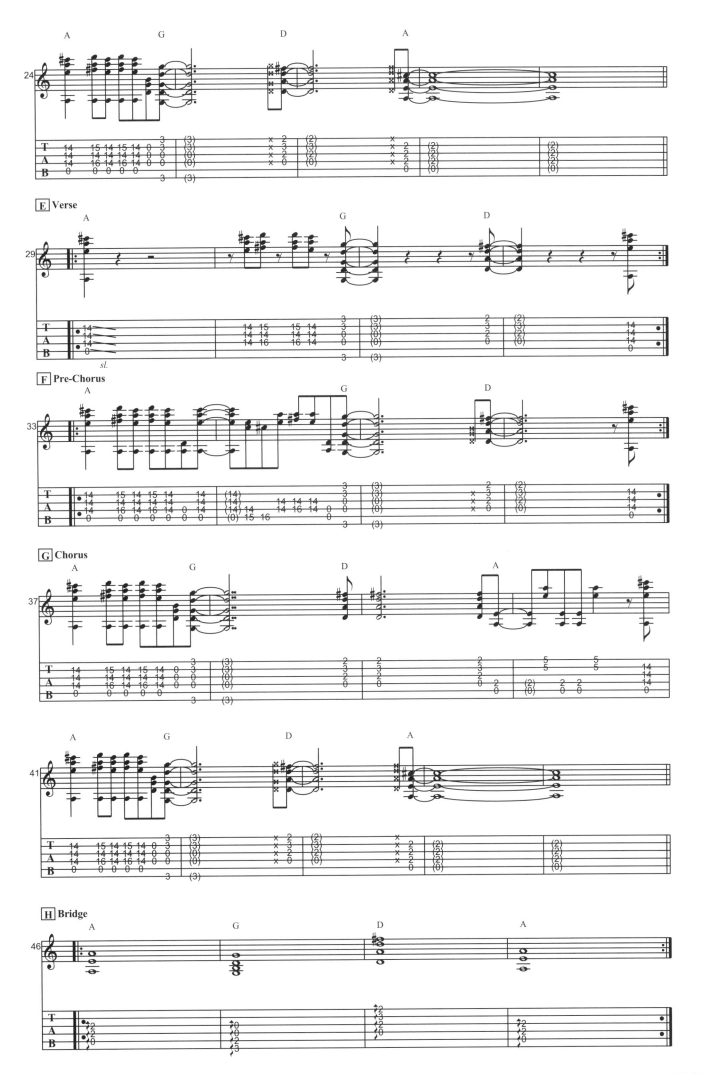

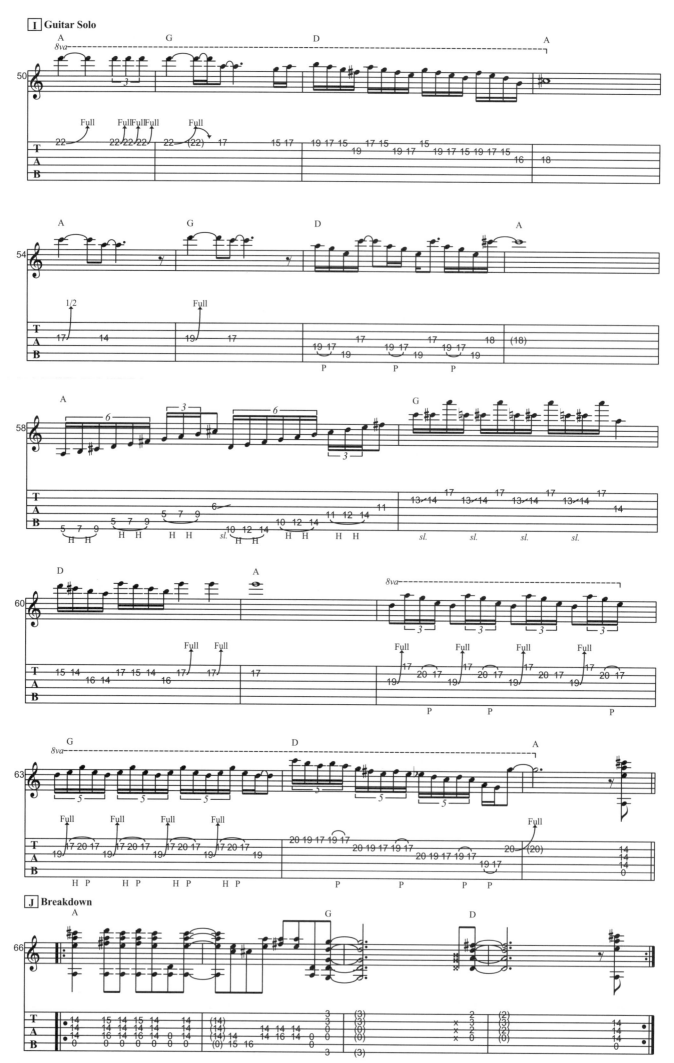

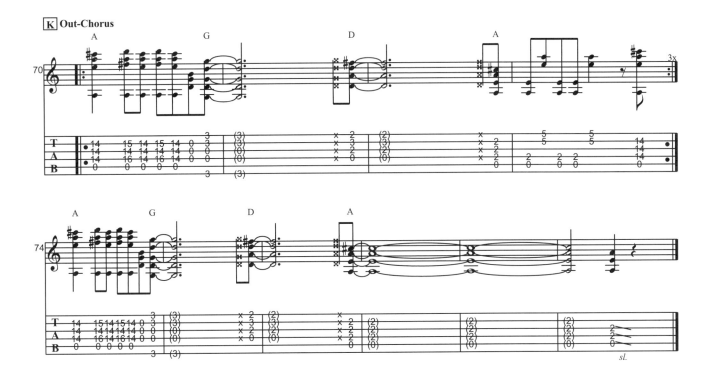

18 One Step Closer
by Linkin Park

　　彈奏本曲之前先把六條弦從低音弦到高音弦為調為「D♭、A♭、D♭、G♭、B♭、E♭」。

　　這首曲子是源自於Linkin Park樂團的經典暢銷作品。前奏的部分由兩段不同力度但相同旋律，各是四小節的Riff構成，其中包含了自然泛音。

　　主歌的部份（B段、D段）依然是和前奏相同的主題，只是必須小心主歌的後一小節只有兩拍。副歌的部份幾乎都是Powerchord構成的Riff，把位移動速度較快，可能需要分解動作練習至熟練。因為第六弦比正常調音法降低了共小三度音程；而第五弦比正常調音法降低了半音，所以以第六弦為根音的Powerchord的按法，將會變成可以使用單一手指在同一琴格同時按出根音、五度音與八度音，俗稱為「Drop-D powerchord」這極適合某些重搖滾的Riff編曲與Slide Bar的使用。

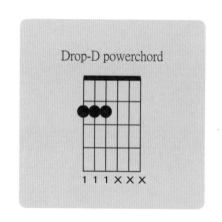

Drop-D powerchord

　　這首歌最需要注意的是G段，十六音符加上快速的把位移動，很容易造成混亂，建議宜分解動作練習至熟練。

關於Linkin Park樂團的介紹如下：

　　1996年，學校同窗的Mike Shinoda與Brad Delson在Mike的臥室型迷你錄音室錄下第一首歌，聯合公園Linkin Park樂團就這樣在南加州播下音樂的種子，兩人隨後結識鼓手Rob Bourdon，過了一陣子，Mike與同在帕莎迪納市藝術中心學院研習繪畫的DJ Joseph Hahn搭上線，唸UCLA的Brad Delson碰巧跟貝斯手Phoenix Dark-Dirk同為住校室友，Phoenix曾在大學畢後曾一度離團，一年後重新歸隊，組團拼圖中的最後一塊就是來自亞利桑那州的主唱Chester Bennington。

　　Linkin Park團員認為大家對Linkin Park最大的誤解就是以為Linkin Park只是個搖滾樂團，Linkin Park認為他們的音樂是由很多類型音樂交錯而成，一種伴著Linkin Park六個人成長的綜合體。Linkin Park的音樂風格融入重口味的另類搖滾、Hip-Hop式的街頭派對節奏、炫麗的電子音符，再加上Linkin Park嗆聲表態的強勢詞曲神采，很迅速的成為年輕世代的偶像。

One Step Closer

by Linkin Park

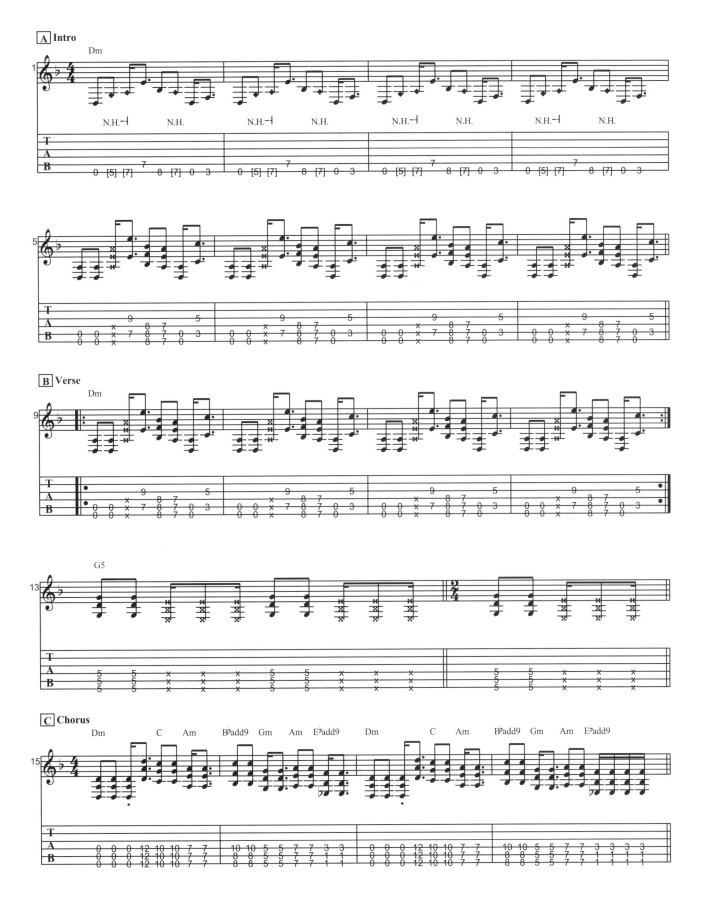

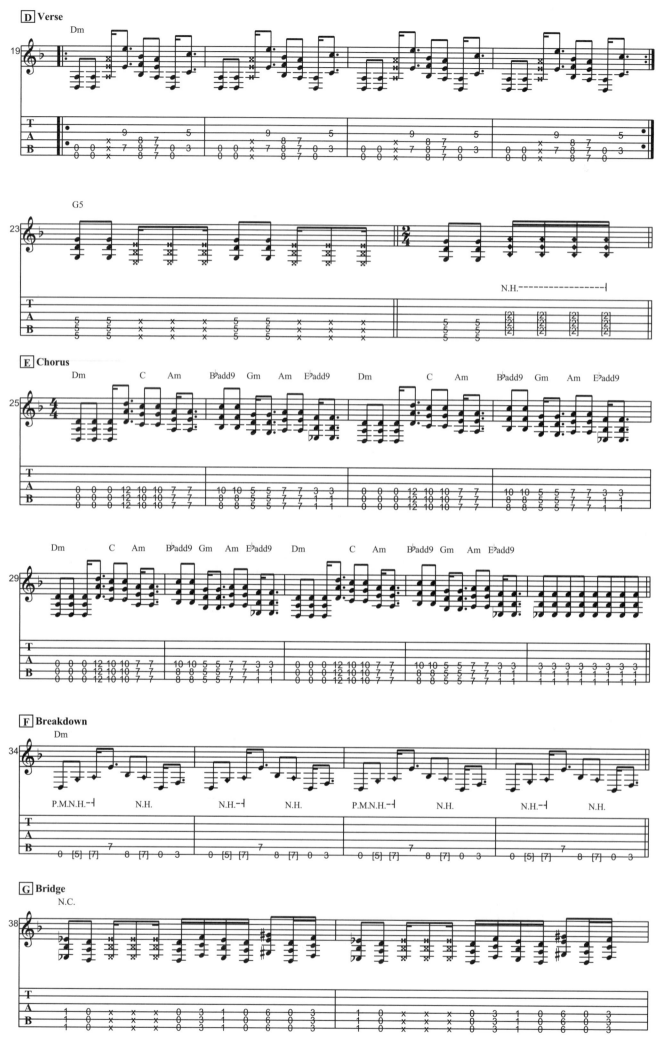

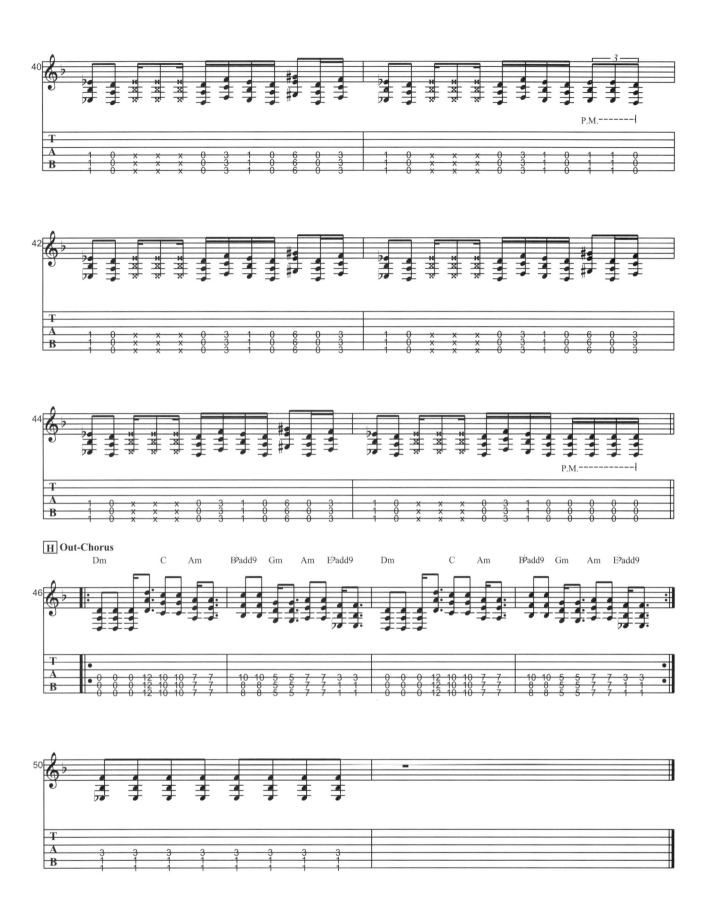

19 Open Your Heart
by Europe

本曲有兩個版本，在此示範的是Europe樂團1988年《Out Of This World》專輯裡的版本，A段前奏與B、C段主歌的部份以Clean Tone彈奏分散和弦，請務必參照和弦以找到最舒服的彈奏方式，用彈片彈奏分散和弦並不容易，本曲是一個很好的練習機會。

主歌部份使用到的和弦按法如下：

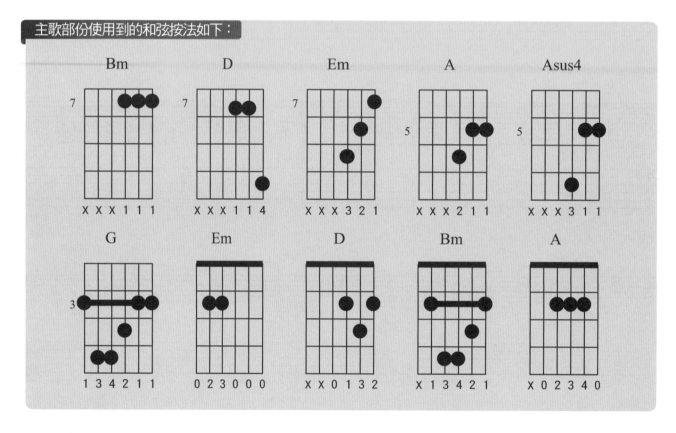

在進入副歌前有四小節D段吉他切換成Distortion的音色，必須注意十六分音符的律動，因為這四小節只有吉他，沒有其他樂器；整個副歌E段則持續D段的節奏。接下來的F、G、H段彈法與之前的段落相同。

這首歌的Solo使用B小調音階（圖一），Solo段的第三小節至第四小節第二拍這個區間是一句很不錯的B Blues Licks，最後一句使用到滑音，音符間距離較長，建議先以慢速分解動作練習。

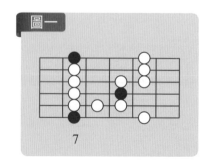

Open Your Heart

by Europe

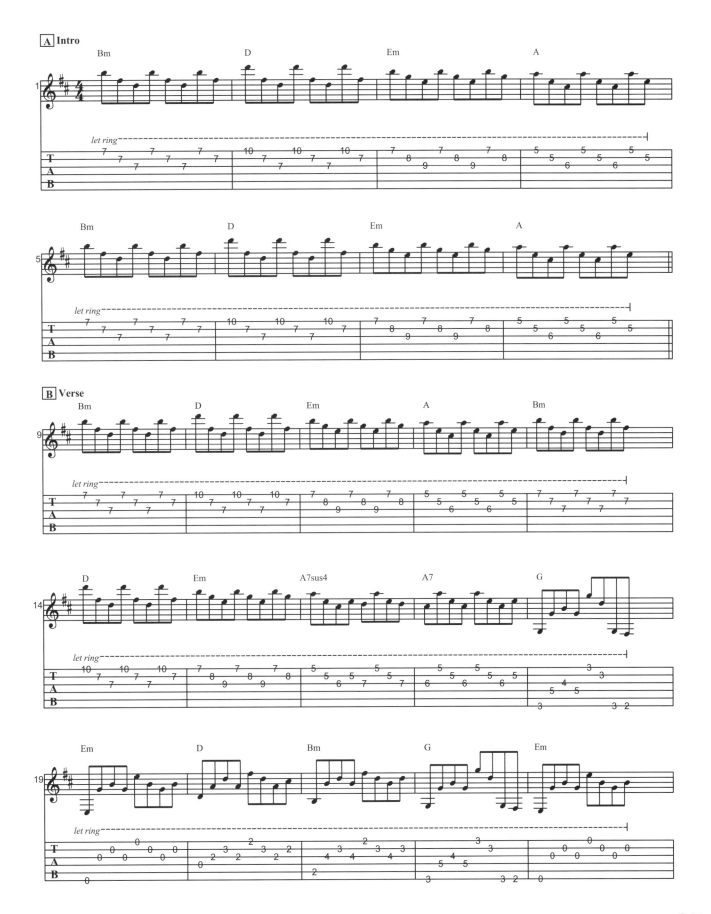

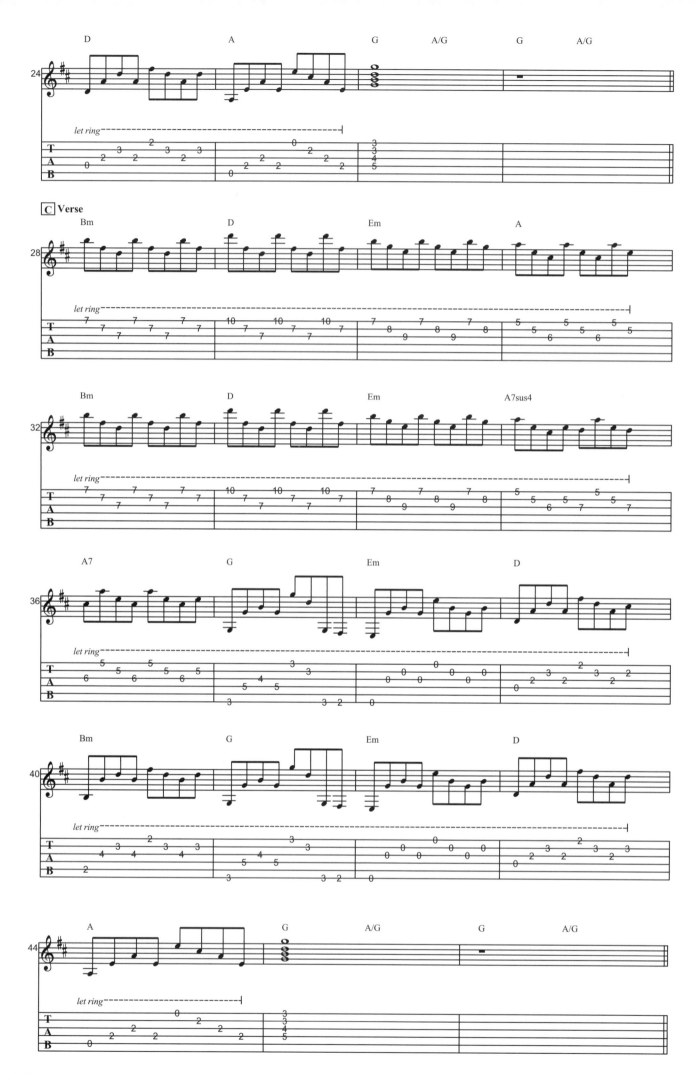

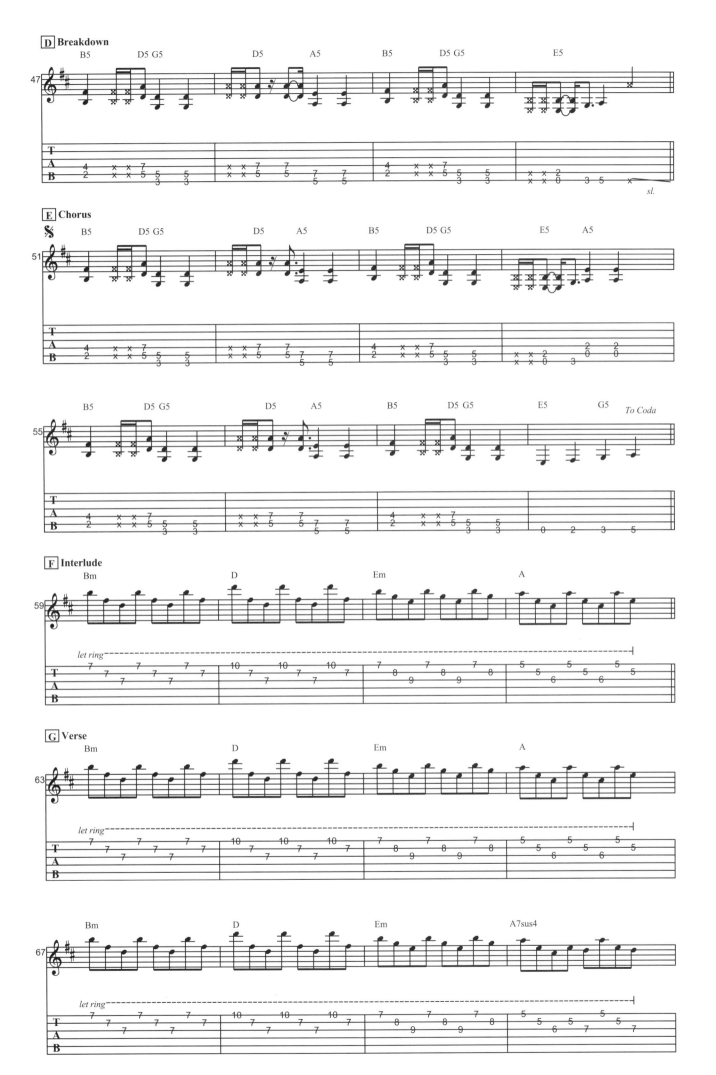

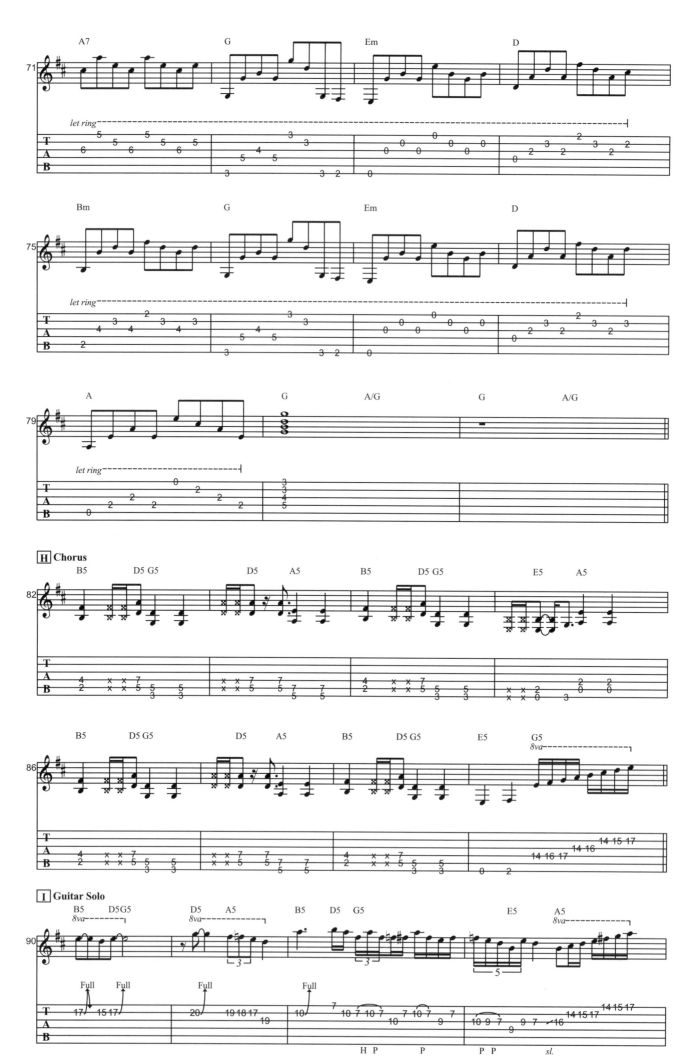

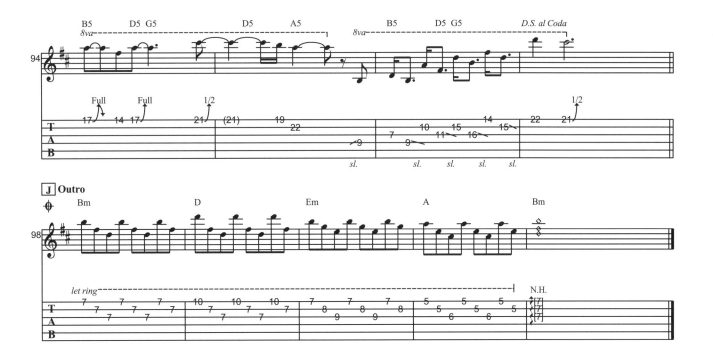

20 Purple Haze

by Jimi Hendrix

　　原曲源自於1967年Jimi Hendrix的《Are you experienced?》專輯，前奏的第一至第二小節Jimi Hendrix使用極詭異的手法，調性中心（E key）的減五度音程，營造張力極大的不安定感，然後第三小節回到E小調五聲音階的旋律。

　　當然B段主歌的那個特別的和弦E7#9（圖一），後來被吉他手們稱為Jimi Hendrix Chord，原曲的主歌節奏大致是以十六分音符的律動為基底，詳細的節奏則不得而知（原曲錄音的音質不是很清楚），可以參考示範版本。Solo的手法也是很特別，音階的使用比較接近藍調音階的變型或E Dorian調式音階（1-2-♭3-4-5-6-♭7）（圖二）。

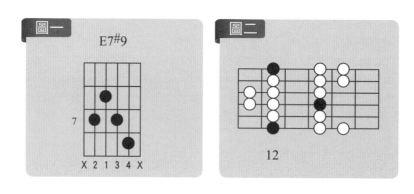

　　Jimi Hendrix出生於西雅圖。Jimi Hendrix在學生時期就自學吉他，並熱衷於藍調的作品。60年代初期，他在美國傘兵服役期間，常於部隊俱樂部演奏，奠定了他以音樂為職業的路。退役後，Jimi Hendrix移居紐約，在當地黑人俱樂部演出的才華被Chas Chandler所賞識，並於1966年隨他到了英國。在倫敦，Jimi Hendrix experience樂團成立。該樂團在英國幾乎一夜成名，尤其是Jimi Hendrix個人引起了英國流行音樂界的極大關注。1967年錄製了熱門單曲〈Hey Joe〉和〈Purple Haze〉以及專輯《Are You Experienced?》。

　　但當他進一步成功時，麻煩也隨之而來了，1969年，Jimi因為與貝斯手鬥毆而被拘留。一個月之後，在他的第二次全美巡迴演出中，取消了舞臺表演中所有花俏的噱頭，直接表現他內心深處那複雜的音樂，這一舉動遭到了觀眾的反感，Jimi為逃避這種反應，取消了接下來的演出，並用大量毒品麻醉自己，並指責經理人對他的錢財管理不當。同年經理人被解雇，樂團解散，吸食大量毒品，金錢如流水般地花掉，他的生活更加無序，同時，Jimi還面臨來自黑人聽眾巨大的政治壓力，要求他成立一個全黑人樂團。後來Jimi在Woodstock音樂節演出，是他音樂生涯中的最後高潮。1970年9月18日，他因用藥過量而死。

Purple Haze

by Jimi Hendrix

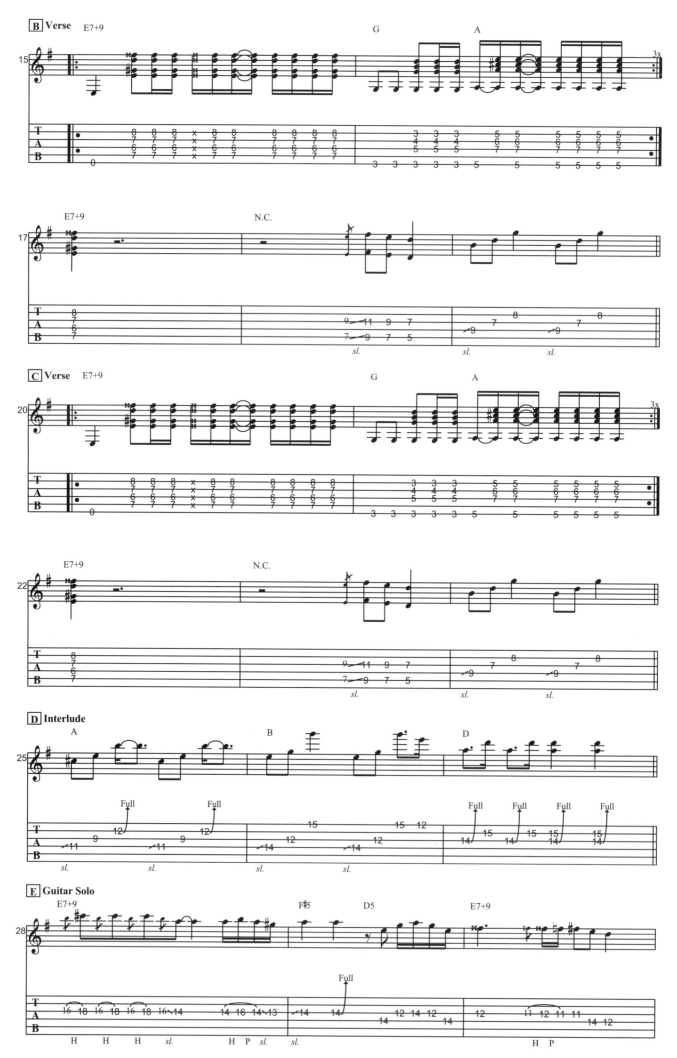

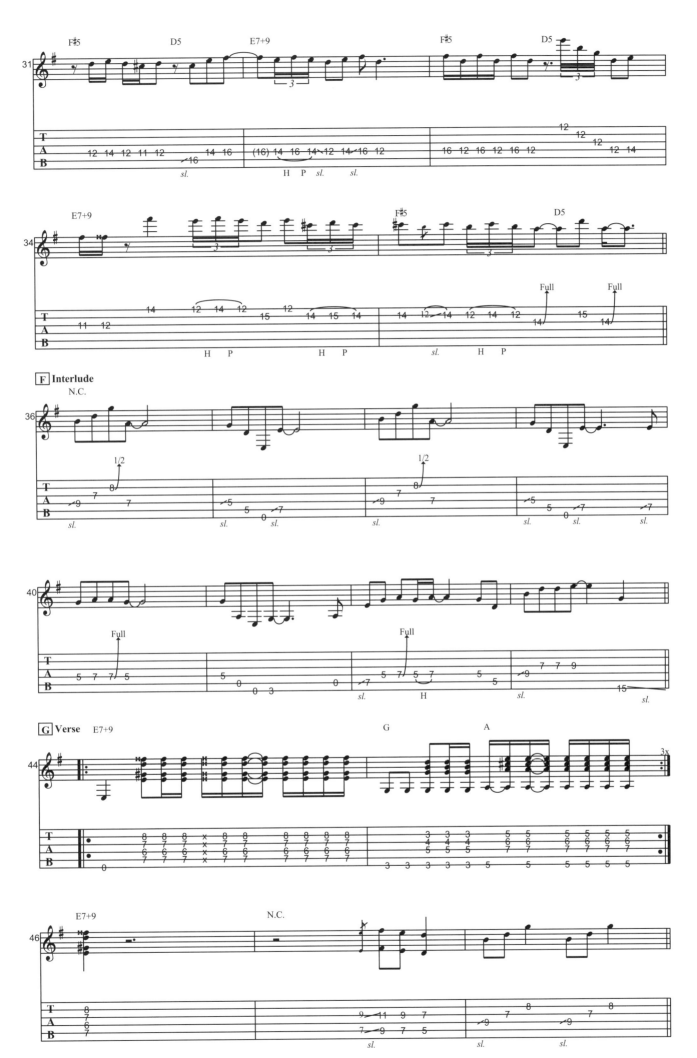

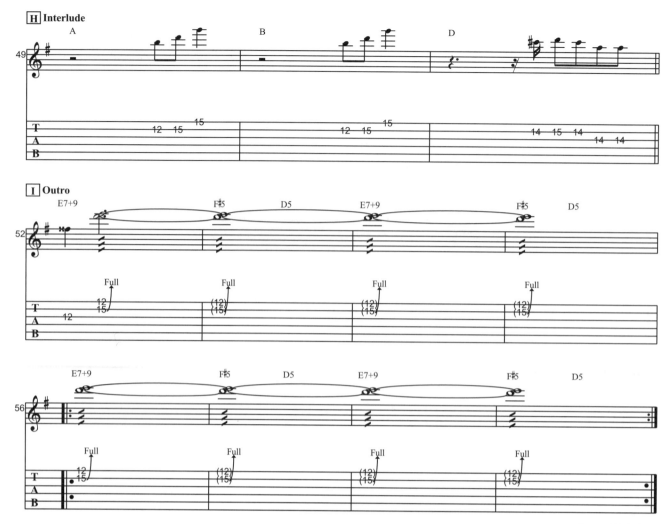

H Interlude

I Outro

Repeat & Fade Out

21 Secret Loser
by Ozzy Osbourne

彈奏本曲須將吉他的六條弦調降半音,六條弦從低音弦到高音弦為「E♭、A♭、D♭、G♭、B♭、E♭」。

本曲源自於Ozzy Osbourne樂團在1986年的作品《The Ultimate Sin》,這張專輯裡的吉他手Jake E. Lee是Ozzy Osbourne樂團痛失了偉大的前吉他手Randy Rhoads之後的新任吉他手招募大賽中,從五百多位競爭者裡脫穎而出的高手。

Jake E. Lee的彈奏風格與已故前任吉他手Randy Rhoads迥然不同,Jake E. Lee擅長許多模進型式(Sequencing)的Solo,快速且乾淨俐落,所以本曲Solo部分較困難,須多花些時間練習。

Solo實際上是E♭小調(因為六條弦都已降半音,所以在吉他把位上是E小調),E段17~22小節是比較詭異的半音移動和弦進行,旋律也是試圖營造詭異的感覺,Jake E. Lee使用點弦的技巧,但比較特別的是Jake E. Lee右手使用兩指點弦,若不習慣的話依然可以使用單指移動來彈奏。

節奏吉他的部份Jake E. Lee編排許多複雜的Riff,也是值得仔細的研究與琢磨,大部分的節奏吉他宜對照和弦以找到適合的指法。

Jake E. Lee 與 Ozzy Osbourne樂團一起巡迴演出四年,推出了《Bark at the Moon》這張專輯贏得了多白金。《Ultimate Sin》接著推出,又是Ozzy Osbourne樂團一次偉大的成功,在那段整天與酒精和毒品為伍的日子,主唱Ozzy在精神狀況異常時開除了Jake E. Lee。但跟大家想的不太一樣,Ozzy與Jake至今仍是好朋友,Ozzy非常後悔做出錯誤的決定,並多次邀請Jake重新組合,但Jake也不斷的拒絕。

在Ozzy的瘋狂行為之後,Jake E. Lee休息了一段時間,直到他接到前Black Sabbath樂團主唱Ray Gillen的電話,事情有了變化。Gillen希望能與Jake組一個以藍調為根基的金屬樂團,而Jake也答應了。他們還邀請了貝斯手Greg Chaisson和鼓手Eric Singer組成樂團Badlands。但這個樂團並沒有持續太久,主唱Ray Gillen很不幸地因愛滋病辭世。

Badlands時期過後,Jake E. Lee受邀至許多選輯或是致敬專輯中合作,包括Rush樂團、Jeff Beck和Van Halen樂團。也發行了一張Solo專輯《A Fine Pink Mist》。此後就鮮少有Jake E. Lee的消息了。

Secret Loser

by Ozzy Osbourne

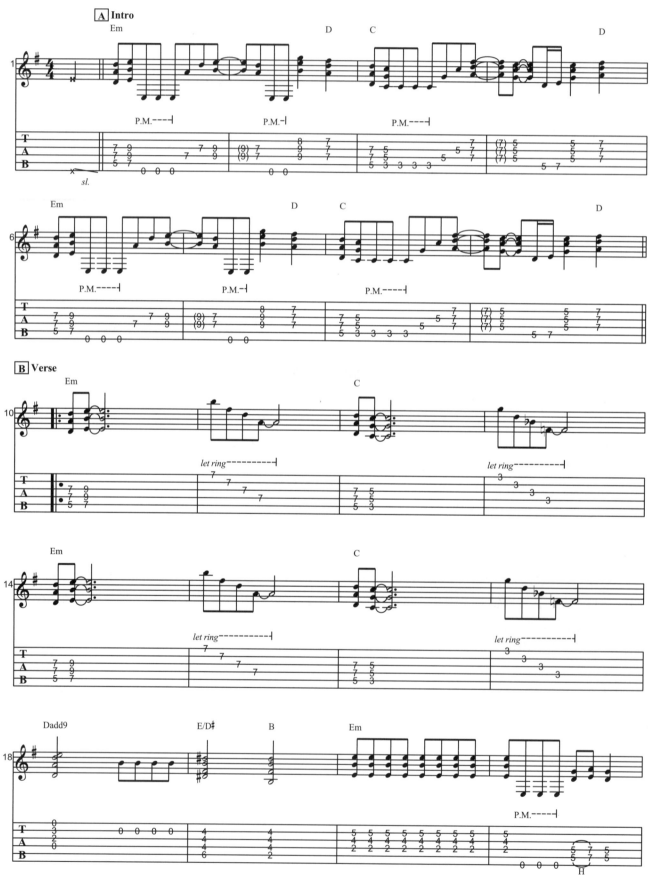

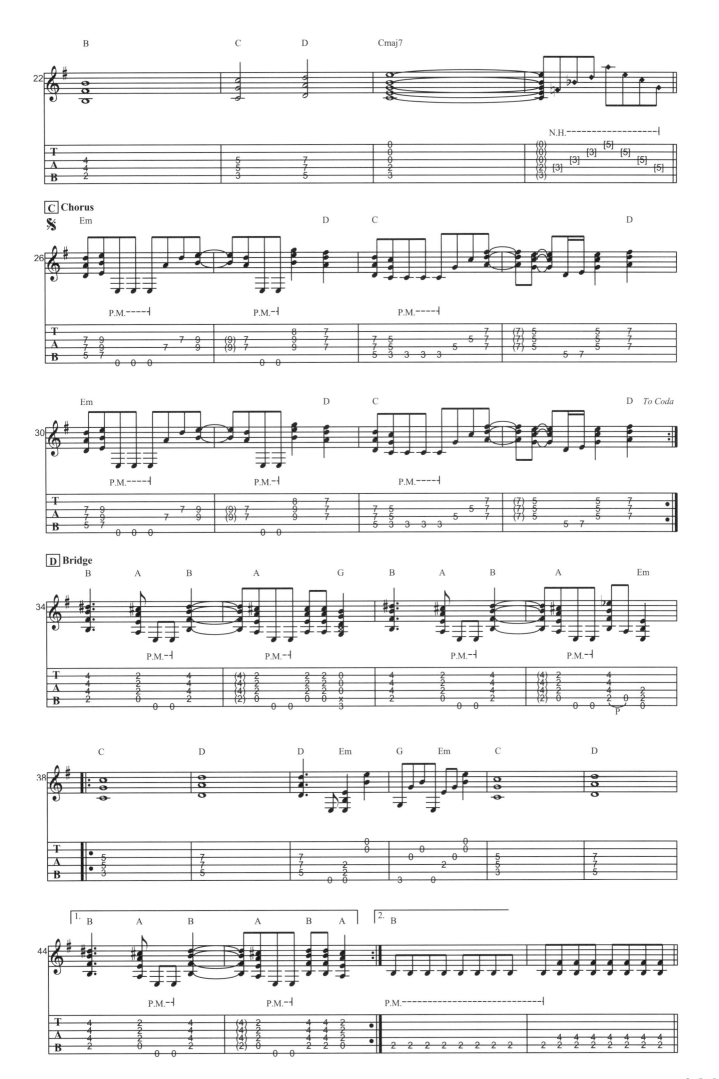

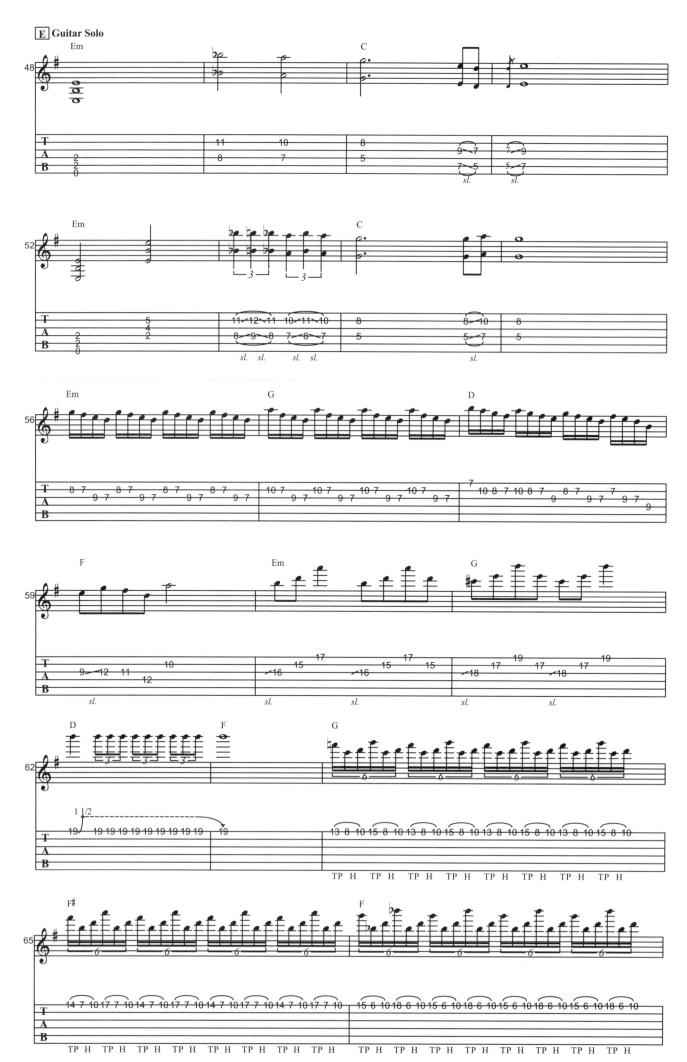

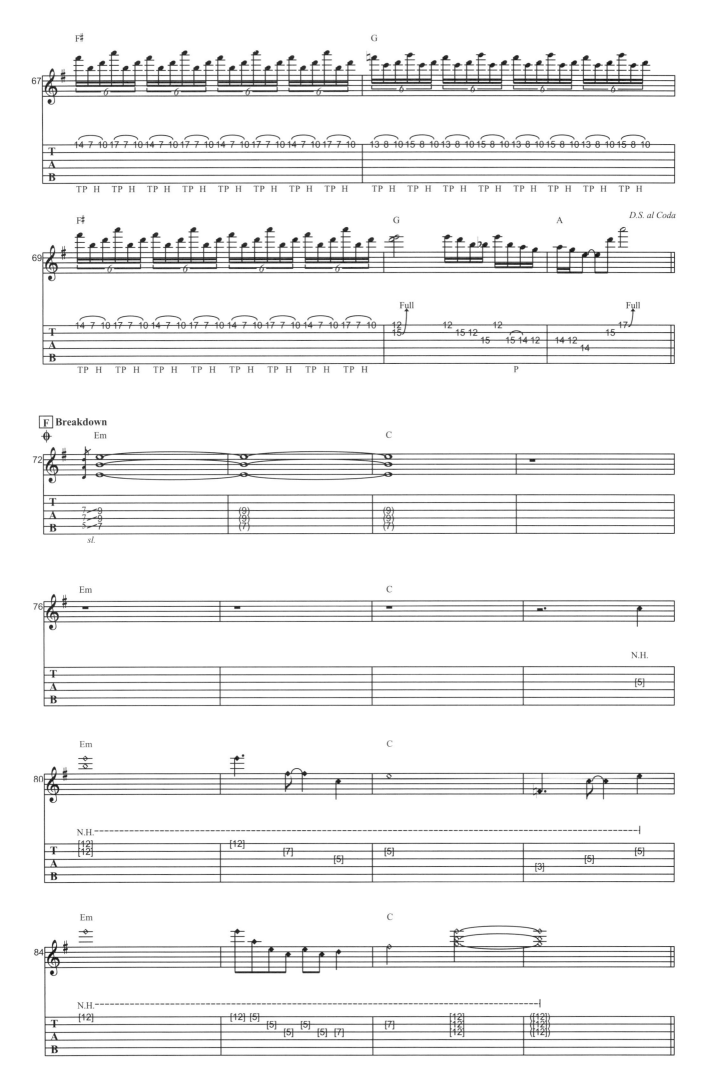

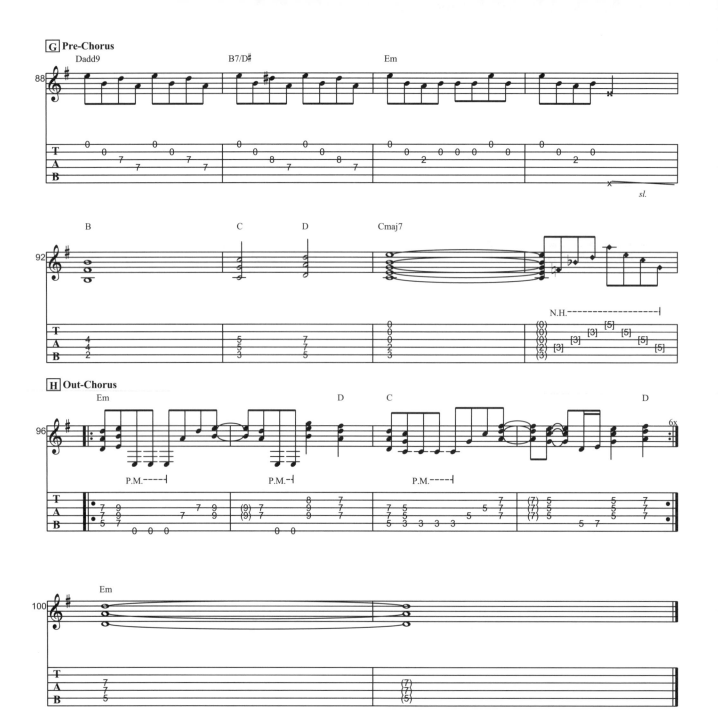

22 Smoke On The Water
by Deep Purple

　　這首曲子是樂團練習或表演必練的經典歌曲，源自於Deep Purple樂團在1972年發行的專輯《Machine Head》，吉他手Ritchie Blackmore創造本曲簡潔有力的Riff已經成為每個吉他手隨手都可以彈一段的樂句。

　　這首歌結構很簡單，節奏的部份只有三個不同的段落，幾乎就是A段、B段、C段一直反覆多次，整首歌共重覆四次之多，其餘就是Solo的部份。吉他Solo段使用的幾乎是G小調，但除了在第七與第十五小節處，Ritchie Blackmore似乎跟著Cm和弦彈奏C Blues的手法。Ritchie Blackmore的Solo風格是拍子很整齊且嚴謹，所以聽起來溫文儒雅，不太像一般搖滾吉他手那般的狂亂，所以是很適合初中級程度吉他手練習的曲子。

　　Deep Purple成立於1968年，由吉他手Ritchie Blackmore領軍，1968年發行首張專輯《Shades of Deep Purple》，1969年在發行2張專輯《The Book of Taliesyn》及《Deep Purple》，這3張專輯發行後開始進軍美國作巡迴演唱。1973年發行《Who Do We Think We Are》，當時Ritchie Blackmore認為主唱Ian Gillan根本不夠專業，再加上Deep Purple長期爭吵不斷，Ritchie Blackmore開除了Ian Gillan，而bass手Roger Glover因為受不了這種長期不和諧的氣氛也同時離團，此時的主唱由一個當時沒沒無聞的歌手叫David Converdale（後來Whitesnake的主唱）取代，而Bass手由Glenn Huges取代，新的組合在1974年發行了Deep Purple的經典專輯《Burn》，David Converdale跟Glenn Huges在下張專輯《stormbringer》中嘗試加入了靈魂樂的元素，Ritchie Blackmore對這種結果很不滿意，於是離團自組「Rainbow」。

　　Ritchie Blackmore離開後吉他手由Tommy Bolin接替，1976年發行了2張專輯，不過市場反應普通，因為Tommy Bolin吸食海洛英，在一次跟Jeff Beck的巡迴演唱中，因為海洛英吸食過量而暴斃，於是Deep Purple在1976年宣布解散。一直到1984年Ritchie Blackmore、Ian Gillan、Roger Glover、Ian Paice、Jon Lord原始團員重組Deep Purple，在同年發行了《Perfect Strangers》之後在歐洲巡迴演唱獲得了極大的迴響，1987年發行的《The House Of Blue Light》市場反應不佳，1988年出了一張演唱會收音的精選《Nobody's Perfect》，1989年Ian Gillan為了一個他自組的樂團寫歌再度被Blackmore開除，結果Ritchie Blackmore找來Rainbow的主唱Joe Lynn Turner接替，他們在1990年發行了《Slave And Master》。

　　巡迴演唱結束後Joe Lynn Turner被要求離團，因為Ian Paice、Jon Lord認為歌迷不喜歡這種組合，而要Ian Gillan回來，Ritchie Blackmore即使不願意也只有勉強答應，到了1994年Ritchie Blackmore跟Ian Gillan的關係再度惡化，於是Ritchie Blackmore主動離團，再也沒有回去。Deep Purple於是找了Joe Satriani暫代巡迴演出，最後他們找來了Steve Morse擔任吉他手，一直到現在。

Smoke On The Water

by Deep Purple

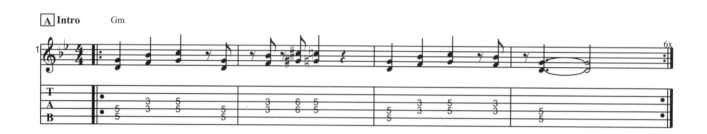

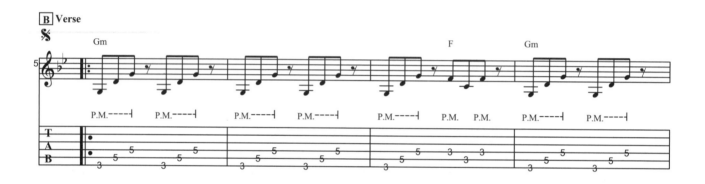

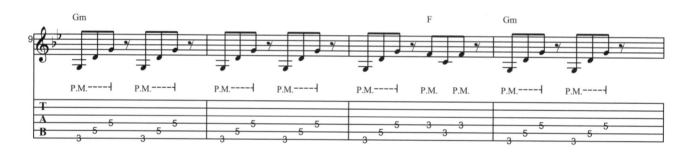

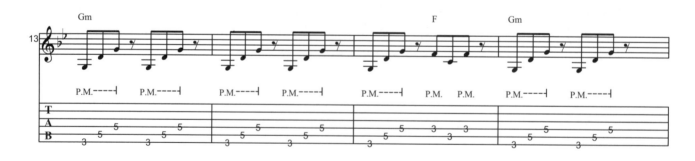

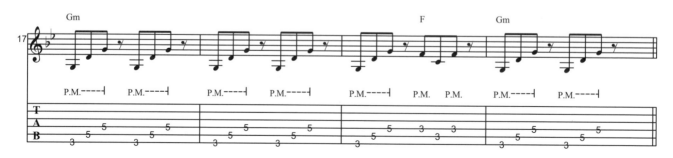

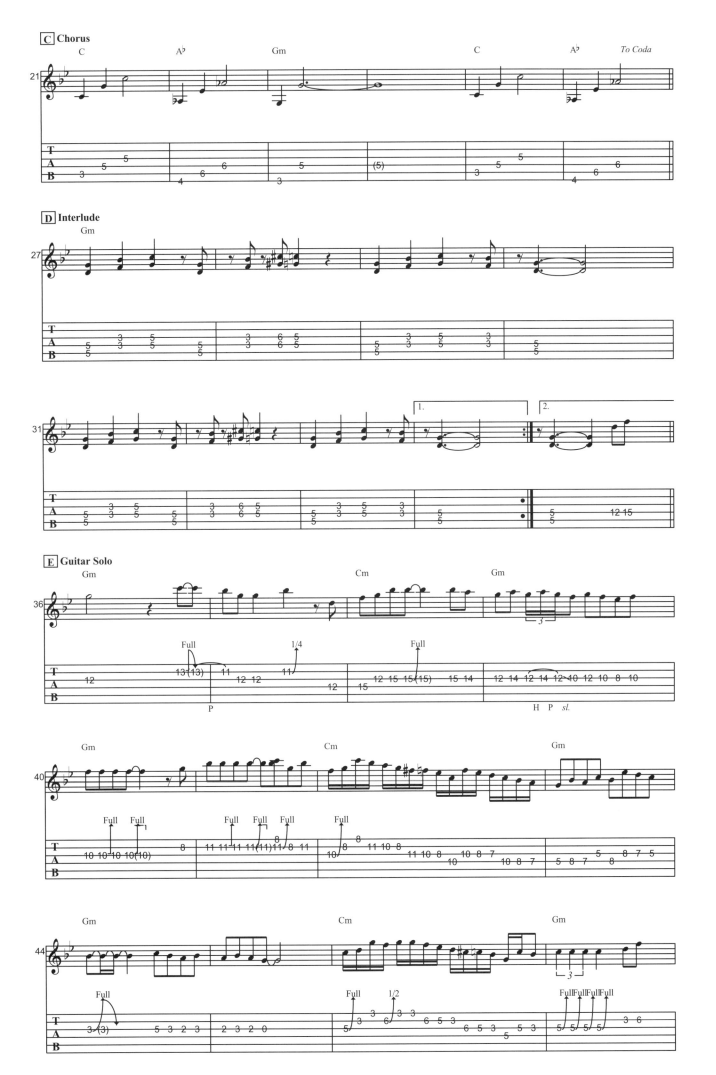

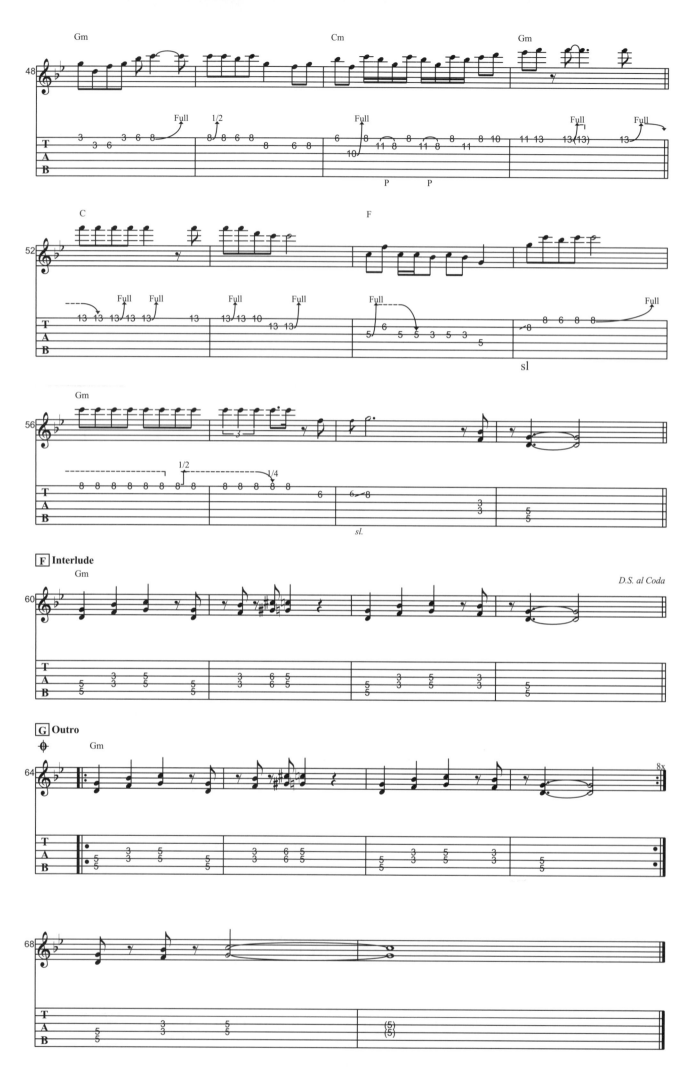

23 Somebody
by Bryan Adams

這首曲子是源自於Bryan Adams的經典暢銷作品，彈奏技巧極為單純，適合初學者練習。

圖一：A小調順階和弦

級數	I m	II dim	$^\flat$III	IV m	V m	$^\flat$VI	$^\flat$VII
和弦	Am	Bdim	C	Dm	Em	F	G

前奏與主歌的部份（B段、C段、F段、G段）都是彈奏和弦的高音弦聲部，並且使用Funk的手法，所以音色方面可以使用Clean Tone，若是覺得音色太單薄或是不夠飽滿，可以加入一點點淡淡的破音，但不宜太多，否則整個十六分音符為主的節奏律動會變得很渾濁。前奏與主歌所用到的和弦只有F、G、Am，而聽覺上的主和弦落在Am，F為$^\flat$VI級和弦；G為$^\flat$VII級和弦所以依順階和弦（圖一）分析為A小調。所以前奏旋律使用A小調五聲音階（圖二）。

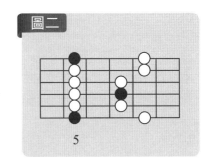

圖二

5

圖三：G大調順階和弦

級數	I	II m	III m	IV	V	VIm	VIIdim
和弦	G	Am	Bm	C	D	Em	F#dim

副歌的部份都是單純的Powerchord，但值得注意的是副歌所使用到的和弦有G、Am、C、D，但聽覺上的主和弦卻是G和弦，Am為II級和弦；C為IV級和弦；D為V級和弦，依順階和弦（圖三）分析的調性轉為G大調。I段J段的旋律和前奏一樣是A小調的五聲音階。

K段很明顯的可以感覺得到主和弦是D和弦，但其他該段落使用到的和弦B$^\flat$與C和弦卻不在D大調順階和弦中，除了最後一小節回到D和弦外，其餘的和弦B$^\flat$、C其實是從D小調暫時借用而來，分別是D小調的$^\flat$VI級與$^\flat$VII和弦，這樣編曲的目的是營造暫時的合聲張力，在樂理上稱為「Modal Interchange」的手法。

Somebody

by Bryan Adams

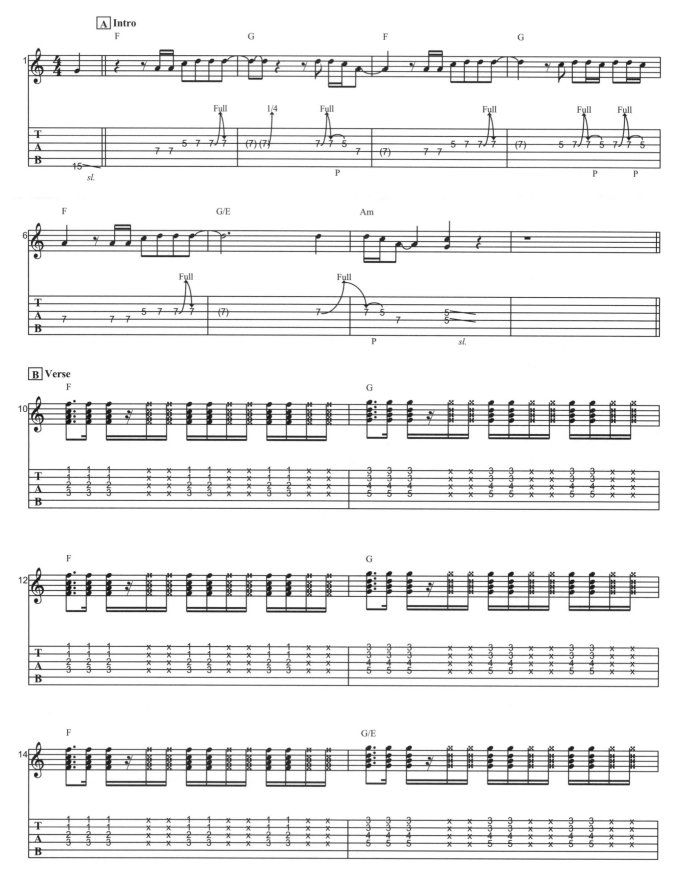

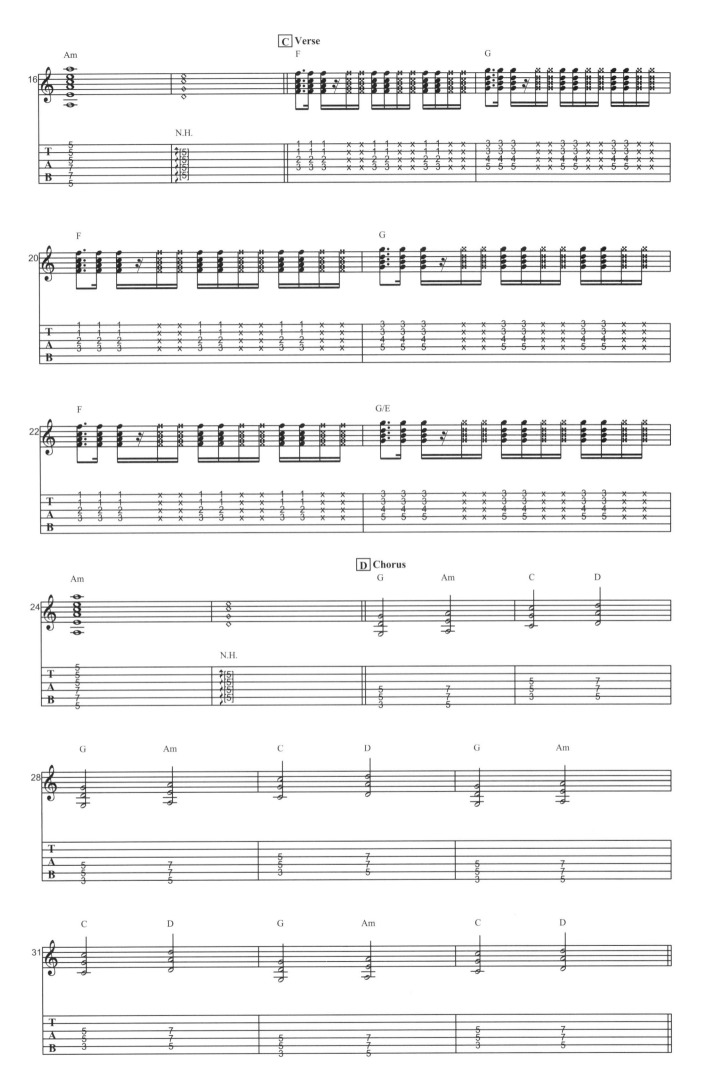

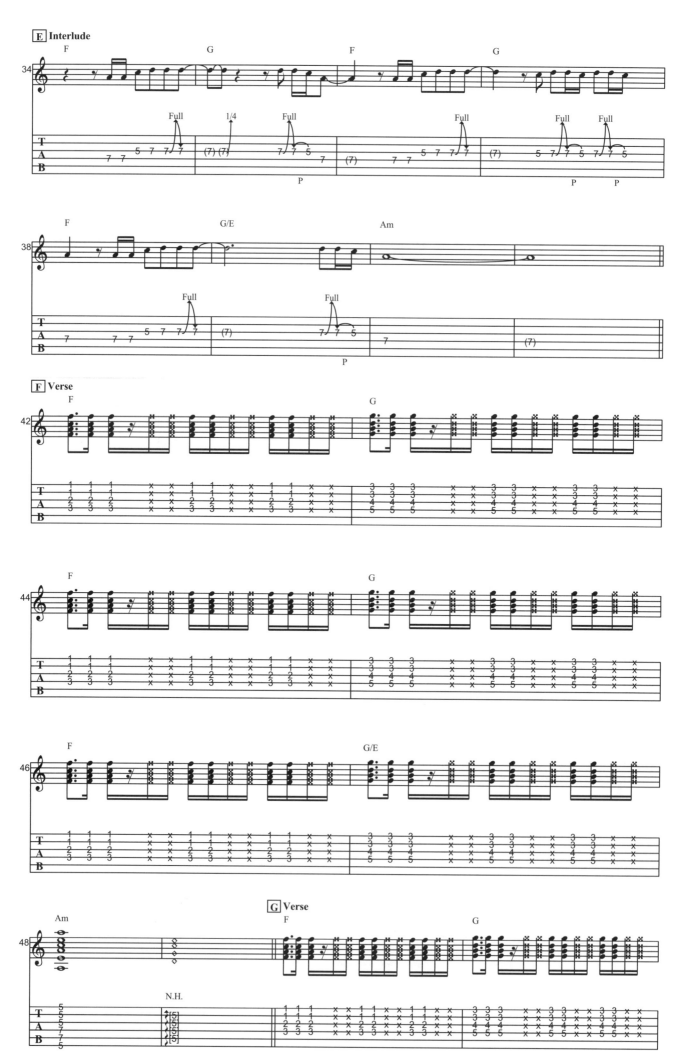

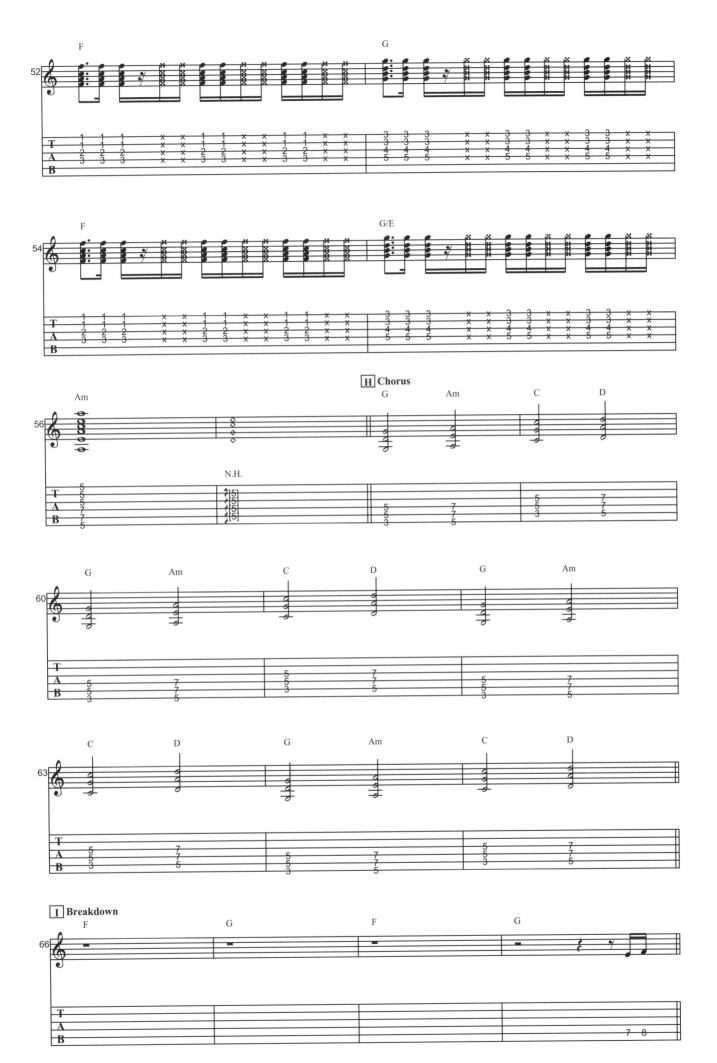

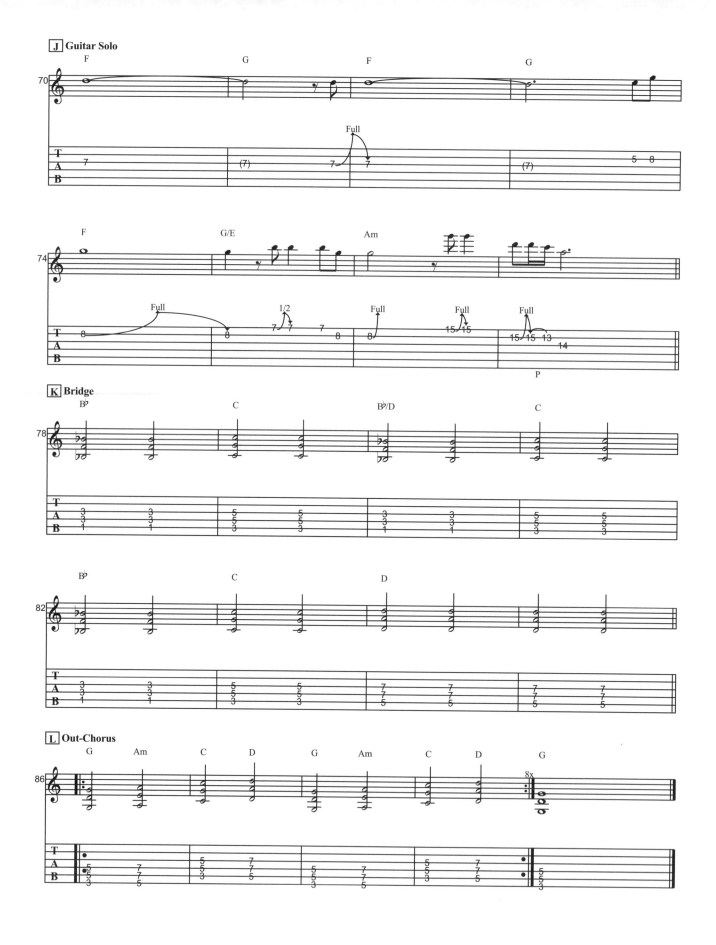

24 Stairway To Heaven

by Led Zeppelin

　　這是七零年代英國超級搖滾樂團Led Zepplin最經典的抒情作品，因為當年的錄音科技的關係，樂團錄音幾乎就是在錄音間裡演出並同時將所有樂器的聲音錄下來，所以許多該年代的音樂的節拍都不是完美的穩定，尤其是〈Stairway To Heaven〉這首又慢又長的曲子，節拍速度更明顯不是固定的，而是隨著歌曲的情緒忽快忽慢，本示範版本已將適合定速的幾個段落分別固定拍子速度，以方便練習，原曲由數把吉他音軌相疊構成，我們選取原曲最明顯的部分錄製成示範版本。

　　本曲段落較繁複，需要更多的耐心熟練之，A段至G段都是以Clean Tone的音色彈奏和弦的分散和弦，請務必對照和弦以找到適合的指法，H段開始可加入Over Drive的音色，另外H段的拍號有許多的變異，但基本上都是基於八分音符，彈奏時可以從H段開始以八分音符數拍子。

　　I段吉他Solo部分使用的是A小調音階，但大部分的音符仍然是A小調五聲音階，Solo之後的J段進入本曲力度最強的部份，需注意與鼓手、Bass手一起做的節奏Section。

　　Led Zepplin樂團在鼓手因吸毒過量暴斃之後解散，但他們的作品卻啟發或影響了許許多多的八零年代之後的搖滾樂團，Led Zepplin樂團的原始成員現在年事已高，前幾年Led Zepplin再度復出演出，鼓手一職由已故鼓手之子代父出征。

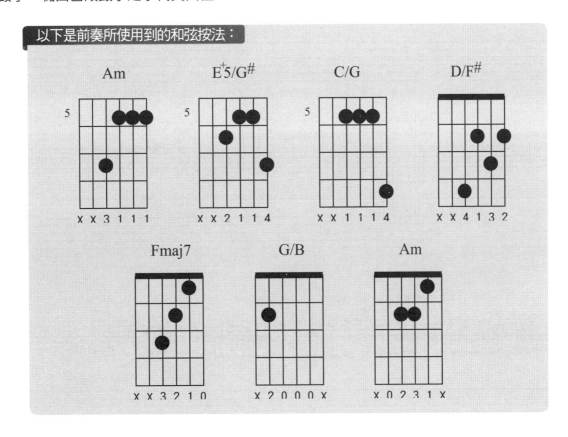

以下是前奏所使用到的和弦按法：

Stairway To Heaven

by Led Zeppelin

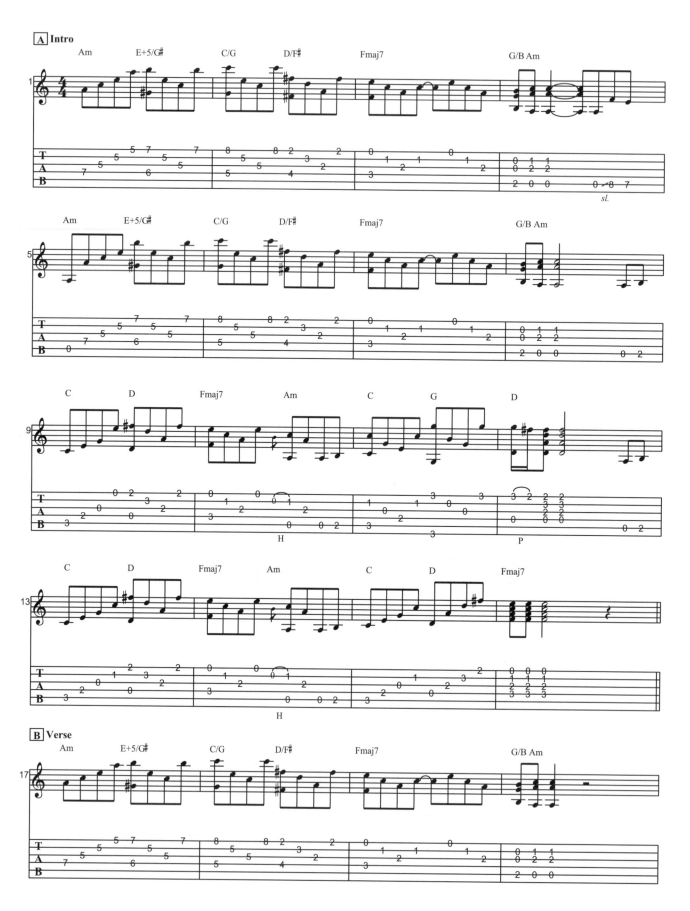

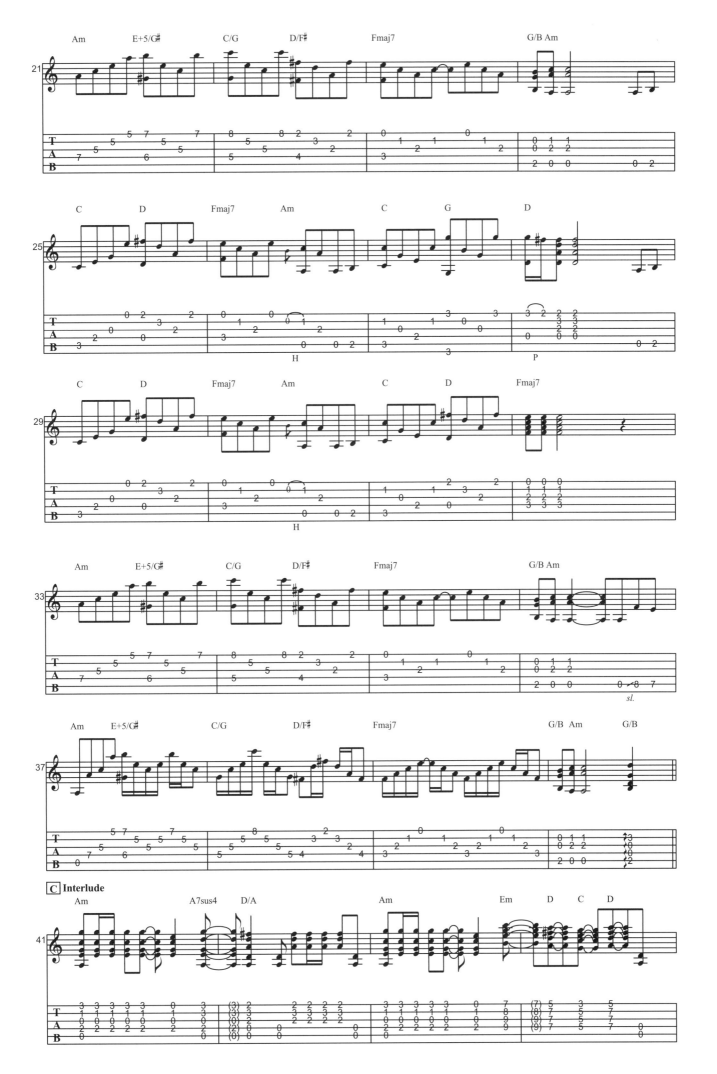

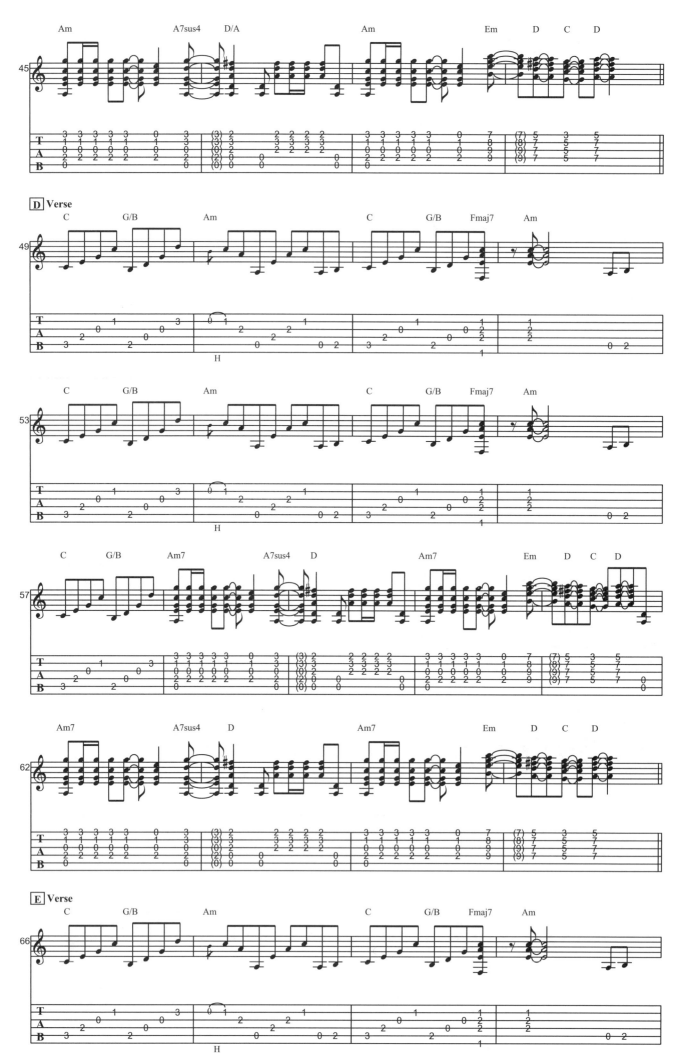

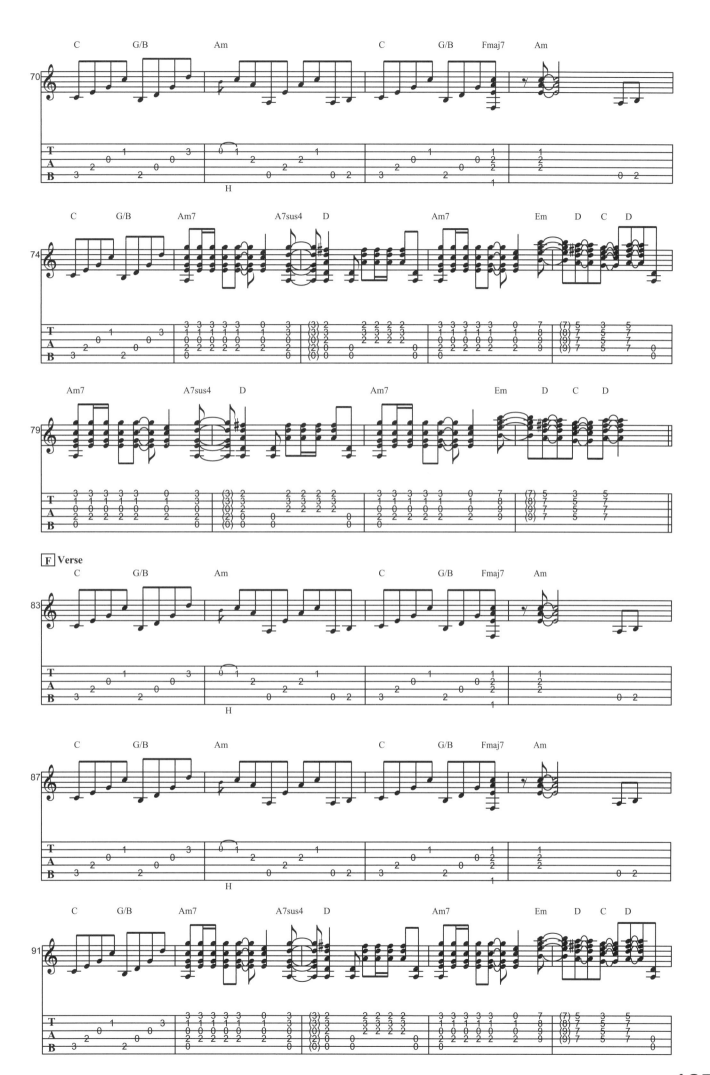

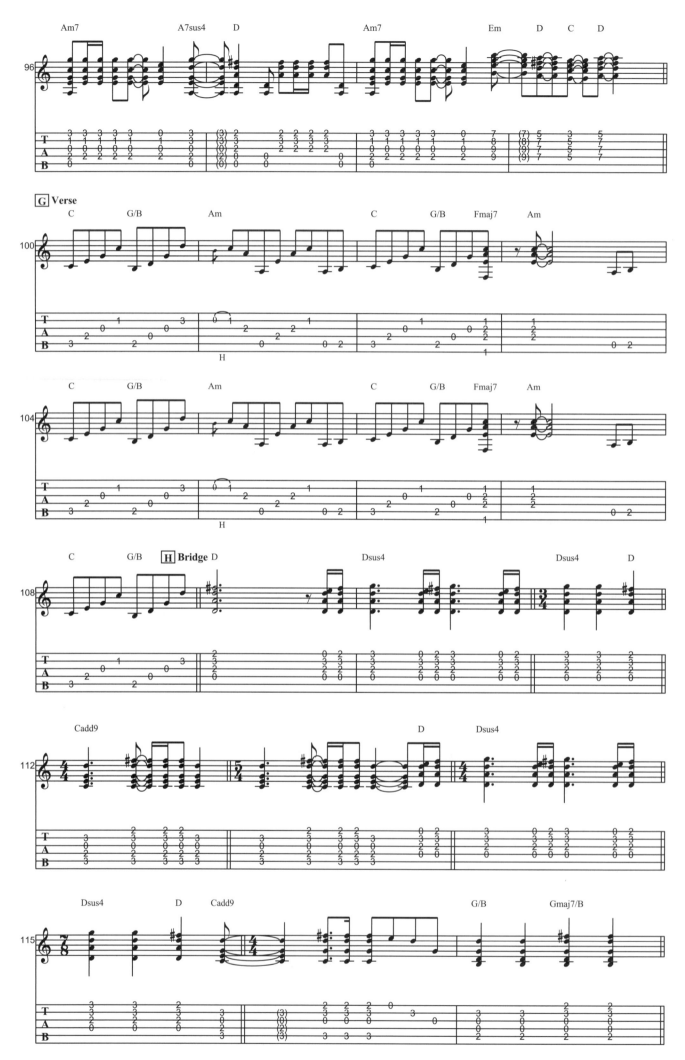

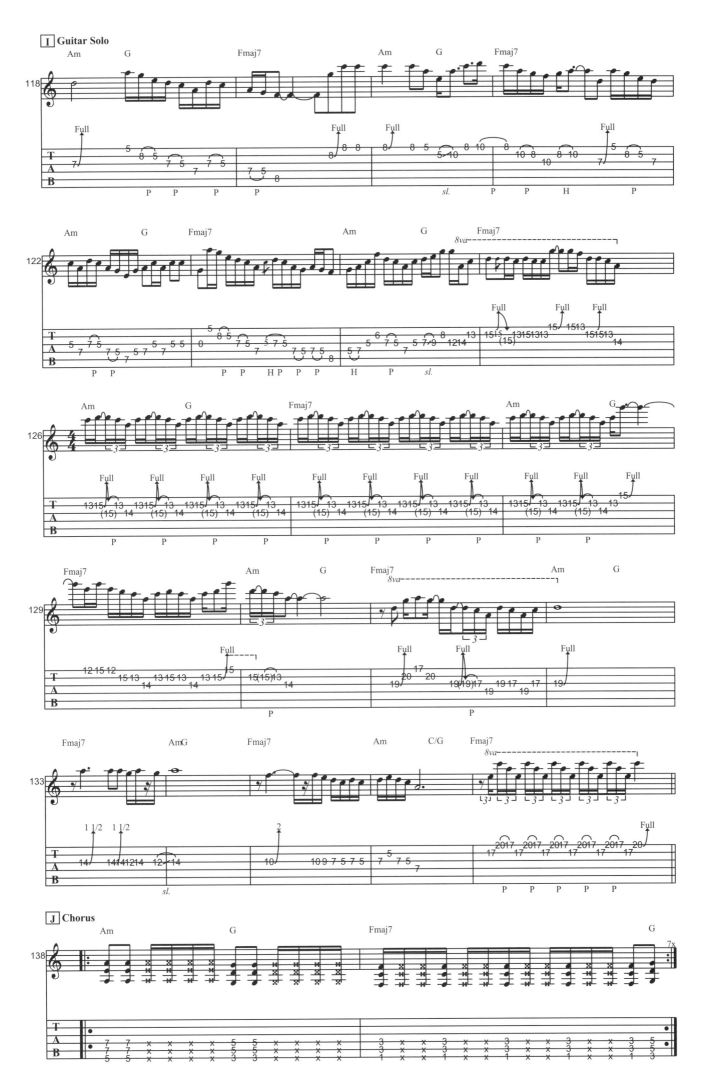

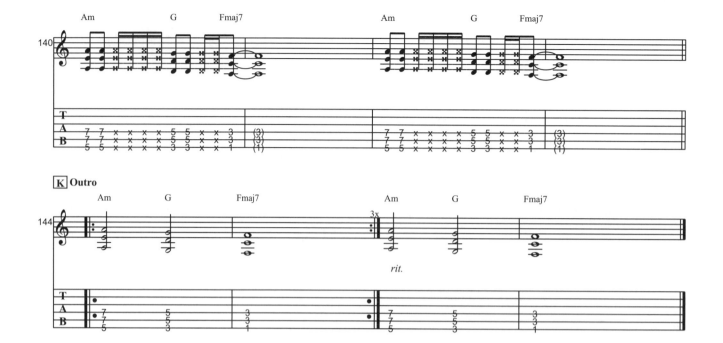

K Outro

25 Summer Of 69
by Bryan Adams

這首曲子是源自於Bryan Adams的經典暢銷作品，彈奏技巧極為單純，適合初學者練習。

前奏開始是單純的八分音符律動的Powerchord，唯一要注意的是Distortion音色不宜太強烈，若能使用單線圈拾音器的吉他能夠將原曲的音色表現得更傳神。

Pre-Chorus（B段與E段）是分散和弦，所以務必對照和弦以找到正確的按法，按法如下，其餘的部分都是和弦的Powerchord。

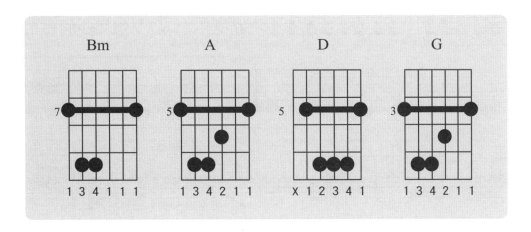

這首曲子從前奏到主歌的部份只有兩個和弦D與A，很明顯的分別是D大調的一級和弦與五級和弦，而Pre-Chorus（B段與E段）的四個和弦Bm、A、D、G，依照順階和弦表（圖一）分析，分別是D大調的六級和弦、五級和弦、一級和弦、四級和弦，但是到F段第5小節至第12小節歌曲暫時轉為F大調（其實D是小調，順階和弦表如圖二），這種暫時轉為平行小調的手法樂理上稱為「Modal Interchange」。

圖一：D大調順階和弦

級數	I	IIm	IIIm	IV	V	VIm	VIIdim
和弦	D	Em	F#m	G	A	Bm	C#dim

圖二：D小調順階和弦

級數	Im	IIdim	♭III	IVm	Vm	♭VI	♭VII
和弦	Dm	Edim	F	Gm	Am	B♭	C

Summer Of 69

by Bryan Adams

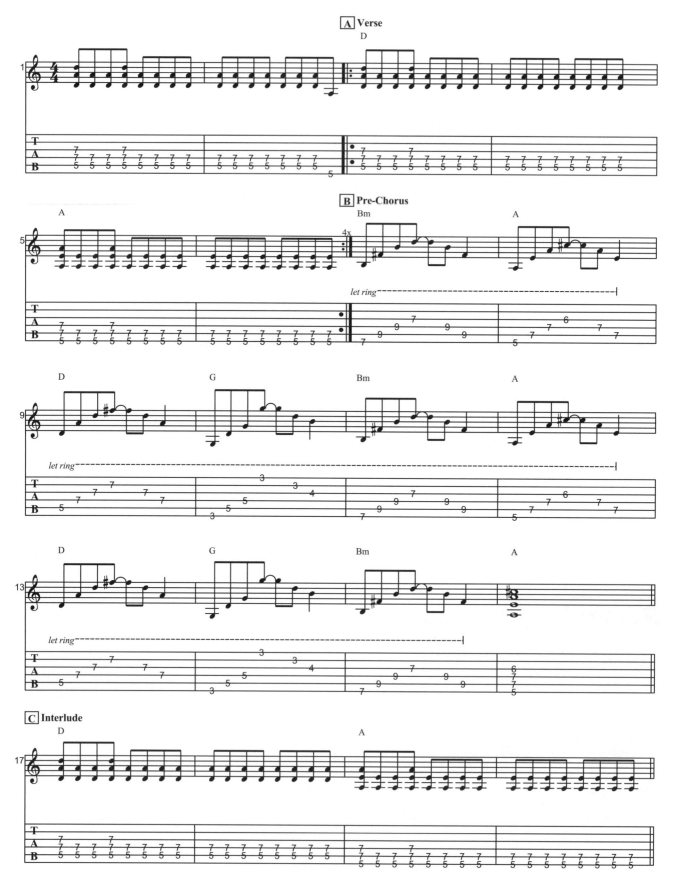

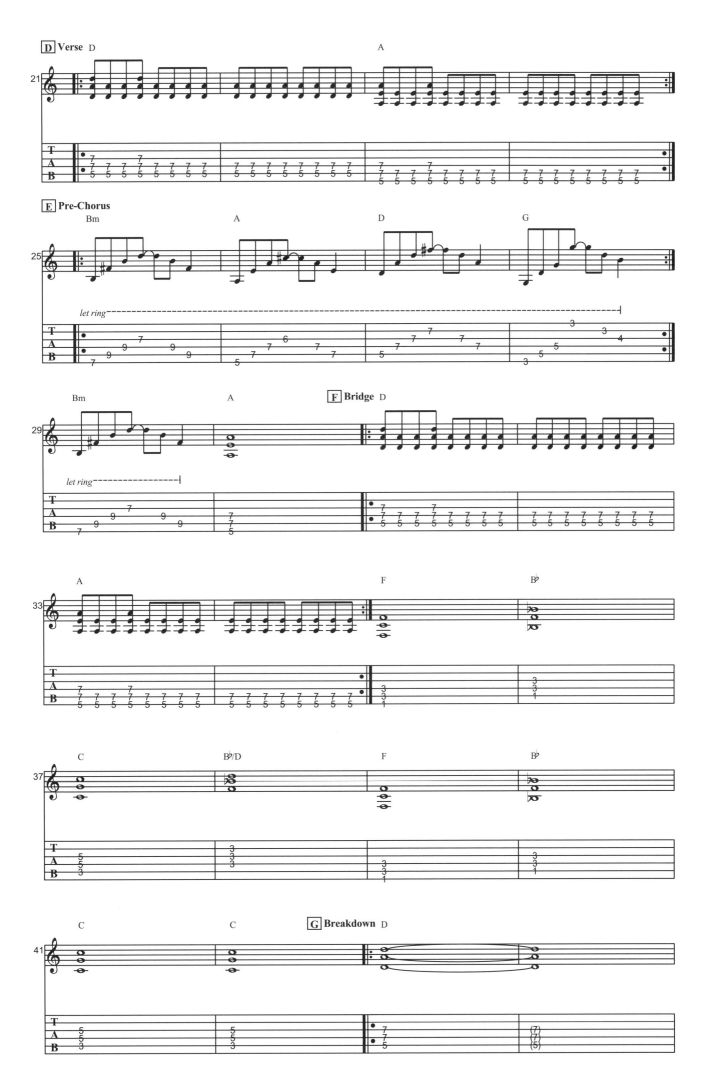

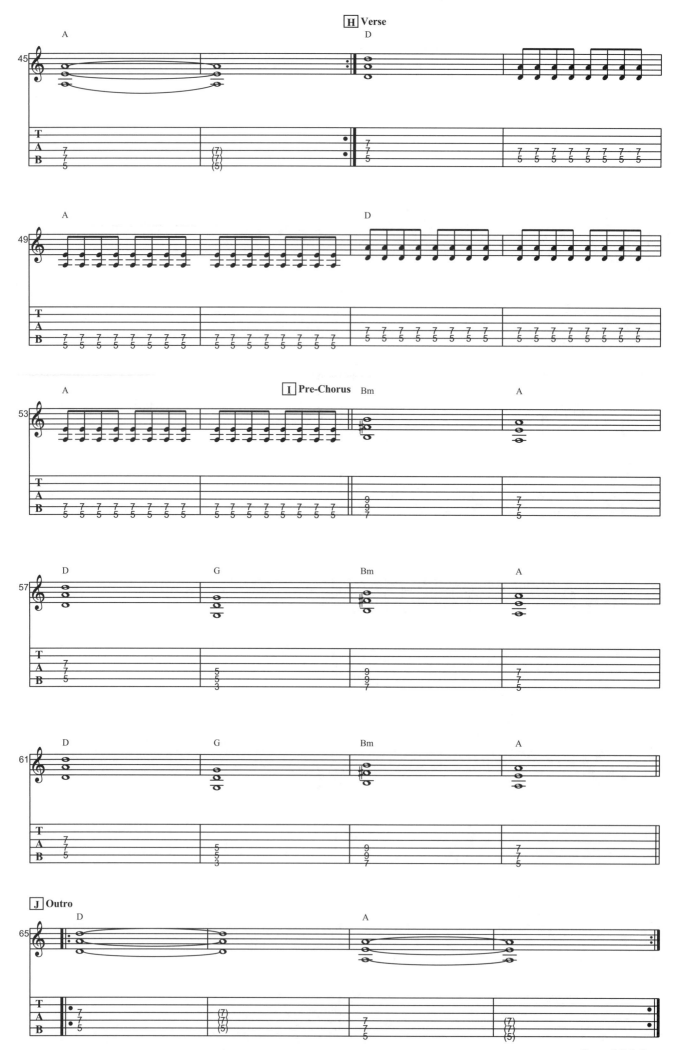

Repeat & Fade Out

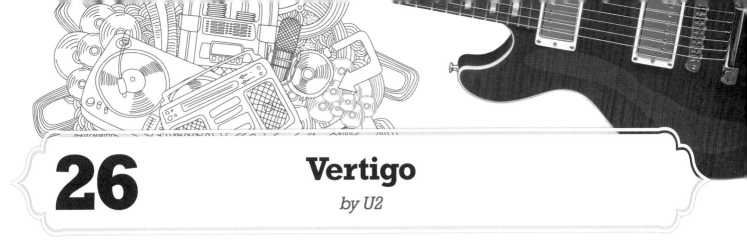

26

Vertigo

by U2

　　U2是1976年成立於愛爾蘭都柏林的四人樂團，自1980年代竄起走紅之後，直到今日仍活躍於全球流行樂壇中。音樂風格上，除了傳統的流行搖滾外，U2在1990年代也曾嘗試過一陣子較為實驗性的電子音樂作品。

　　U2在詞曲的創作內容方面涉獵非常廣泛，尤其不避諱談政治性的話題，人權問題就是U2常常著墨的主題。由於其高知名度與良好形象，U2成為愛爾蘭重要的國家象徵之一。U2目前全球至少賣出超過1億4500萬張的專輯，並且榮獲22項葛萊美獎殊榮，是當今的樂團紀錄保持人。除了在樂壇有所成就外，U2的團員也是著名的社會活動家，關懷人權、社會問題、非洲飢荒、愛滋等議題。2005年獲得國際特赦組織良心大使獎。

　　本曲選自U2樂團2004專輯《How To Dismantle An Atomic Bomb》，是U2的第十一張專輯。U2主唱Bono曾說：「我們等了25年做這張專輯，這是我們第一張的搖滾專輯。」雖然這張專輯沒有特定主題，但是不論愛情親情、戰爭和平、生離死別都是這張專輯有傳達的概念。《How To Dismantle An Atomic Bomb》這張專輯在大眾與評論界皆獲得成功，全球銷售量突破九百萬張，入圍8項葛萊美獎通通獲獎。專輯中收錄了〈Vertigo〉、〈Sometimes You Can't Make It on Your Own〉和〈City of Blinding Lights〉等等相當暢銷的單曲。

　　A段前奏、B段主歌與E段的吉他部分完全是由沒有任何音高的Scratch組成，節奏可以遵照本示範版本與六線譜彈奏，事實上U2的吉他手Edge在各個演唱會版本彈奏的節拍都有很大的差異，也就是使用較隨性的方式構成節奏。彈奏F段、I段與J段可以加入較明顯的Reverb與Delay效果，營造空曠與寬廣的效果，吉他手Edge擅長使用這類效果器，尤其是將Delay Time長度設定成歌曲速度的3/4拍（附點八分音符），加上彈奏八分音符律動的節奏，這樣將製造出非常有趣的殘響效果，這種手法已經儼然成為Edge的註冊商標。

　　本曲沒有超困難的Solo，但U2的編曲依然將歌曲本身的張力與戲劇性表現得淋漓盡致，這是U2一貫內斂的風格，從八零年代至今屹立不搖，雖然U2並非英國籍的樂團（U2來自愛爾蘭），但U2樂團對英式風格的曲風影響甚大，可以說是已經成為英倫式搖滾風格的代表。

Vertigo

by U2

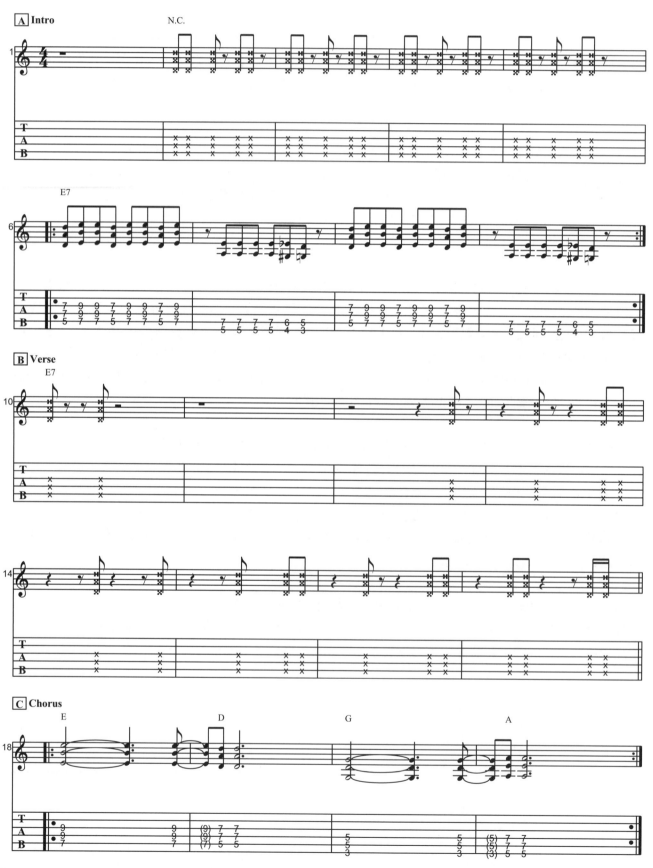

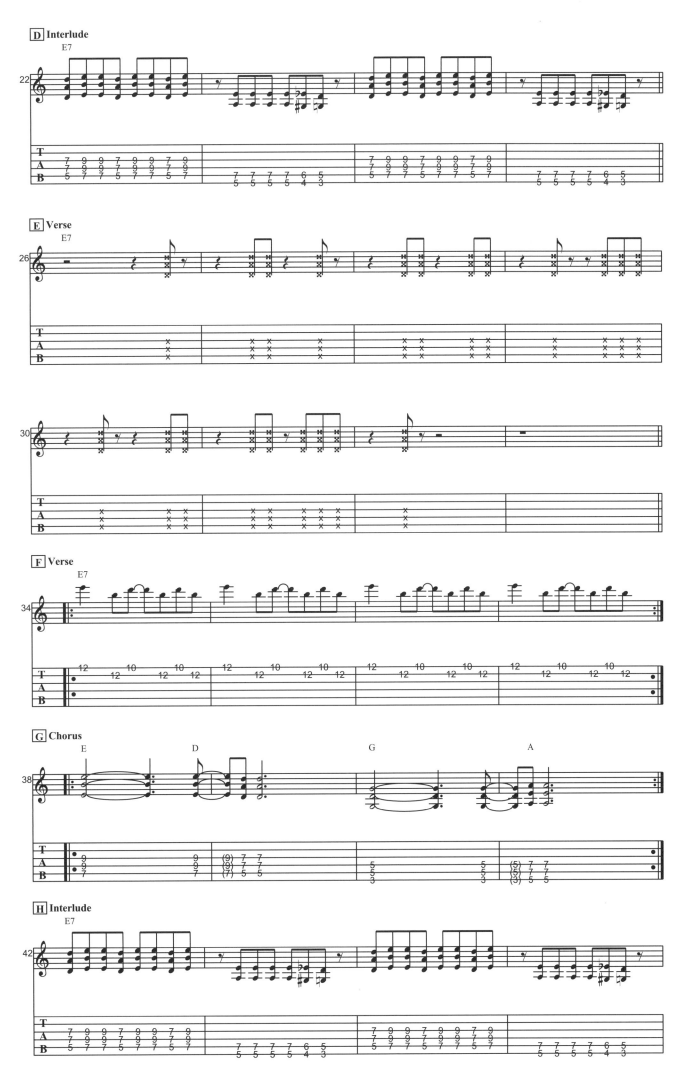

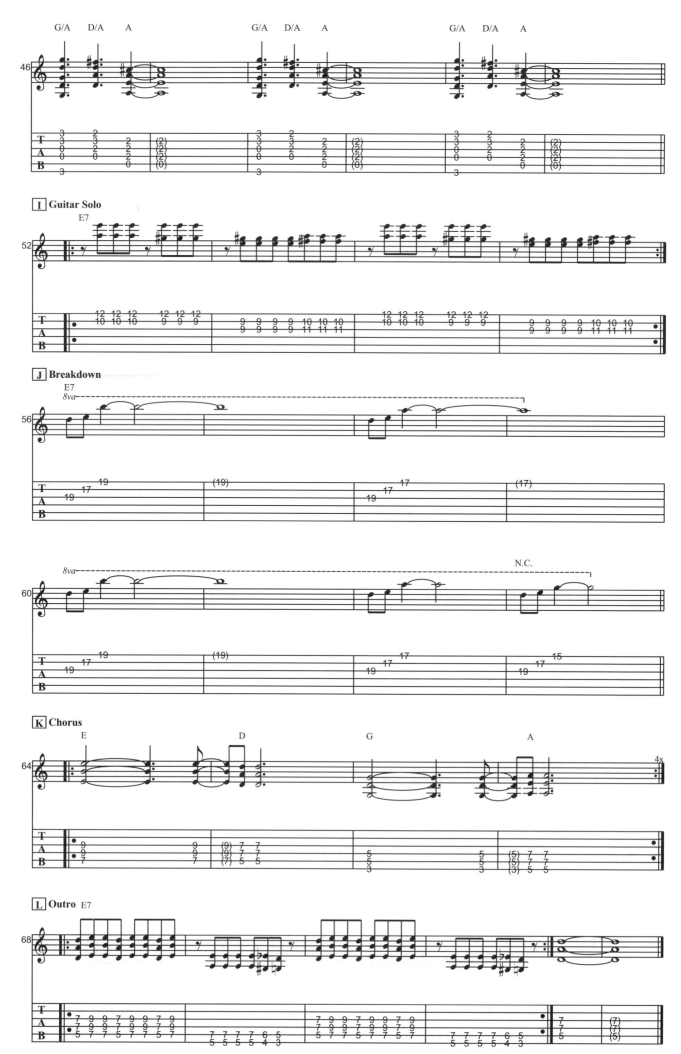

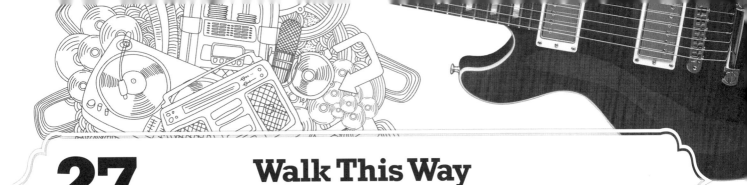

27 Walk This Way
by Aerosmith

　　這首歌是Aerosmith樂團在1975年《Toys In The Attic》專輯中的作品，彈奏的困難度較高，需要具備精準的16分音符的律動感，尤其主歌的部份是持續不間斷的16分音符Riff，保持其穩定性是最需要練習的地方，建議以節拍器慢速分解動作，待熟練之後再慢慢加速回原曲的速度。

　　這首歌的結構較特別，除了主、副歌與Solo外，段落A、C、G、I、M段使用的是相同的E小調或E Blues Riff於E7和弦上，而這個以E為中心的Riff卻和歌曲主體以C Blues的調性一點關係也沒有，但卻意外地結合成很酷的感覺。副歌的部份，段落E、K段使用C Blues傳統和弦伴奏手法，也就是一級和弦C7與四級和弦F7，彈奏和弦本身的Powerchord加上大六度與小七度，指法上不是很容易，需要習慣擴張的指型。

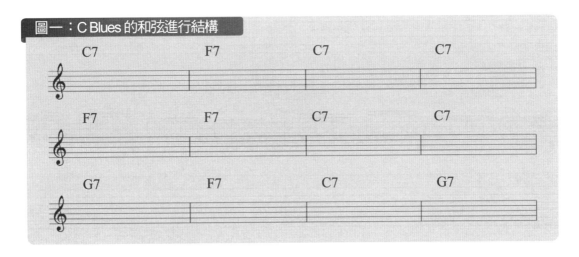

　　兩段Solo大致上以C Blues音階（圖二）為基底，拍子較複雜，旋律也較一般曲子詭異，所以使用的指法也需要慢慢琢磨，建議也是以慢速跟著節拍器一小節一小節練習，待熟練後再將其組合起來彈奏。

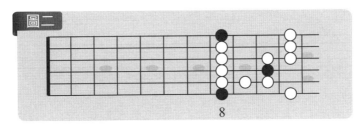

圖二

　　從這首曲子可以看出Aerosmith樂團在當年（1975年）即有絕佳的音樂創意，創造出這樣不按傳統結構但卻又富含律動感的歌曲，這也難怪Aerosmith樂團至今仍然在樂壇屹立不搖，每每推出新專輯都仍然能令人耳目一新。

Walk This Way

by Aerosmith

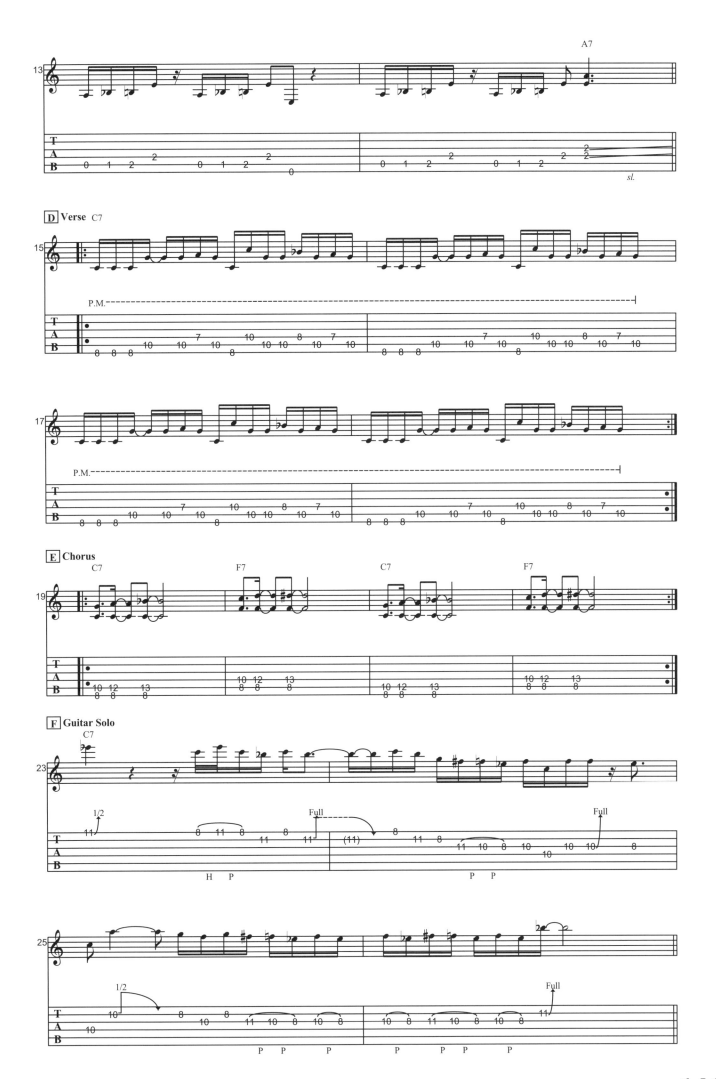

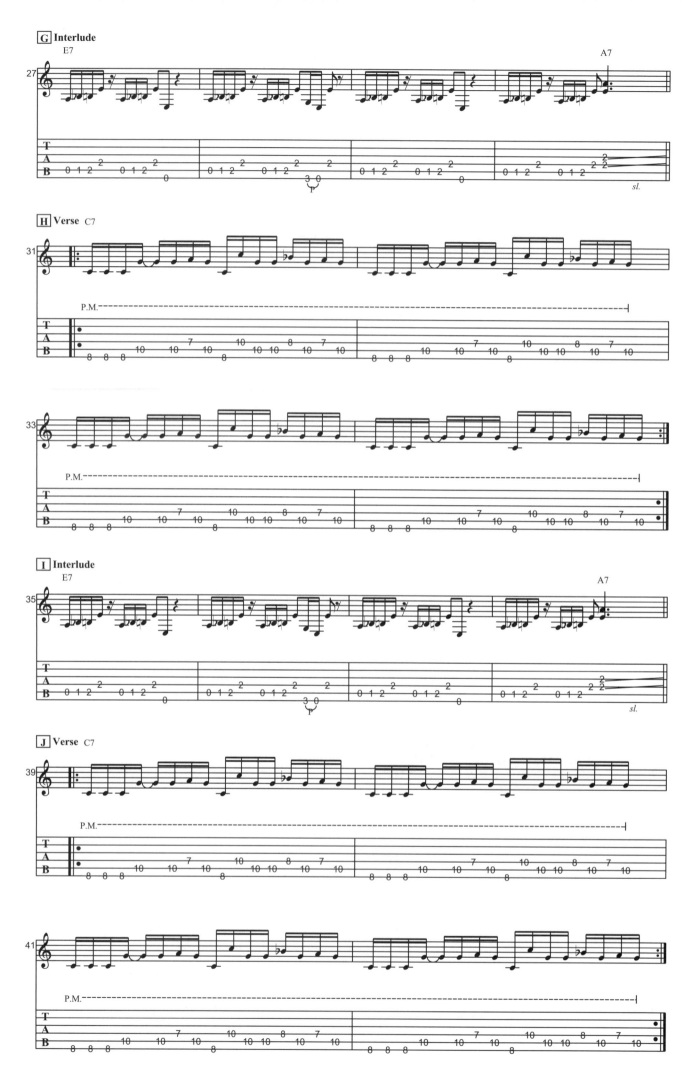

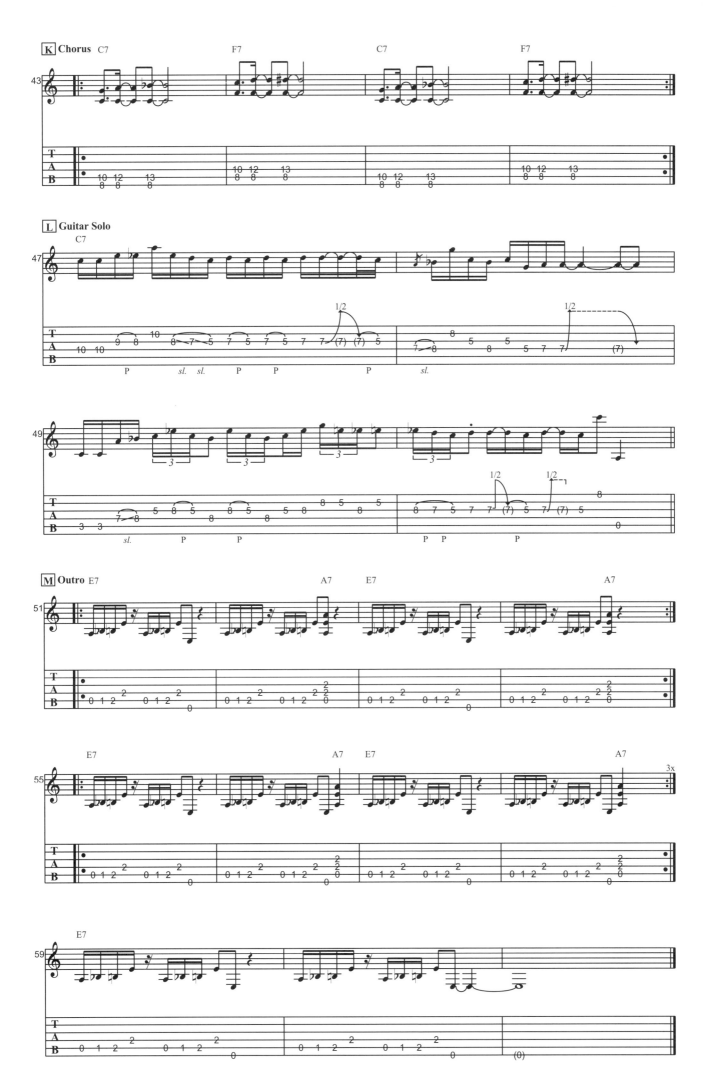

28

Yellow
by Coldplay

這首曲子是Coldplay樂團的成名作品，尤其是〈Yellow〉這首歌更是標準的英式搖滾範本。

原曲由木吉他與電吉他交織而成，而我們的版本是使用一把電吉他即可完成的，前奏前四小節由B和弦與Bsus4和弦刷弦構成，第五到第十二小節則是這首歌最經典的Riff，除了音色上切換成破音音色外，彈奏上必須非常小心推弦的音準。

主歌的部份（B段與E段）彈奏方法依然是如同木吉他的方式刷和弦；而C段與F段則是英式搖滾曲子常見的平穩的八分音符律動。

這首歌除了主要的Riff外，幾乎都是彈奏和弦，建議熟練整首曲子會使用到的和弦按法。

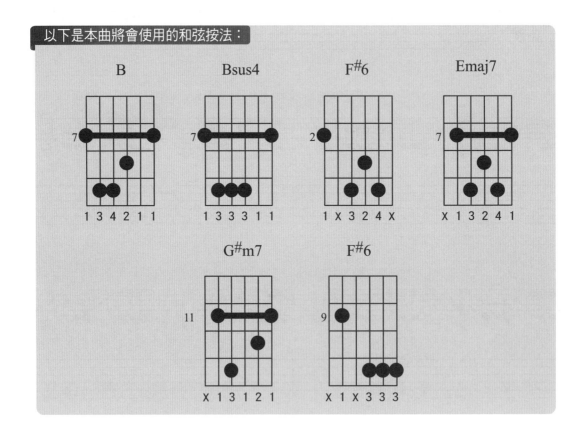

以下是本曲將會使用的和弦按法：

Yellow

by Coldplay

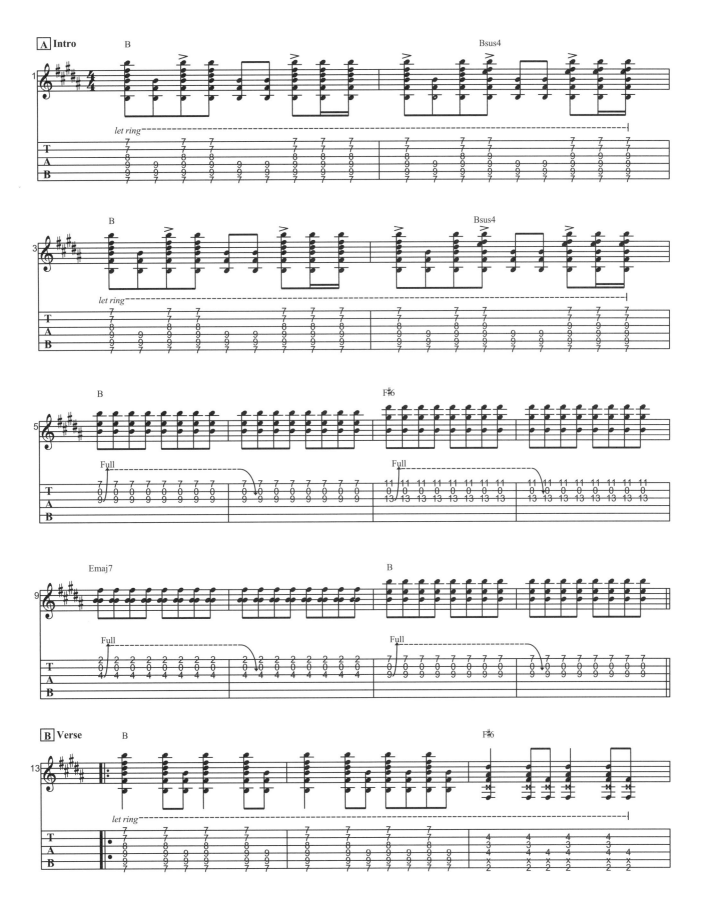

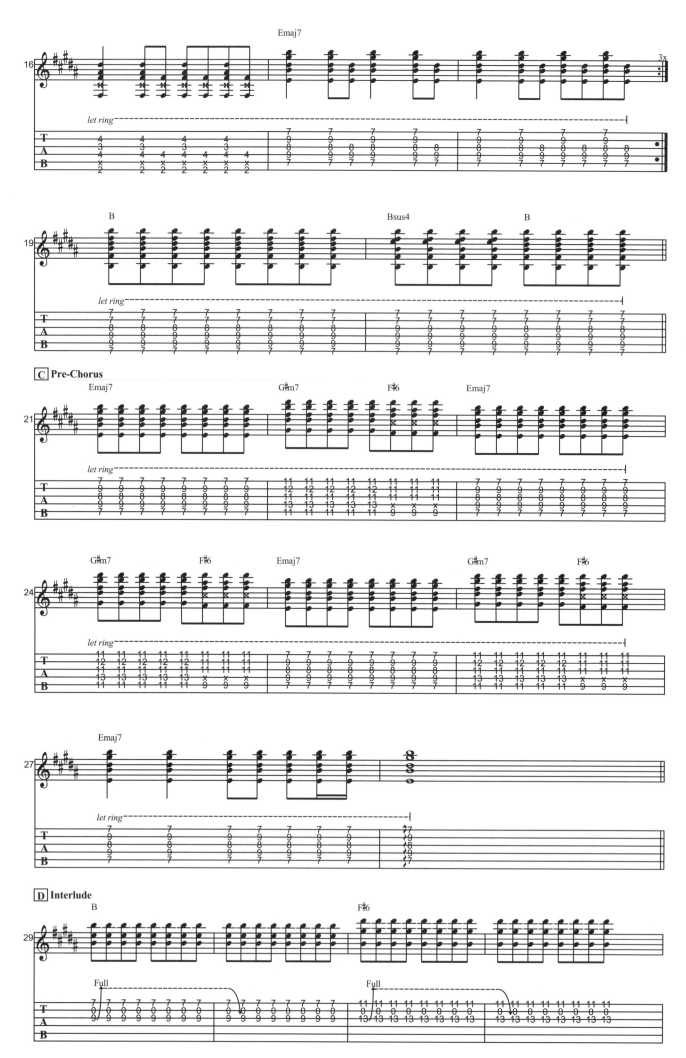

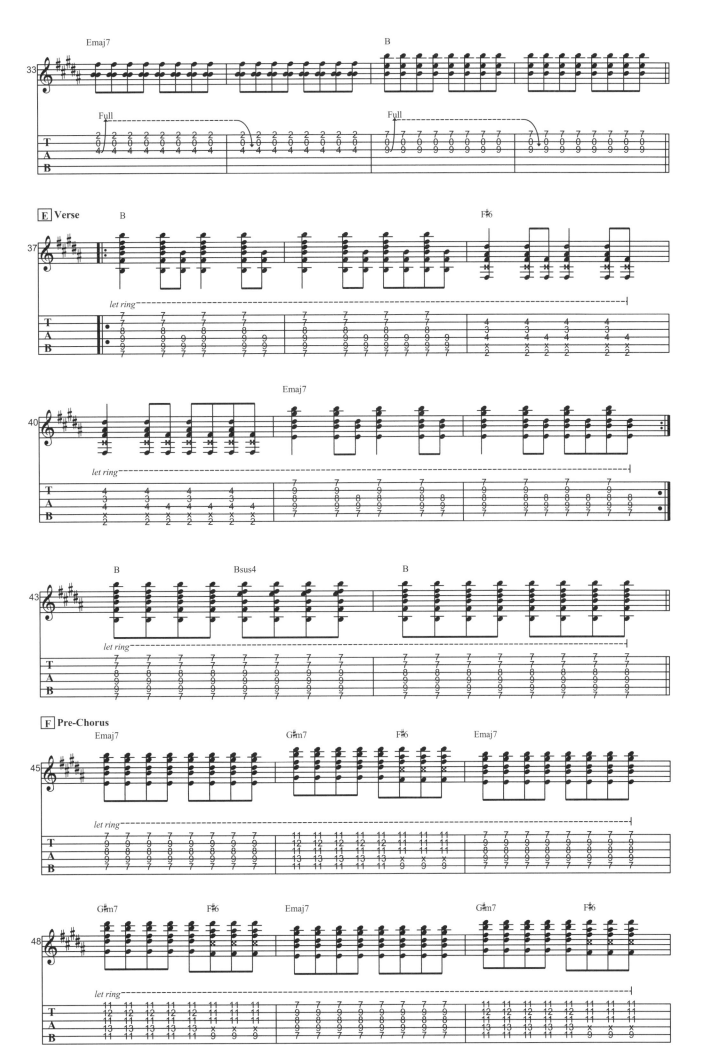

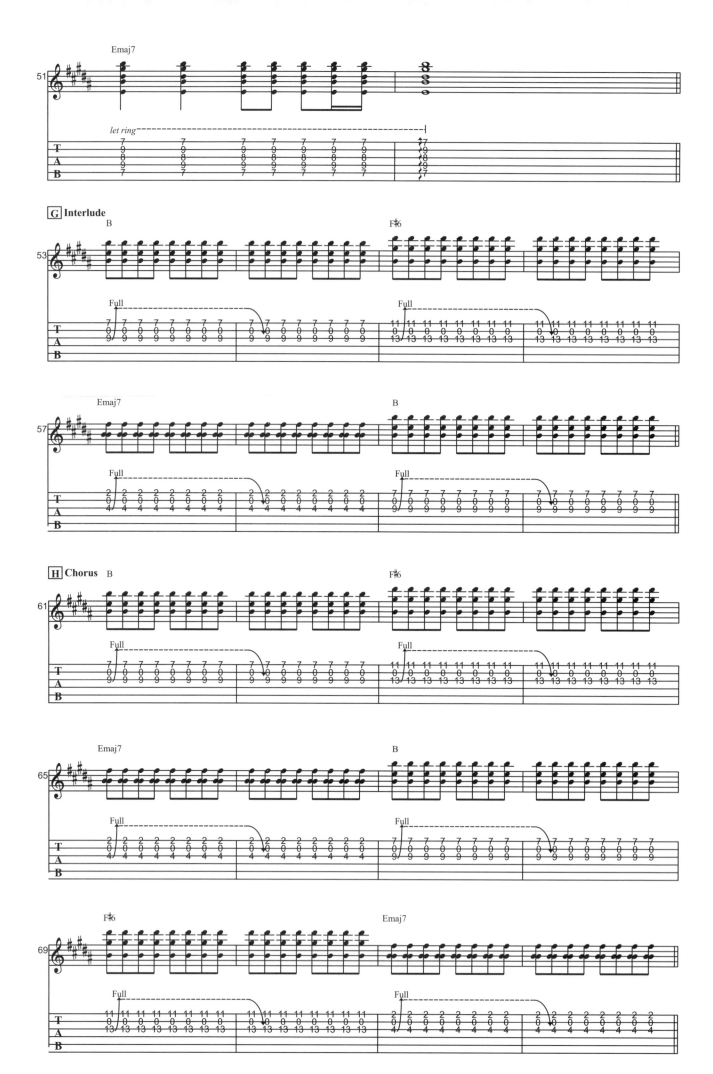

29 You Give Love a Bad Name
by Bon Jovi

　　這是1986年Bon Jovi樂團的暢銷金曲之一，A段前奏旋律部分使用C小調五聲音階（圖一），進入A段前奏的最後4小節也就是貫穿整首曲子最重要的Riff部分，也是以C小調五聲音階（圖二）為素材，要小心右手悶音（P.M.）的位置，這將會影響到整首曲子的表情，前奏的最後一小節需使用搖桿。

　　C段的最後三小節是使用分別是B♭、F、G三個和弦的分散和弦（和弦組成音）。

　　另外D段副歌在回到主要的Riff之前有一小節是2拍，練習時必須非常小心。Solo的部分一開始的長音就需要用搖桿稍微壓一下音高，緊接著第三、四小節必須用八度音滑音奏法，建議該八度音使用左手食指與小指，接下來的第五、六小節似乎是點弦加搖桿，原曲以很隨性的拍子表現，我們將其修整成工整的16音符，期望以較簡單的方式來彈奏，而點弦的方式則是使用彈片的「鈍端」直接敲點琴格並做往高音拉滑的動作。

You Give Love a Bad Name

by Bon Jovi

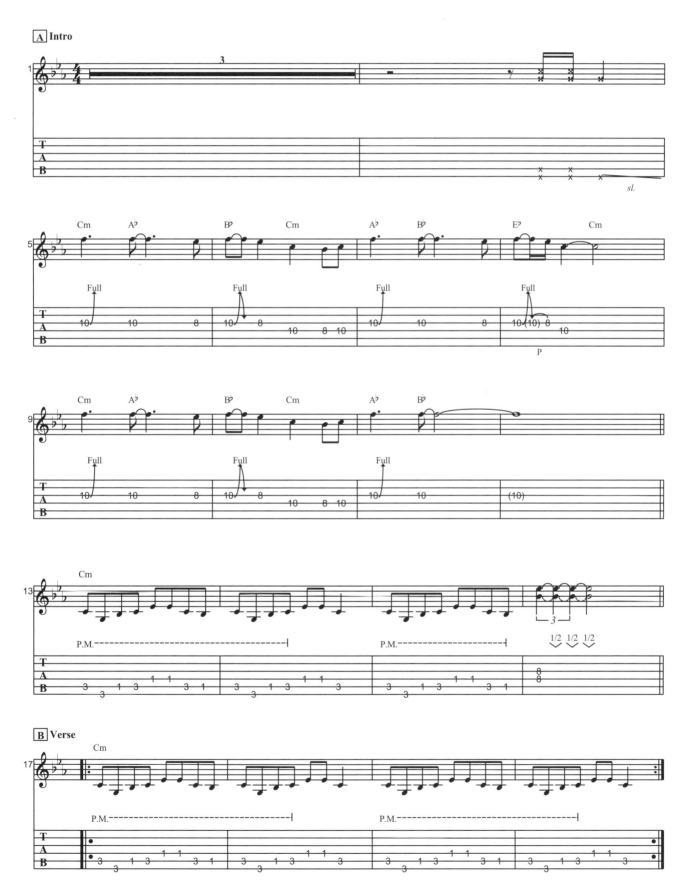

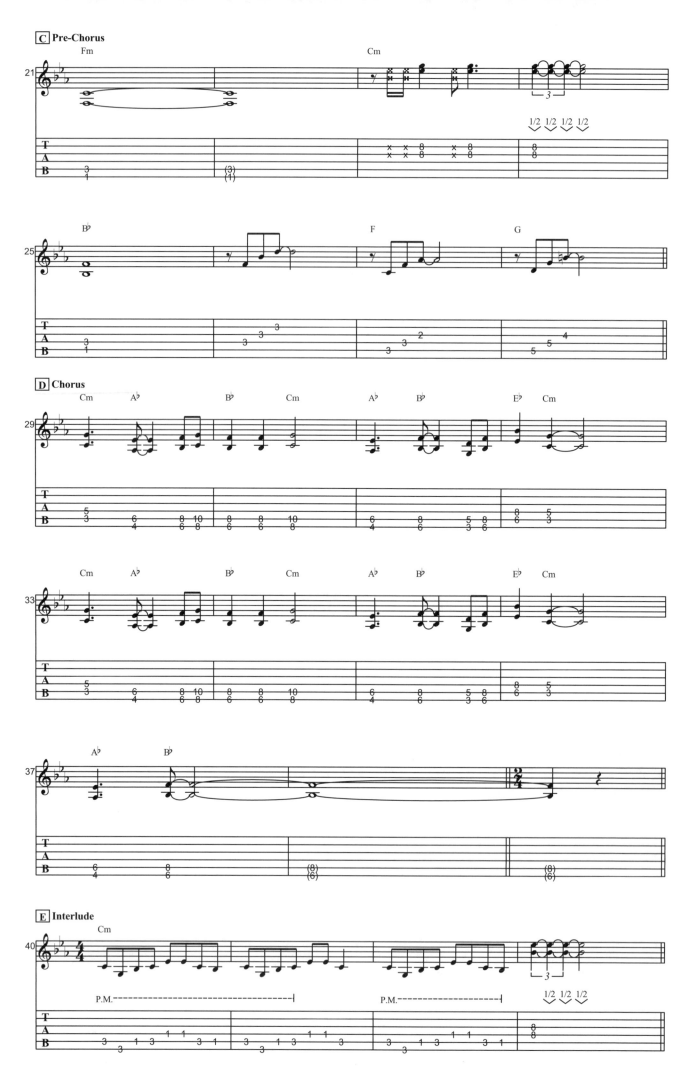

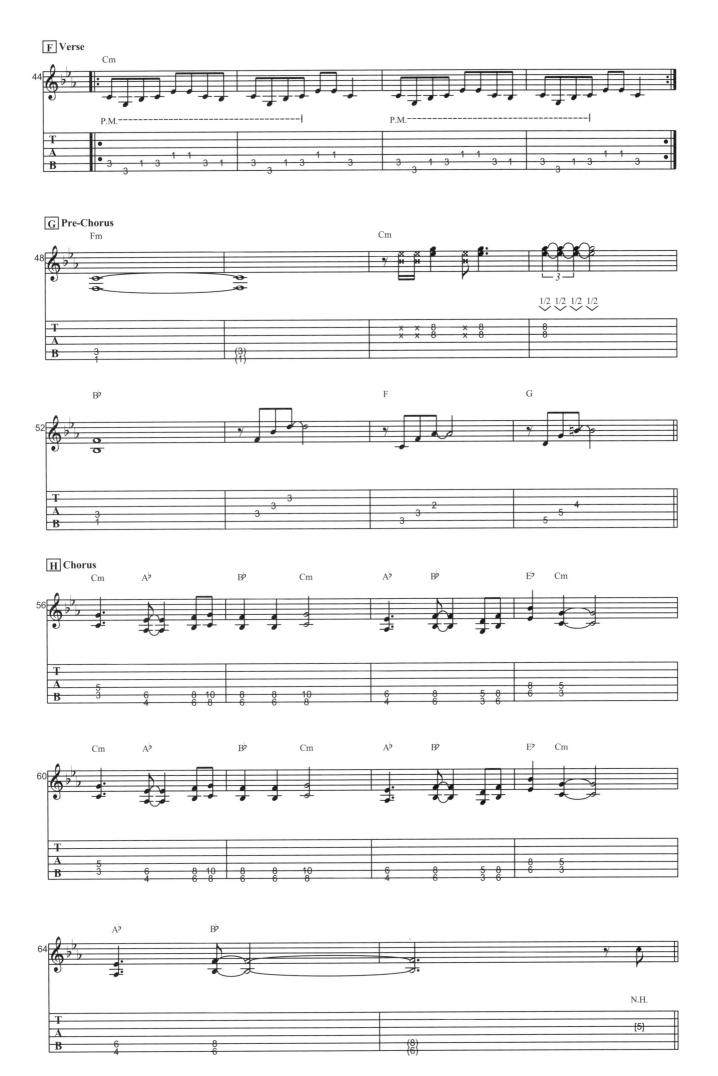

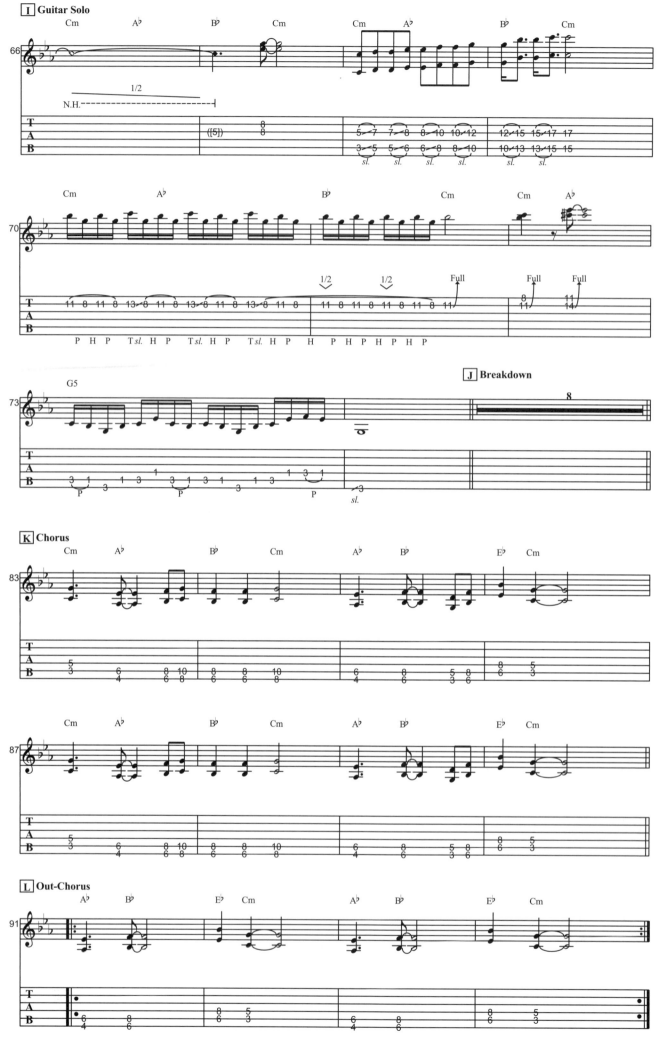

Repeat & Fade Out

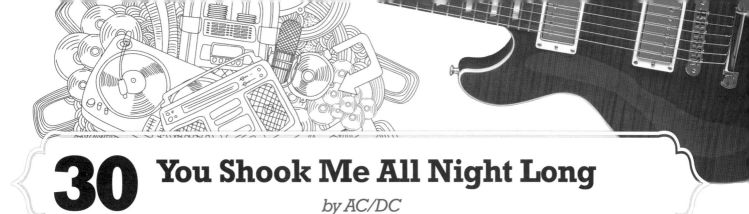

30 You Shook Me All Night Long
by AC/DC

　　這首歌是源自於AC/DC樂團在1980年「Back In Black」專輯中的暢銷金曲。澳洲籍的AC/DC樂團吉他手Angus Young經典高中生制服的造型，背著Gibson SG吉他在舞臺上單腳跳的舞步至今仍是令樂迷們瘋狂的招牌動作。

　　彈奏這首曲子之前建議先設定好吉他的音色，可以選擇一個比較傳統的中等程度的Distortion音色，將吉他上的音量旋鈕轉小已達到比較「乾淨」的破音音色，從前奏彈起。

　　前奏彈奏的內容大致上是和弦的小部分聲部，第三第四小節D和弦使用有點類似Blues的手法，而第九到第十六小節則是彈奏和弦。

　　副歌部份（C段、E段、G段）似乎是和弦的分散和弦加上經過音組合而成，務必盡可能對照和弦以找到較舒服的指法。

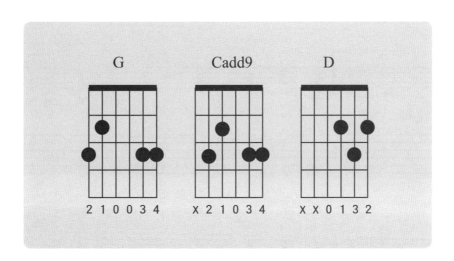

　　這首歌的Solo部分的和弦是由G大調的一級、四級、五級和弦組合而成，但可以將其視為類似G Blues的和弦來處理，所以Solo一開始就是使用G小調五聲音階（圖一），一直到第六小節至第八小節才是使用G大調五聲音階（圖二），但其中旋律則是比較偏向靈魂樂的手法彈奏，第九小節又再度回到G小調五聲音階，第十七小節後又再次使用G大調五聲音階。

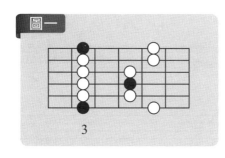

You Shook Me All Night Long

by AC/DC

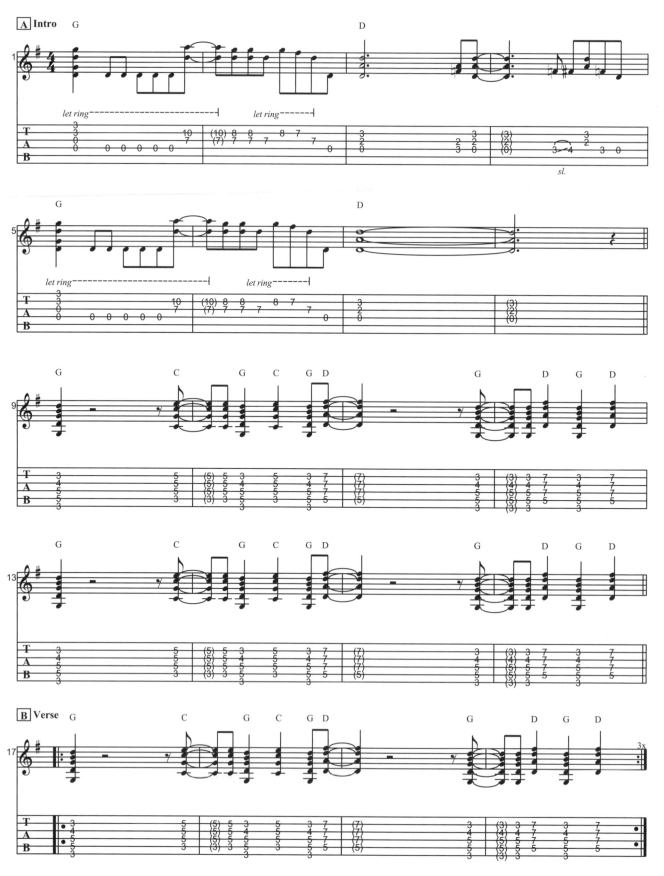

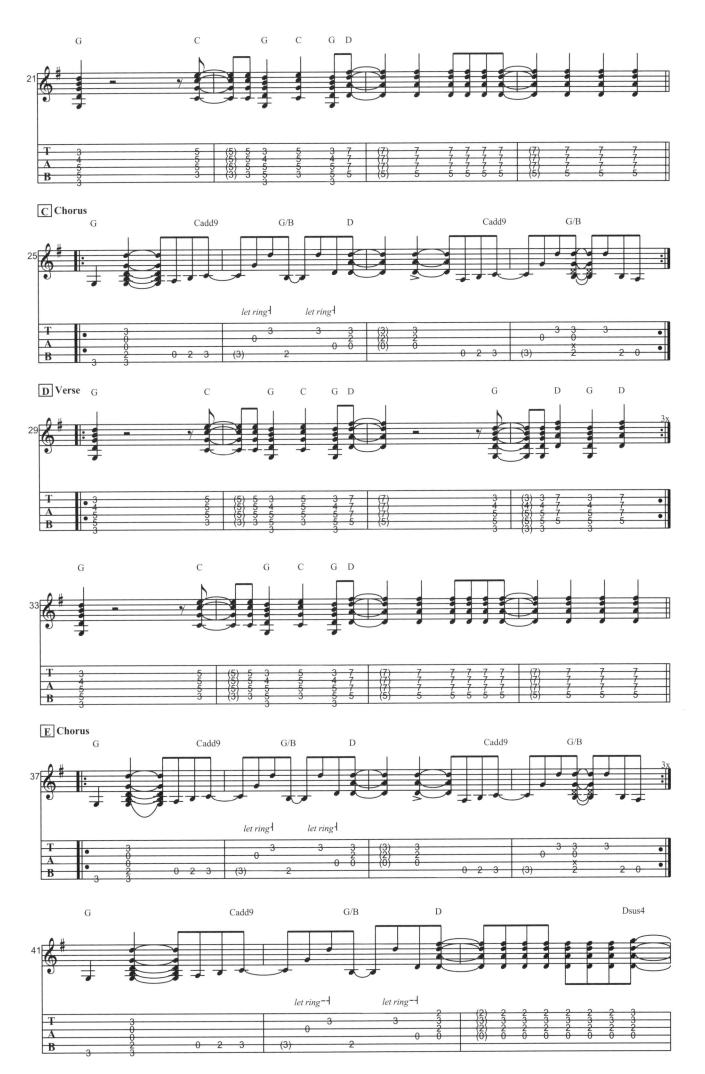

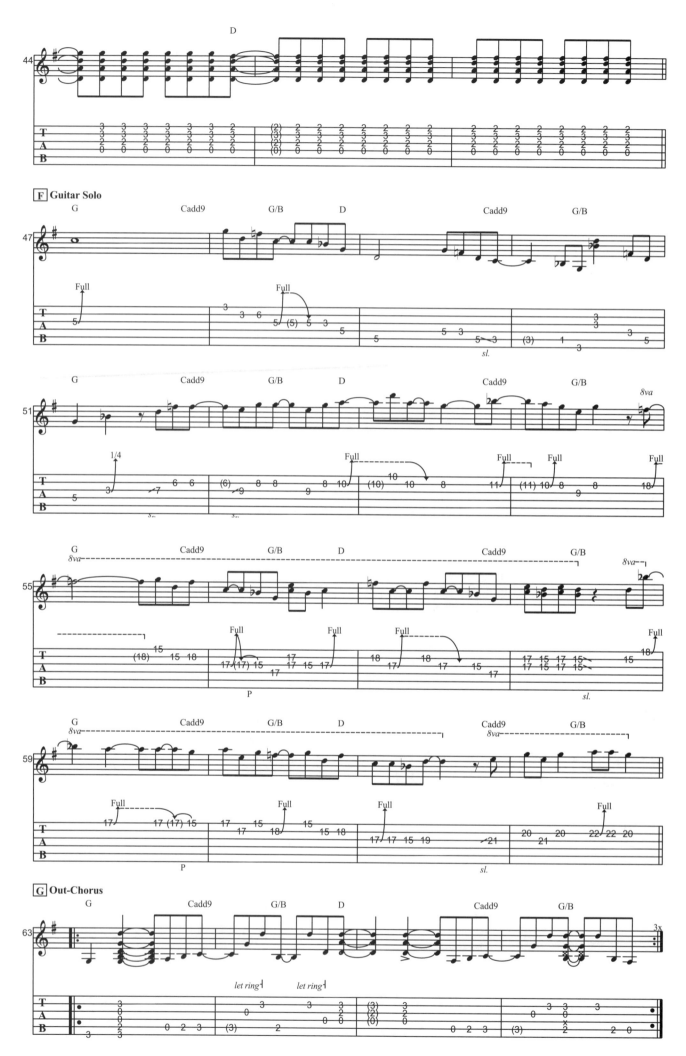

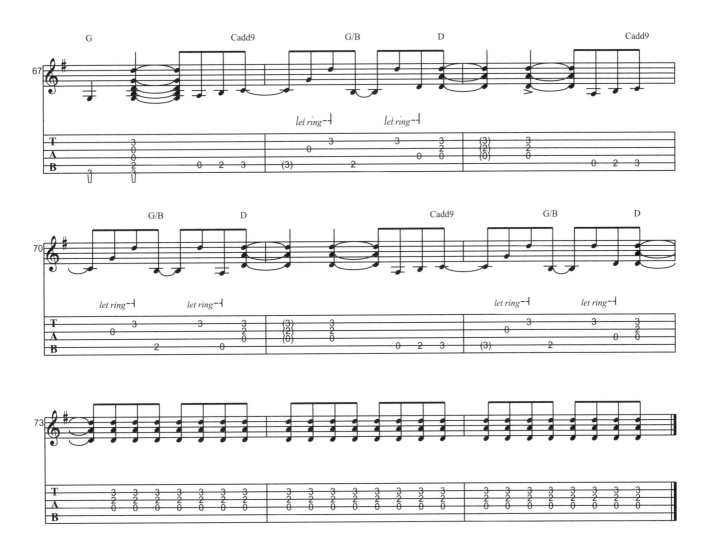

最新圖書目錄

COMPLETE CATALOGUE

麥書文化

學習音樂最佳途徑
音樂人必備叢書
專業樂譜

■ 學習音樂最佳途徑
■ 音樂人必備叢書
■ 專業樂譜

民謠彈唱系列

書名	編著/規格/價格	內容說明
吉他新視界 The New Visual Of The Guitar	陳增華 編著 **DVD** 16開 / 360元	本書是包羅萬象的吉他工具書，從吉他的基本彈奏技巧、基礎樂理、音階、和弦、彈唱分析、吉他編曲、樂團架構、吉他錄音，音響剖析以及MIDI音樂常識……等，都有深入的介紹，可以說是市面上最全面性的吉他影音工具書。
吉他玩家 Guitar Player	周重凱 編著 菊8開 / 440頁 / 400元	2010年全新改版。周重凱老師繼"樂知音"一書後又一精心力作。全書由淺入深，吉他玩家不可錯過。精選近年來吉他伴奏之經典歌曲。
吉他贏家 Guitar Winner	周重凱 編著 16開 / 400頁 / 400元	融合中西樂器不同的特色及元素，以突破傳統的彈奏方式編曲，加上完整而精緻的六線套譜及範例練習，淺顯易懂，編曲好彈又好聽，是吉他初學者及彈唱者的最愛。
名曲100(上)(下) The Greatest Hits No.1.2	潘尚文 編著 **CD** 菊8開 / 216頁 / 每本320元	收錄自60年代至今吉他必練的經典西洋歌曲。全書以吉他六線譜編著，並附有中文翻譯、光碟示範，每首歌曲均有詳細的技巧分析。
六弦百貨店精選紀念版	潘尚文 編著	分別收錄1998~2010各年度國語暢銷排行榜歌曲，內容涵蓋六弦百貨店歌曲精選。全新編曲，精彩彈奏分析。全書以吉他六線譜編奏，並附有Fingerstyle吉他演奏曲影像教學，目前最新版本為六弦百貨店2010精選紀念版，讓你一次彈個夠。
1998、1999、2000 精選紀念版	菊8開 / 每本220元	
2001、2002、2003、2004 精選紀念版	菊8開 / 每本280元 **CD / VCD**	
2005—2009、2010 DVD 精選紀念版	菊8開 / 每本300元 **VCD + mp3**	
Guitar Shop1998-2010		
超級星光樂譜集（1）（2）（3） Super Star No.1.2.3	潘尚文 編著 菊8開 / 488頁 / 每本380元	每冊收錄61首「超級星光大道」對戰歌曲總整理。每首歌曲均標註有完整歌詞、原曲速度與和弦名稱。善用音樂反覆編寫，每首歌翻頁降至最少。
七番町之琴愛日記 吉他樂譜全集	麥書編輯部 編著 菊8開 / 80頁 / 每本280元	電影"海角七號"吉他樂譜全集。吉他六線套譜、簡譜、和弦、歌詞，收錄電影膾炙人口歌曲1945、情書、Don't Wanna、愛你愛到死、轉吧!七彩霓虹燈、給女兒、無樂不作(電影Live版)、國境之南、野玫瑰、風光明媚…等12首歌曲。

電吉他系列

書名	編著/規格/價格	內容說明
主奏吉他大師 Masters Of Rock Guitar	Peter Fischer 編著 **CD** 菊8開 / 168頁 / 360元	書中講解大師必備的吉他演奏技巧，描述不同時期各個頂級大師演奏的風格與特點，列舉了大師們的大量精彩作品，進行剖析。
節奏吉他大師 Masters Of Rhythm Guitar	Joachim Vogel 編著 **CD** 菊8開 / 160頁 / 360元	來自各頂尖大師的200多個不同風格的演奏套路，搖滾、靈歌與瑞格，新浪潮、鄉村、爵士等精彩樂句。介紹大師的成長道路，配有樂譜。
藍調吉他演奏法 Blues Guitar Rules	Peter Fischer 編著 **CD** 菊8開 / 176頁 / 360元	書中詳細講解了如何勾建布魯斯節奏框架，布魯斯演奏樂句，以及布魯斯Feeling的培養，並以布魯斯大師代表級人物們的精彩樂句作為示範。
搖滾吉他祕訣 Rock Guitar Secrets	Peter Fischer 編著 **CD** 菊8開 / 192頁 / 360元	書中講解非常實用的蜘蛛爬行手指熱身練習，各種調式音階、神奇音階、雙手點指、泛音點指、搖把俯衝轟炸以及即興演奏的創作等技巧，傳播正統音樂理念。
Speed up 電吉他Solo技巧進階	馬歇柯爾 編著 樂譜書+DVD大碟 / 800元	本張DVD是馬歇柯爾首次在亞洲拍攝的個人吉他教學、演奏，包含精采現場Live演奏與15個Marcel經典歌曲樂句解析(Licks)。以幽默風趣的教學方式分享獨門絕技以及音樂理念，包括個人拿手的切分音、速彈、掃弦、點弦…等技巧。
Come To My Way Neil Zaza	Neil Zaza 編著 教學DVD / 800元	美國知名吉他講師，Cort電吉他代言人。親自介紹獨家技法，包含掃弦、點弦、調式系統、器材解說…等，更有完整的歌曲彈奏分析及Solo概念教學。並收錄精彩演出九首，全中文字幕解說。
瘋狂電吉他 Carzy Eletric Guitar	潘學觀 編著 **CD** 菊8開 / 240頁 / 499元	國內首創電吉他CD教材。速彈、藍調、點弦等多種技巧解析。精選17首經典搖滾樂曲演奏示範。
搖滾吉他實用教材 The Rock Guitar User's Guide	曾國明 編著 **CD** 菊8開 / 232頁 / 定價500元	最紮實的基礎音階練習。教你在最短的時間內學會速彈祕方。近百首的練習譜例。配合CD的教學，保證進步神速。
搖滾吉他大師 The Rock Guitaristr	浦山秀彥 編著 菊16開 / 160頁 / 定價250元	國內第一本日本引進之電吉他系列教材，近百種電吉他演奏技巧解析圖示，及知名吉他大師的詳盡譜例解析。
天才吉他手 Talent Guitarist	江建民 編著 教學VCD / 定價800元	本專輯為全數位化高品質音樂光碟，多軌同步放映練習。原曲原唱，錄音室吉他大師江建民老師親自示範講解。離開我、明天我要嫁給你…等流行歌曲編曲實例完整技巧解說。六線套譜對照練習，五首MP3伴奏練習加卡拉OK。
全方位節奏吉他 Speed Kills	嚴志文 編著 **2CD** 菊8開 / 352頁 / 600元	超過100種節奏練習，10首動聽練習曲，包括民謠、搖滾、拉丁、藍調、流行、爵士等樂風，內附雙CD教學光碟。針對吉他在節奏上所能做到的各種表現方式，由淺而深系統化分類，讓你可以靈活運用即興式彈奏。
征服琴海1、2 Complete Guitar Playing No.1、No.2	林正如 編著 **3CD** 菊8開 / 352頁 / 定價700元	國內唯一一本參考美國MI教學系統的吉他用書。第一輯為實務運用與觀念解析並重，最基本的學習奠定穩固基礎的教材，適合興趣初學者。第二輯包含總體概念和共二十三章的指板訓練與即興技巧，適合嚴謹初學者。
前衛吉他 Advance Philharmonic	劉旭明 編著 **2CD** 菊8開 / 256頁 / 定價600元	美式教學系統之吉他專用書籍。從基礎電吉他技巧到各種音樂觀念、型態的應用。音階、和弦節奏、調式訓練。Pop、Rock、Metal、Funk、Blues、Jazz完整分析，進階彈奏。
調琴聖手 Guitar Sound Effects	陳慶民、華育棠 編著 **CD** 菊8開 / 360元	最完整的吉他效果器調校大全，各類型吉他、擴大機徹底分析，各類型效果器完整剖析，單踏板效果器串接實戰運用，60首各類型音色示範、演奏。

電吉他 系列
Electric Guitar

征服琴海 1
Complete Guiter Playing No.1

3CD 定價 700 元

國內唯一參考美國MI教學系統的吉他用書。適合初學者。內容包括總體概念（學習法則、征服指板、練習要訣）及各30章的旋律概念與和聲概念。

征服琴海 2
Complete Guiter Playing No.2

3CD 定價 700 元

本書針對進階學生所設計。並考美國MI教學系統的吉他用書。內容包括調性與順階和弦之運用、調式運用與預備爵士課程、爵士和聲與即興的運用。

瘋狂電吉他
Crazy E.G Player

CD 定價 499 元

國內首創電吉他教材。速彈、藍調、點弦等多種技巧解析。精選17首經典電搖滾樂曲。內附示範曲之背景音樂練習。

搖滾吉他實用教材
The Rock Guitar User´s Guider

CD 定價 500 元

最紮實的基礎音階練習。教你在最短的時間內學會速彈祕方，近百首的練習譜例。配合CD的教學，保證進步神速。

全方位節奏吉他
The Complete Rhythm Guitar

2CD 定價 600 元

本書針對吉他在節奏上所能做到的各種表現方式，由淺而深及系統化的分類，讓節奏的學習可以靈活的即興式彈奏。內附雙CD教學光碟。

前衛吉他
Advance Philharmonic

2CD 定價 600 元

美式教學系統之吉他專用書籍。從基礎電擊她技巧到各種音樂觀念、型態的應用。音階、和弦節奏、調式訓練。

搖滾吉他大師
The Rock Guitarist

定價 250元

國內第一本日本引進之電擊她系列教材，近百種電擊她演奏技巧解析圖示，及知名吉他大師的詳盡譜例解析。

調琴聖手
Guitar Sound Effects

CD 定價 360 元

最完整的吉他效果器調校大全、各類型吉他、擴大機徹底分析、各類型效果器完整剖析、單踏板效果器串接實務運用。

主奏吉他大師
Masters Of Rock Guitar

CD 定價 360 元

書中講解吉他大師必備的吉他演奏技巧，描述不同時期各個頂級大師演奏的風格與特點，列舉了大師們的大量精彩作品，進行剖析。

搖滾吉他祕訣
Rock Guitar Secrets

CD 定價 360 元

書中講解非常實用的蜘蛛爬行手指熱身練習，各種調式音階，神奇音階，雙手點指，泛音點指，搖把俯衝轟炸，即興演奏的創作等技巧，傳播正統音樂理念。

節奏吉他大師
Masters Of Rhythm Guitar

CD 定價 360 元

來自各頂尖級大師的200多個不同風格的演奏套路，搖滾，靈歌與瑞格，新浪潮，鄉村，爵士等精彩樂句，讓愛好們提高水平，拉近與大師之間的距離，介紹大師的成長道路，配有樂譜。

藍調吉他演奏法
Blues Guitar Rules

CD 定價 360 元

書中詳細講解了如何勾建布魯斯節奏框架，布魯斯演奏樂句，以及布魯斯Feeling的培養，並以布魯斯大師代表級人物們的精彩樂句作為示範。介紹搖滾布魯斯以及爵士布魯斯經典必備樂句。

郵政劃撥 / 17694713　戶名 / 麥書國際文化事業有限公司　如有任何問題請電洽：（02）23636166 吳小姐

編著　劉旭明

製作統籌　吳怡慧

封面設計　陳智祥

美術編輯　陳智祥

電腦製譜　劉旭明

譜面輸出　林倩如

校對　吳怡慧、陳珈云

出版發行　麥書國際文化事業有限公司

Vision Quest Publishing Inc., Ltd.

地址　10647台北市羅斯福路三段325號4F-2

4F.-2, No.325, Sec. 3, Roosevelt Rd.,

Da'an Dist., Taipei City 106, Taiwan (R.O.C.)

電話　886-2-23636166 · 886-2-23659859

傳真　886-2-23627353

郵政劃撥　17694713

戶名　麥書國際文化事業有限公司

登記證　行政院新聞局局版台業第6074號

廣告回函　台灣北區郵政管理局登記證第03866號

ISBN 978-986-5952-06-8

http : // www.musicmusic.com.tw

E-mail : vision.quest@msa.hinet.net

中華民國101年11月初版

本公司可使用以下方式購書

1. 郵政劃撥

2. ATM轉帳服務

3. 郵局代收貨價

4. 信用卡付款

洽詢電話：（02）23636166

感謝您購買本書！為加強對讀者提供更好的服務，請詳填以下資料，寄回本公司，您的資料將立刻列入本公司優惠名單中，並可得到日後本公司出版品之各項資料及意想不到的優惠哦！

姓名 **生日** / / **性別** ◯ 男 ◯ 女

電話 **E-mail** @

地址 **機關學校**

◯ 請問您曾經學過的樂器有哪些？
 □ 鋼琴 □ 吉他 □ 弦樂 □ 管樂 □ 國樂 □ 其他＿＿＿

◯ 請問您是從何處得知本書？
 □ 書店 □ 網路 □ 社團 □ 樂器行 □ 朋友推薦 □ 其他＿＿＿

◯ 請問您是從何處購得本書？
 □ 書店 □ 網路 □ 社團 □ 樂器行 □ 郵政劃撥 □ 其他＿＿＿

◯ 請問您認為本書的難易度如何？
 □ 難度太高 □ 難易適中 □ 太過簡單

◯ 請問您認為本書整體看來如何？
 □ 棒極了 □ 還不錯 □ 遜斃了

◯ 請問您認為本書的售價如何？
 □ 便宜 □ 合理 □ 太貴

◯ 請問您最喜歡本書的哪些部份？
 □ 教學解析 □ 編曲採譜 □ 封面設計 □ 其他＿＿＿

◯ 請問您認為本書還需要加強哪些部份？（可複選）
 □ 美術設計 □ 教學內容 □ 銷售通路 □ 其他＿＿＿

◯ 請問您希望未來公司為您提供哪方面的出版品，或者有什麼建議？

請沿虛線剪下寄回

非常感謝您填寫本表格，我們將極慎重的考慮您的意見，並立即將您的資料建檔。謝謝！

寄件人 ＿＿＿＿＿＿＿＿＿＿＿＿＿＿＿＿＿

地　址 ☐☐☐ ＿＿＿＿＿＿＿＿＿＿＿＿＿＿＿

＿＿＿＿＿＿＿＿＿＿＿＿＿＿＿＿＿＿＿＿

麥書國際文化事業有限公司

10647 台北市羅斯福路三段325號4F-2

4F.-2, No.325, Sec. 3, Roosevelt Rd.,
Da'an Dist., Taipei City 106, Taiwan (R.O.C.)

為加速郵件處理 ‧ 請勿使用訂書針